在响雷中炸响

一个人的电影史

李 舫 ························ 著

生活·讀書·新知三联书店

Copyright © 2016 by SDX Joint Publishing Company. All Rights Reserved.

本作品版权由生活·读书·新知三联书店所有。未经许可，不得翻印。

图书在版编目 (CIP) 数据

在响雷中炸响：一个人的电影史 / 李舫著. —北京：
生活·读书·新知三联书店，2016.2
ISBN 978-7-108-05328-2

Ⅰ.①在⋯ Ⅱ.①李⋯ Ⅲ.①电影评论 – 文集
Ⅳ.①J905-53

中国版本图书馆 CIP 数据核字 (2015) 第 105516 号

责任编辑	关丽峡
装帧设计	朴 实 张 红
责任印制	卢 岳 宋 家
出版发行	生活·讀書·新知 三联书店
	（北京市东城区美术馆东街22号）
邮 编	100010
网 址	www.sdxjpc.com
经 销	新华书店
排版制作	北京红方众文科技咨询有限责任公司
印 刷	北京缤索印刷有限公司
版 次	2016年2月北京第 1 版
	2016年2月北京第 1 次印刷
开 本	720毫米×889毫米 1/16 印张 17.25
字 数	198千字
印 数	0,001—5,000 册
定 价	59.00 元

（印装查询：010-64002715；邮购查询：010-84010542）

Contents
目 录

序一 一个记者的私房创造史　　　　　　　　5

序二 从爱看电影到会看电影　　　　　　　　9

01 《一代宗师》：念念不忘，必有回响　　　13

02 《凡·高之眼》：不安的缪斯　　　　　　　21

03 《英国病人》：不见天日的一天有多长　　28

04 《返老还童》：爱在爱的对面　　　　　　　35

05 《少年派的奇幻漂流》：其羽何以为仪　　　42

06 《低俗小说》："鬼才知道他在想什么"　　　48

07 《歌迷小姐》："我的家在山的那一边"　　　56

08 《吾栖之肤》：爱你，恨你，想你　　　　　61

09 《铁皮鼓》：敲响自己，敲响世界　　　　　68

10 《肖申克的救赎》：黑暗中凝神倾听　　　　77

11《朗读者》："宽恕不可宽恕的"	85
12《勇敢的心》："告诉你，我的孩子"	92
13《全蚀狂爱》：海与天，交相辉映	98
14《冷山》：我要去寻找	107
15《沉默的羔羊》："善为易者不占"	115
16《追风筝的人》：风筝何时重新飘起	122
17《潘神的迷宫》：用童话杀戮童话	128
18《窃听风暴》：罪恶，假国家之名	134
19《阿甘正传》：与人和解，与神和解	141
20《燃情岁月》：阿喀琉斯的燃情传奇	148
21《百鸟朝凤》：一曲冲天高，百鸟朝凤好	156
22《蓝色茉莉》：这些年来的笑容和泪痕	162
23《12怒汉：大审判》：乌合之众何以可能	169
24《海上钢琴师》：我的心，何处安放孤独？	176
25《悲惨世界》：从卑微的时代到悲惨的世界	183
26《美国往事》："我们浪费了一生"	191
27《观相》：大道观相，大相观天	200

28 《关于我母亲的一切》：斗牛士手中那一抹醉人的红　　207

29 《美女如我》：雄螳螂与雌螳螂的情欲游戏　　214

30 《教父》："牛头梗"与男人《圣经》　　220

31 《我曾侍候过英国国王》：大时代的小个子　　228

32 《黄金时代》：笼子里的黄金时代　　235

33 《放牛班的春天》：野百合也有春天　　244

34 《天使爱美丽》：如鲜血一样骄傲，如岁月一般凋零　　250

35 《偷书贼》：人生只有一本书　　257

36 《巴里·林登》：时代背影的无声吟唱　　264

后记 "开麦拉"背后的光荣与梦想　　271

▶ 序一

一个记者的私房创造史

李敬泽

这文字——

黑而华丽,挂满金属饰件的皮衣,还有皮靴,还有 AK47 冲锋枪;迅猛,拼死不要命,万马军中直取上将首级;铺张,盛大奢侈的铺张;排比,排得人喘不过气;倔强而天真,是那种天地不仁不屑于体贴人情的冷,又是对无名草木一往情深的暖;强烈,强烈到纵恣潦草,休说什么平衡感形式感,只有一个感就是让阳光亮瞎你的眼、如果天阴那就"在响雷中炸响"……

好吧,再说下去李舫就要翻脸了。

但是,我还是不得不说,出一本书,书名居然是《在响雷中炸响》,这是有多么响多么暴多么女汉子!

所以,文如其人,但也未必。我所认识的李舫并不像携带炸弹的样子,虽然亮晶晶引人注目,虽然敏捷爽利口角生风,但无论如何都是个精致淑女,谁能想到,提起笔来,便有杀伐气、英豪气,直把个电影场翻作生死场。

三十多年来,围绕着电影——主要是外国的以及港台的电影,有一个含混的、游移不定的文化社群。我说它是含混的,因为尽管这个社群具有足够的内倾性,有圈内津津乐道而圈外茫然不知的风俗、习尚和诸神谱系,但是,它与它所在的社会和文化之间的关系却含混、暧昧,或可意会而难以言传。这是一个在私人生活乃至情感和想象的内心生活中建立起来的低调的、有限的公域,一个小小的江湖。

这个江湖,它的一端飘在天上,另一端扎在尘埃泥泞里,它在尘埃泥泞中的这一端某种程度上确保了它的形成和存续。从20世纪80年代直到21世纪最初几年,录像带、VCD、DVD隐秘的生产和流通,形成了一个地下、半地下的体系,这个体系养活了多少人永远无从统计,它在本质上是抗拒统计的,它在经济上和文化上都是越界的、幽暗的、可疑的、无声的。拜互联网之赐,今时今日,外国电影已经可以很方便地在网上搜到——每念及此,我就无端忧伤,就想到当年那些形迹诡秘的朋友,他们钻山打洞收集了成千上万种碟片。现在,很难想象他们怎么处理那批几乎贬值到无的宝贝——但即使如此,尘埃泥泞仍在,可疑的版权、与审批制度的复杂博弈,依然隐约划出了一个治外的、越界的区域。

正是在这个区域里,影评成为无声中的有声,成为开在尘埃里的花。让我作为一个文学评论家深感羡慕嫉妒的是,影评书籍按我们的文学评论书籍的出版标准来看几乎都是畅销书,某些影评人由此成为特定人群中的文化代言人,甚至就是文化英雄。

关于外国电影和港台电影的影评在过去三十多年来承担着与文学评

论很不相同的功能,它与学院无关,也不曾汇入主流的公共话语,它与市场的关系与其说是婚姻不如说是偷情,它从那么多影片中分泌衍生出来,那些影片关乎远方,关乎对我们的文化和生活来说几乎完全异质的价值和情感,而影评将这远方的风景转化、投射到此地的特定人群中间,成为感受、想象和自我表达、自我建构的场域。

这样的影评就是创造性写作,这就是为什么几乎所有好的影评人都有好的文字,都有鲜明的个性,都有敏锐的神经和发达的感觉。他或她,他们是异教的传教士,重要的不是他们与彼处的母本和经文的关系,而是,他们在这里、在另一种语言和生活中,几乎是凭空发明出一套表意系统,让人们隐秘地分享,获得新的文化认同,由此相互辨认。

——影评的意义值得写一本大书。但是,现在要谈的是李舫这一本。

李舫也写影评,我以前从不知道。我知道她是才女一名,但她首先是杰出的文化记者。记者这个职业是中性的,比如我们当然在生活中会随口指认说这位是女记者,但我们不至于有闲和无聊到穿过一篇报道去探究记者的性别。

我的意思是,面对以客观中性为职志的记者,我们很少会想到她或他个人的趣味、偏好,我们只是在客厅背景下认识他们,想不到他们有时会另有密室。一个正在放映着电影的房间就是李舫的密室。影评写作原来是她在记者生涯之外的私房写作。

作为影评人的李舫,很不客观,绝对主观,同时具有诗人、布道者、叛逆

者和暴力团伙头目的种种品质,她在她的私房写作中绝不惮于袒露她的灵魂的背面,那是混合着辣椒、火药、黑暗和强光等等极端因素的送人上天堂或者下地狱的一桌盛宴。

所以,坦率地说,我并不太在意李舫谈论了什么电影,那些电影绝大部分我都没看过,但是,这一点也不妨碍我阅读李舫"一个人的电影史",我径直把它当成一个记者的私房创造史,一个人的心灵史,一个人对自身感受、想象和认知边界的探索史。

然后,我看到了南极和北极,看到了绝境和死地,看到了万般不可能以及对不可能的热烈向往,看到了,一个女人心里原来住着一个莎士比亚、立着一座珠穆朗玛……

2015 年 1 月 1 日

▶ 序二

从爱看电影到会看电影

王 强

第一,电影到底是什么?

这个问题的背面,是追问电影的实质,以及电影有什么样的意义。

电影被称作"第七艺术"。1911年,意大利诗人和电影先驱者乔托·卡努杜在《第七艺术宣言》中宣称,在建筑、音乐、绘画、雕塑、诗和舞蹈这六种艺术中,建筑和音乐是主要的;绘画和雕塑是对建筑的补充;而诗和舞蹈则融化于音乐之中。电影把所有这些艺术都加以综合,形成运动中的造型艺术。作为第七艺术的电影,是把静的艺术和动的艺术、时间艺术和空间艺术、造型艺术和节奏艺术全都包括在内的一种综合艺术。

电影是抚慰情感的心灵鸡汤。从诞生之日起,电影厂就定位为为人类造梦的"造梦工厂"。一部内涵丰厚的经典电影无异于一场精神盛宴,具有非常明显的情感宣泄作用。看完一部电影,精神状态为之一振,甚至人生观为此改变的事例屡见不鲜。

电影是社会历史的万花筒。电影所表现的内容纷繁复杂,涉及人性

深度、心理深处、伦理深层,涵盖政治、经济、文化、社会的方方面面,刻画了不同阶段、不同人种、不同文化的样态表情,描绘了人类永不褪色的历史记忆。

电影是国家民族的面孔。一个国家的文化思想、一个民族的精神价值,往往能够通过电影传达出来。一个国家了解另一个国家、一个民族了解另一个民族,电影是最为有效的方式之一。作为"铁盒子里的大使",电影是国家形象的重要载体,也是文化软实力的重要象征。

在人类历史长河中,电影还是个熠熠生辉的新生儿。它是一门不断创新的综合艺术,具有俊美隽永的独特魅力,也拥有跨越时空的生命力和影响力。

第二,你爱看电影吗?

捧读此书之读者,必为爱看电影之观众。

进入影院坐定以后,灯光渐暗,你便进入另外的奇妙人生。音乐响起,从开场到结束,电影陪伴你度过一段特殊而难忘的时光。

观影之前给人以神秘感,观影之中给人以梦幻感,观影之后给人以满足感。

一部好的影片,带给观众的那份深深的喜悦和满足,是其他艺术形式所不能带来的。"盈丈之内,六道众生。三千世界,尽收眼底。"许多年之后,几句台词、若干情节、两三个形象仍然历历在目。

也许因为生活太平淡,电影便成为很多人共同的爱好。

正因为电影太美妙,人们愿意为这件美好的事情投入很多的时间和

精力。

无论男女无论肤色，电影成为人们热爱生活、品味生活、理解生活的一个重要选项。

爱看电影的人，欢乐着主人公的欢乐，忧伤着主人公的忧伤，这种"感情代入"使他们把观影过程变成自己的另外一种情感经历和人生体验。

北京有几家艺术影院，经常上映各大国际电影节获过奖项的"艺术影片"。不少专业人士和铁杆影迷，不管刮风刮土刮沙尘暴，无论下雨下雪下雹子，每有佳片上映，都趋之若鹜。

还有一些恋爱男女，开始时只是把影院作为约会场所，无论终成美眷还是黯然分手，个人的电影情结培养了起来，从此欲罢不能。

第三，你会看电影吗？

看电影已经是我们日常生活中的组成部分，成为一种既"有意义"又"有意思"的活动。

大多数观众看电影，不会对电影作过多分析，只有相对简单的评价，重视的是"值不值"、"好看不好看"这两个选项。

在一些专业人士那里，看电影不再是一种完全随意的事情，需要一定的专业知识作储备，需要一定的文化背景和视角。看电影的过程，成为审视、品味、比较和联想的艺术评论过程。

会看电影的人，有的会自觉主动地去了解并分析影片的时间空间、故事人物、色彩节奏、技术手段、美学价值、社会意义，自觉主动地到网站上留言发帖；有的会选择某类题材，比如女性题材、科幻电影、枪战片，等等；还

有的会选择一些专题，比如法国电影展、伊朗电影展，以及一些电影大师个人回顾展。一些国际知名大师的影展，更是吸引一大批拥趸从全国各地赶来，场场爆满，一票难求。

时间是无情的筛子，总是筛掉垃圾，留下经典。以咏絮之才闻名的李舫在本书中把经典影片的镜头画面转化为秀美文字，很多句子都有嚼头，很多篇章都很精彩。腹中有诗书，笔下有琼浆。相信广大影迷和笔者一样，能够从本书获得共鸣，普通读者也能够从中获得启迪。

法国电影理论家安德烈·巴赞在1958年出版的《电影是什么？》中说："这一书名并不意味着许诺给读者现成的答案，它只是作者在全书中对自己的设问。"这一设问，同样贯穿于本书的字里行间。

从爱看电影，到会看电影，再到很好地回答"电影是什么"这一问题，这就是李舫和她的《在响雷中炸响——一个人的电影史》。

<div align="right">2015年3月9日</div>

01

《一代宗师》:
念念不忘，必有回响

不懂王家卫四部《一代宗师》背后的四个境界，就不会懂得王家卫的江湖与武林、爱情与传奇、革命与颠覆、选择与放弃，不会懂得躲藏在背后的——丰富的纯粹、复杂的澄澈。

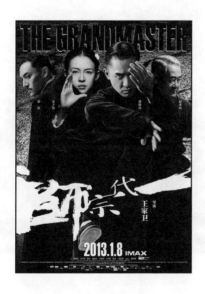

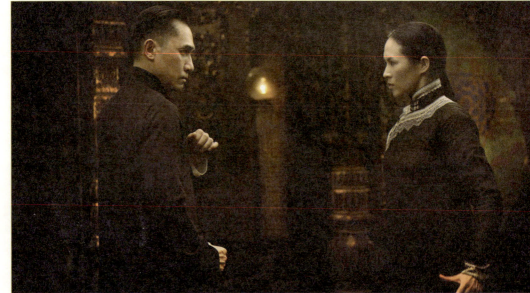

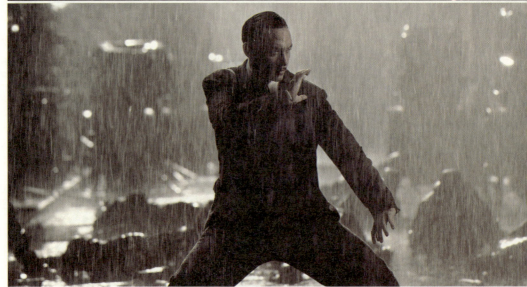

▶ 上图：叶问与宫二对峙。王家卫想要的，不仅是一部武侠电影，更是一个时代的回眸。儿女情怀、时代风云、武林快意，在雨滴烟横、雪落灯斜处淡淡晕染。

▶ 下图：一线天也是那个时代的武林高手。宫宝森、叶问、宫二、一线天不过是那个时代中国人的集体缩影，他们以自己的顽强和坚韧，见证着中华民族 20 世纪史无前例的心灵巨变。

苍繁柳密处拨得开,才是手段;

风狂雨急时立得定,方见脚跟。

《一代宗师》是一部具有史诗气质的电影。如果说谁有才气将一部电影拍出四种境界,那么无疑首推王家卫;如果说谁能将"苍繁柳密"的武林手段、"风狂雨急"的江湖脚跟讲得清楚,无疑也只有王家卫。

2015年1月8日,王家卫导演的《一代宗师》3D公映。两年前的这一天,《一代宗师》2D公映。至此,《一代宗师》已拥有四个截然不同的版本:130分钟2D中国版,参加柏林电影节的115分钟国际版,在北美公映、同时也代表香港申报奥斯卡最佳外语片的108分钟北美版,以及111分钟3D"终极版"。

又是新年的第二个星期,长江南北,长城内外,数十万观众仰望巨幕,随导演王家卫一同见证《一代宗师》民国武林的华美、浪漫和凄迷,见证那个时代的舍我其谁、敢作敢当。穿越一个星期以来折磨人们呼吸与思考的阴霾与雾霭,这个傲立于八十余年前的武林传奇,充满了刺破时间的锐利,充满了叩问人性的勇气,更充满了对生命自身的逼视与醒悟。

故事起自1936年,叶问由两广国术馆推举,与从奉天南下准备退引的中华武士会主事宫宝森过手。这一场暗藏杀机的较量,最终以叶问的一个"念想"决出胜负:"其实天下之大,又何止南北。勉强求全,等于故步自封。在你眼里,这块饼是个武林。对我来讲,是一个世界。"

毫无疑问,王家卫想要的不仅是一部武侠电影,更是对一个时代的回眸。将1936年这个时间切片放在显微镜下,我们不难看见其勾连的近百年的时间跨度:从1905年

梁启超所谓以激烈行动推翻清朝的"暗杀年代",到20世纪中后期叶问在香港授徒,开枝布叶,桃李满园,承其衣钵的李小龙将中华武术精神传播到全世界。百年间,历史潮流变幻莫测,文明更迭此起彼伏,中华民族如睡狮般惊醒,愤而寻找重生的道路。宫宝森、叶问、宫二、一线天这些武林宗师不过是那个时代中国人的一个集体缩影,他们以自己的顽强和坚韧,见证着中华民族20世纪史无前例的心灵巨变。

在无数个刀锋扑面、令人窒息的对白中,王家卫诗意地描摹了他所迷恋的那个时代。儿女情怀、时代风云、武林快意,在雨滴烟横、雪落灯斜处淡淡晕染。天下之大,一块饼到底是一个武林还是一个世界,其实并不重要,重要的是作为一个中国人,不论居庙堂之高还是处江湖之远而心忧天下的情怀。家国罹难,风声、雨声、读书声,怎能声声入耳?兵燹遍野,家事、国事、天下事,又如何事事关心?

韶华似水,流年永逝,弹指之间,百年往矣。"所谓大时代,其实,是一个人的选择。"王家卫借八卦掌门宫二之口说道。如果说百年前的中国,是一个波澜壮阔、风云激荡的大时代,一个不可忽视的重要原因是,洞开的国门已经将一个崭新的世界强行推到了中国的面前,这头醒狮正在探寻一条在新世界秩序中骄傲生存的道路。

如果说时间也有重量,那一定是中国历史上最沉重的年代——新旧思想风云激荡,帝廷与拳民残酷斗争,保守派与革新派纷执不绝,温和的改良主义与激进的改革主义冲突四起;中国历史上连续二十五个王朝中的最后一个濒临崩溃,在朝廷绝望的丧钟声中,一长串不平等条约"刷新"着苦难的国耻纪录,步履蹒跚的中华民族饱受屈辱,岁月之河正从一个旋涡奔突到另一个旋涡。

如果说时间也有色彩,那一定是中国历史上最黑暗的年代——进入20世纪,长江决堤、黄河决堤,改道的母亲河泛滥成威胁经济和民生的最大灾害。与此同时,西方列

强入侵,准备瓜分中国,康有为发出警告:"中国必须通过激烈的改革进行民族自救。"历史往往用偶然设定着必然,用规律结束着规程,用雷霆万钧演绎着曲水流觞。每一"遍地腥云,满街狼犬"的艰难时世,无不孕育着"三千年未有之大变局"的大时代。

　　如果说时间也有表情,那一定是中国历史上最狰狞的年代——就在叶问与宫宝森交手的这一年,在世界范围,很多大事也在发生:埃塞俄比亚发动了抗击意大利侵略者的民族解放运动,西班牙人民开始反对德意法西斯的民族革命战争,第二次世界大战即将爆发。在中国境内,日本轻而易举地侵入东北,正急于将华北变成第二个"满洲国",灾难深重的中华民族饱受磨难。

　　造物无言却有情,每于寒尽觉春生。

　　如果说时间也有年轮,那一定是中国历史上最青春的年代——三十岁的陈天华"难酬蹈海亦英雄";二十七岁的陆皓东"为共和革命而牺牲";二十五岁的方声洞"以如花之年,勇于赴战";血气方刚的黄花岗七十二烈士"碧血横飞,浩气四塞,草木为之含悲,风云因而变色";武昌英雄临刑"神色益壮",誓愿为"四万万同胞受死"……数不清的少年英雄正欲"吾以吾血荐轩辕"。

　　如果说时间也有性格,那一定是中国历史上最刚毅、最顽强的年代——岁月悠长的中国之河,从远古启程,沿着五千年的河床,缓缓流过,从没有哪一个时代,像这个百年这般惊心动魄、荡气回肠。阡陌纵横的中华武林,暗藏着改变中华民族命运的英雄豪杰,在这条河流的每一转弯处,他们掀动着巨大的波澜:新文化运动、五四运动、抗日战争、解放战争、新中国成立、改革开放……而河流的下一个转弯处,是曾被西方世界视为"他者"的古老中国,大踏步走进民族复兴的曙光。

　　苏珊·桑塔格说过,最有价值的阅读是重读。毛泽东曾经对许世友感慨,没有看过

▶ 叶问开馆授徒，传授咏春拳法，从此桃李天下，被后世武林誉为"一代宗师"。

五遍《红楼梦》，便没有资格谈论它。《一代宗师》的价值也在于不厌其烦的重读。四个版本的《一代宗师》，故事各有不同，境界各有不同，中国版2D和3D版本，最为引人入胜。如果说，2D是写意，3D是写实；2D是面子，3D是里子；2D讲的是完美，3D讲的是圆满；2D讲的是孤帆远影，3D讲的是国破家亡——2D、3D合起来，便是"桃李春风一杯酒，江湖夜雨十年灯"。不懂王家卫四部《一代宗师》背后的四个境界，就不会懂得王家卫的江湖与武林、爱情与传奇、革命与颠覆、选择与放弃，不会懂得躲藏在背后的——丰富的纯粹、复杂的澄澈。

电影包含着三个方面的重要元素：故事、影像、声音。《一代宗师》3D与2D最大的不同是，这一版本完成了故事的完整性和连续性，增加了景象的纵深，保留了粤语、普通话混杂的原汁原味，在故事情节上，增加了张震饰演的一线天与梁朝伟饰演的叶问对打的戏份，以及片尾"宫家六十四手"彩蛋——章子怡饰演的宫二在一扇门开关之间与梁

▶ 宫家子弟马三抵挡不住诱惑，投降日本人做了汉奸，宫二拼死对决，"取回"了父亲宫宝森的拳法。

《一代宗师》 The Grandmaster

朝伟饰演的叶问的过招，叶问苦苦寻觅的传说中的"六十四手"将故事再一次推向高潮。八卦十年不伤身，形意三年打死人。宫宝森合形意、八卦而为北拳，将形意传给了马三，将八卦传给了宫二，形意阴险，八卦手黑，八八六十四式衍成宫家六十四手，方有此后宫二之胜、马三之败。

在此前的几部电影《阿飞正传》《重庆森林》《堕落天使》《花样年华》《2046》中，王家卫仍然是一名香港导演。不论是讲述爱情故事，还是叙述同性情怀，不论是寻求心灵慰藉，还是瞻望遥远未来，他都在小心翼翼地处理自己的香港身份，也正是因为他的这种身份，王家卫只能用寓言的方式来讲故事，他所有的文化理想都隐藏在他的香港寓言中。值得肯定的是，在《一代宗师》中，王家卫试图打破他香港身份的壁垒，进入中国故事的叙事情境，这是他的文化眼光和文化胸怀的巨大进步。四个版本的《一代宗师》，合成了极其丰富的阐释空间。

的确，在这个灰色的冬日，透过阴霾与雾霭，回望百年的中国历程，我们怎能不为其波澜壮阔、风云激荡而热血沸腾？叶问的武林，是那个时代的家事、国事、天下事，叶问的选择，是那个时代的中国人的共同抉择。"武术的境界有三：见自己，见天地，见众生。"这何尝不是人生的境界？又何尝不是家国的境界？老子曾云："道生一，一生二，二生三，三生万物。万物负阴而抱阳，冲气以为和。"马三只见自己，宫二能见天地，一线天以"一线"之憾未见众生，最终，能够得见众生的唯有身系南北、心怀家国的一代宗师叶问。

武林之大，有家仇有国恨，有颠覆有赓续，有其顽冥固守的规矩，也有其念念不忘的深情；江湖之远，有侠义有磨砺，有使命有担当，有其博大隽永的人生况味，更有其时代轮转的历史法则。

念念不忘，必有回响。

02

《凡·高之眼》：
不安的缪斯

凡·高曾经用纯黄色和紫罗兰色在墙上写下这样的诗句："我神智健全，我就是圣灵。"谁能够证实不是呢？没有迹象能够证明凡·高笔下的明黄色底子上的蓝色的飞溅不是他所看到的秋天的景象，也没有人能够证明这个东西能够对观众表示出它对凡·高所表示的同样的感情和意义。今天已经没有什么问题比这更不是不可接受的了，他几乎比我们提前整整一百年到达我们今天的存在。

法国今年的冬天特别漫长。

时序已入 6 月,地中海的海风仍然凛冽威严。薰衣草幼小的花蕾紧闭双眼,一颗颗蜷缩在母亲的子宫里,脆弱得令人心痛。然而,纵然在此时,又有谁能忘记普罗旺斯那热烈的阳光?

即使是在今年这五十年不遇的寒潮里,普罗旺斯的阳光仍然那样肆无忌惮,阳光拍打着万物,如同海浪拍打着海岸,在阳光下,植物凶猛地生长,动物肆意地狂欢。

阿尔勒的安格罗瓦桥寂寞矗立,这是凡·高曾经痴迷不已、徘徊不已的小桥。然而,今天的安格罗瓦桥,与凡·高笔下的画面已全然不同,漆黑的桥面失却新木的色彩和芳泽。20 世纪 20 年代,一场炮火摧毁了这座小桥,此后,安格罗瓦桥被不断修复,直至成为今天的样子,然而,桥边的景致已与凡·高眼中的世界全然不同,吊桥下的石垒、桥墩旁的草地、纤长的吊索……似乎都没有了凡·高画中的浪漫。

走过普罗旺斯的旅人,还会有谁像我一样,在这座掩映在高大的法国梧桐与低矮的橄榄树中的小桥旁,如此流连忘返,如此惴惴不安,如此深情绝望?远处,橹声欸乃,汽笛哀鸣。近处,河水湍急,风声低回,裹挟着嘲讽,也裹挟着寂寞。

在这样的寂寞里,回首一个世纪以前的故事,似乎有着别样的深情。让我们从亚历山大·巴奈特的《凡·高之眼》说起吧。巴奈特用近乎癫狂的视角,讲述了凡·高生命中一段从未被公开的故事——他在阿尔勒圣雷米精神病院度过的十二个月。通过幻觉、噩梦、痛苦的回忆、死亡的挣扎,巴奈特展示了凡·高在生命尽头的无奈。

在光彩琳琅的电影世界里,巴奈特的这部电影似乎并不引人注目,很多酷爱电影

的人也不曾留意它。凡·高传奇般的一生多次被搬上电影银幕,仅仅我们熟悉的,似乎就能够数出很多:1956年,美国版《凡·高传》(*Lust of Life*),乔治·丘克(George Cukor)导演;1987年澳大利亚版《凡·高的生与死》(*Vincent——The life and death of Vincent van Gogh*),保罗·考克斯(Paul Cox)导演;1990年荷、英、法合拍的《凡·高与提奥》(*Vincent & Theo*),罗伯特·奥特曼(Robert Ortman)导演;1991年法国版《凡·高传》(*Van Gogh*),莫里斯·皮亚拉(Maurice Pialat)导演。但是,在众多"凡·高"中,似乎没有哪一个比恰巴·卢卡斯饰演的凡·高更痴癫、更疯狂,更接近我们不断通过他的文化遗产开掘出来的那个伟大而扭曲的精神世界。

还是让我们寻找的目光从一个多世纪以前开始吧。

这是1886年的巴黎,春冰已泮,初春和暖的阳光仍旧那样温柔地照着,一切如常,生命平静而有节奏地向前流动。一群贫困潦倒的艺术家们聚集在巴黎,试图狂热地为他们所执著的新的艺术表达方式寻找一条出路——建立共产主义柯勒尼(Colony)。

巴黎,是欧洲的"首都",对艺术家们来讲则更是如此。此时的巴黎,以她特有的宽容和见识冷冷地注视着他们。她知道,要那些已经习惯于用古典主义方式来审视美的眼睛真正理解和接受这群行为诡异、画风乖戾的疯子们还需要一段时间,需要一个漫长的等待。从一出生开始,他们就看惯了那种阴暗沉闷的绘画,生活中一切激动人心的感情和笔触在画面上都转为柔和平缓的曲线,感情是冷漠的、旁观的,画面上的每一细节都被描绘得精确而完美,平涂的颜色相互交接在一起。而现在,挂在墙上的那令他们步履蹒跚的绘画,是他们从未见过的。平涂的、薄薄的表面没有了,情感上的冷漠不见了,欧洲几个世纪以来使绘画浸泡在里面的那种褐色肉汁也荡然无存。这些画表现了对太

阳的无上崇拜，充满着光、空气和生命的大胆的律动。这是一个新世纪的开始，新世纪的光芒太强烈了，直视它的人都将被它灼伤。

创造这个伟大梦想的人中，有一个荷兰人，他就是文森特·凡·高。

《凡·高之眼》的故事从凡·高生命的最后一年拉开帷幕，然而，不断的闪回、时光的跳跃却将凡·高生命最后四年的光阴片段连缀在银幕上。同爱情一样，以生命为代价，凡·高在周围人不信任的目光中，毅然决然地选择自己的方式为自己生存证明。为心灵对艺术的投射找到印证的方式有很多种，而凡·高所选择的，无疑是其中最孤独和最寂寞的一种，他所描摹和表达的世界是他心中的世界。那些激情冲击下的扭曲的象征性风景，散发着放纵、浪漫的燃烧快感。一抹明亮狂暴的色彩以及这种色彩的明暗，一些线条的鲜明的痕迹，甚至是一片平坦的原野、一道延绵起伏的麦浪、浑厚无际的阳光和地平线摇曳的星光……这些都不过是对所呈现之物的有意味的暗示。他总是在他的画面中神经质地追问：当存在被体现在艺术中的时候，对象的呈现变成了什么呢？

没有人能够回答这个问题。

艺术家们都在忙于思考他们自身的轨迹。古典主义艺术家们沉醉于女人们光滑柔美的肌肤、丰腴的形体和伊甸园式的恒久神话，沉迷于大自然的愉悦以及人与周围世界的和谐。艺术代表着可以享受艺术的贵族阶层的精神取向，快乐和沉醉是以一定财富和闲暇为基础的，大自然是亲切、理想而单纯的，引发人的憧憬，甚至是可以进入的。这种愉悦理想的世外桃源景象从16世纪的乔尔乔内和提香开始，表明中世纪的恐怖自然力的阴影终于被驱除，此时已经接近它的尾声。提香曾把这种理想理解为一种健康的享乐精神，以哀婉动人和沉思冥想的诗意表达黄金时代的异教之梦、基督教的神秘、爱情的欢愉、死亡的仪式、阳光的灿烂和大自然的全部美丽。

而现代主义艺术家们正忙于推倒传统艺术那已经半倾圮的墙壁,并试图给一切观念和形象贴上新的标签。马奈首先使他的作品坦率地反映了绘画的平坦表面;塞尚开诚布公地表明自己对肖像是否酷似本人感到无所谓,他认为应该把纯主观的虚构看入自然现象中去;印象主义者们开始有意识地把画面弄得模糊不清,尝试着把光和色打碎成一片片小点的技艺,并努力使观者意识到他们观看的是颜料而不是风景;立体主义者选择了一种更为抽象的倒退形式,利用视觉的多义性将对绘画的读解推进为一种人工构成物;未来主义者们则试图激起更大的风波,他们激情澎湃地致力于征服速度和空间的伟大任务,用非凡的热情歌颂着一切以"运动"为核心的事件,并以绝对现代性的离奇幻想将他们的理想贯彻到一切领域中。

这无疑是一片适合各种神话生长的土壤。1886年的一个清晨,凡·高准备出发了。此时,巴黎尚未从梦乡中醒来,绿色的百叶窗紧紧关闭。我们不能不说,他是第一个长途跋涉苦苦寻找人间天堂的艺术家。在阿尔勒疯狂的阳光的鞭挞下,凡·高匆匆完成的一幅又一幅油画背叛了他以前的那种明朗易懂的风格,变得更加充满热情和想象力,树开始成为盘旋上升的火焰,色彩变得更加明亮而非自然化;他的笔触愈来愈鲜明,被描绘的形状相形之下反倒黯然失色;一些几何形状如半圆、圈状、螺旋形,再加上色彩强度的增加,被用来表现他的充满了主体意识的精神状态。这些给予他的作品以一种从未有过的力度——沸腾而敏感的生命活力。

影片中充满了凡·高疯狂绘画的镜头,他从未遇到过这么多可以入画的东西,也从来不曾拥有过这强烈的感动和激情。绘画是他的一个脾气不太好的情人,他为她疯狂,也为她倾注了一切:金钱、时间、热情、健康以至生命。他拼命地购买颜料,迫不及待地把它们泼在画布上,然后迫不及待地订制各种画框,以欣赏这些作品被完成的

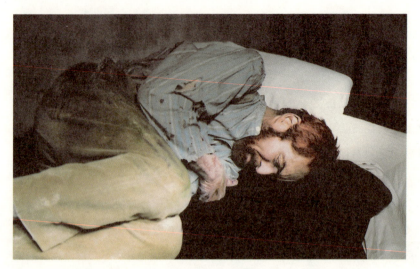

▶ 凡·高受躁狂抑郁症的困扰，躺在奥弗的一家小旅馆准备走向生命的终结。

样子。他终于找到他的阳光，可是这阳光也深深地灼伤了他，他的精神变得狂躁而充满幻觉，医生称其为"日射症"。一天，提奥收到高庚发来的电报，要他赶去阿尔勒——凡·高在极度兴奋和高烧的精神状态下，割下自己的一只耳朵，并把这只耳朵作为礼物送给妓院的一个妓女。当警察发现他时，他正躺在他的黄房子的床上流着血，早已失去了知觉。

凡·高曾经用纯黄色和紫罗兰色在墙上写下这样的诗句："我神智健全，我就是圣灵。"谁能够证实不是呢？没有迹象能够证明凡·高笔下的明黄色底子上的蓝色的飞溅不是他所看到的秋天的景象，也没有人能够证明这个东西能够对观众表示出它对凡·高所表示的同样的感情和意义。今天已经没有什么问题比这更不是不可接受的了，他几乎比我们提前整整一百年到达我们今天的存在。

1890 年 7 月 27 日，这是一个平静的日子。此时，凡·高正躺在奥弗的一家小旅店里准备走向他生命的终结。

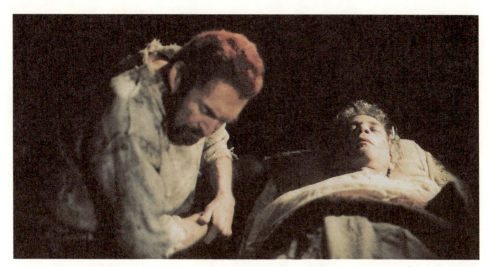

▶ 凡·高一生孤苦，他生前卖出去的唯一一幅画是弟弟提奥买去的，死后却声名陡增，画作都卖成了天价。

　　巴奈特用漫长、漆黑的空镜头来表现凡·高的生命终点。他向自己的腹部开了一枪，但这一枪并没有立即要他的命，死神宽容地又给了他两天时间，让他在病床上回忆自己的一生。在生命、脚步、性格、画风都彻底地远离了荷兰之后，他却不断地想起故乡荷兰，想起他的石南荒原，想起某一天他在那里漫步，看到荆棘也会开出白花。记忆越过双倍幽远的距离，越过遥相暌隔的往事，追溯悠悠流逝的时光，那究竟是一种怎样令人心碎的感觉？

　　这是 1890 年。18 世纪早已逝去，19 世纪将要逼近它的最后一个十年，上帝的城仍未来临。通报世界末日降临的声音仍是那么沉重，而这个世纪正是为了断定未来是福地而诞生的。一些思想已面临它的暮色，而另一些思想正所向披靡，谁也无法断定明天等待它们的将是什么。对于人类来说，存在的形式是如此迅捷地变化着，那么，明天太阳还会照常升起吗？诋毁未来的形式是那么多，思索未来的形式也是那么多，人类一切既往的、以任何方式存在的形式，都会体现在我们此时此刻、没有日期的想象中。

03

《英国病人》：
不见天日的一天有多长

我分明已经看到，殉葬于冰川的爱情渐渐浮出水面，遍布伤痕的皮肤还能感觉得到亲吻吗？我似乎已然知道，聚合在篝火边的酒会正在进行，愈老愈香的老酒是不是早已忘记自己的童年？生命本身的风景远比爱情要丰富得多，即使在冷酷的战争、冷酷的时代，受伤的心灵也必须学会微笑。鲜血，带走了生命，却带不走传奇。

卡尔维诺在他的小说《看不见的城市》里描述了很多城市,这些或者真实或者虚幻的城市让人印象深刻。其中有一座是这样的:月光之下的白色城市吊诡、邪异,那里的街巷互相缠绕,那里的情感互相纠葛,如同解不开的线球,也如同解不开的谜团。可是,为什么,你可知道为什么,美丽和哀伤似乎总是如影随形,总是相伴相生?

　　从卡尔维诺的城市走出来,我们的旅程变得如此遥远,我们的心情变得如此沉重,我们的目标变得如此难以抵达。一片看得见的风景、一个看不见的城市,就这样,悄悄地、确凿地跌进我们的内心。我分明已经看到,殉葬于冰川的爱情渐渐浮出水面,遍布伤痕的皮肤还能感觉得到亲吻吗?我似乎已然知道,聚合在篝火边的酒会正在进行,愈老愈香的老酒是不是早已忘记自己的童年?我永远不会明白,潜藏在钢琴里的巴赫怎么流进人们情感的缝隙,鲜血,带走了生命,却带不走传奇。

　　这,已经是七十多年前的传奇了。看不见的城市、看不见的国家,看得见的硝烟、看得见的传奇。这是20世纪40年代的意大利,第二次世界大战将近尾声,隆隆的炮声依然震耳欲聋,废墟中的心灵早已疲惫不堪,这是战争的深处,弥漫的尘烟从往事中挣扎起身,砖石缝隙里的夏虫一次次伸出它们坚韧的须,仿佛在极力触摸那些惊恐的喧嚣和那些压抑的低喃。书卷翻开,压扁的签注变成一段一段不堪回首的往事。

　　故事就从这里开始。意大利托斯卡纳一栋废弃的修道院里,来自不同国家的四个伤心人偶然相逢,远离战争的喧嚣,一切显得宁静和闲逸,他们生活在世外桃源一般的风景中,却无法享受战争结束带来的和平与安宁。女人们都知道,让男人扛起枪、走上战场并不是一件美妙的事情,可是,她们没人赶得走战争。男人们都知道,爱上一个有

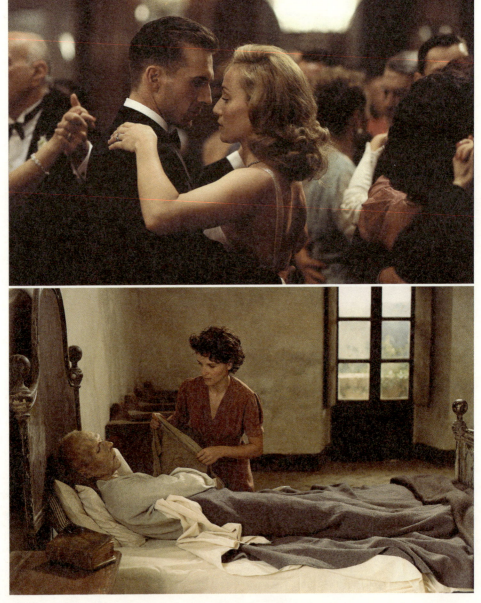

▶ 上图：艾马殊伯爵深深为嘉芙莲的风韵和才情所吸引。
▶ 下图：受伤的艾马殊命在旦夕，护士汉娜在修道院里照顾他。

夫之妇的结局不会是幸福,可是,他们没人抵挡得住爱情。

这四个人的因缘际会,有着注定的故事。加拿大情报人员卡拉瓦乔,因偷窃技能成为战争英雄,也因此失去了双手的拇指,他只能通过吗啡来重新想象自己是谁。印度士兵基普,聪明、机警,在这个除了他自己任何东西都不安全的地方拆除地雷和炸弹。具有法国和加拿大血统的汉娜是战地医院的一名护士,战争使她失去了男友,在伤员转移途中由于误入雷区,她又失去了最好的朋友珍,身心俱疲的汉娜固执地照顾着自己最后一个病人。全身被烧焦的英国病人,终日躺在病床上,陷于困惑和幻觉。他驾驶的飞机在飞跃撒哈拉沙漠时被德军击落,在大火中他被烧得像一截木炭,当地人将他救活送到盟军战地医院,但是他已经什么都不记得了,人们只能称呼他为"英国病人"。

《英国病人》是加拿大诗人、小说家迈克尔·翁达杰的作品。他出生于斯里兰卡,十一岁时随母亲来到英国,十九岁移居加拿大并接受高等教育,对他来说,生命就是在不同国家之间游走的片段。到目前为止,翁达杰共出版六部长篇小说、十余部诗集和其他一些非虚构作品。迈克尔·翁达杰 1992 年出版《英国病人》,旋即获得世界文坛的关注,这部小说获得英国布克奖和加拿大总督奖。他的作品富有爵士乐的节奏和蒙太奇的手法,语言轻灵华美,思想深邃洞彻。

不知道英国剧作家、导演安东尼·明格拉何时何地何以认识了迈克尔·翁达杰,值得称道的是,他们的相遇开启了世界电影的银幕传奇。"我一直很喜欢迈克尔·翁达杰的作品,读到《英国病人》这部小说时,我觉得它非常美,像一首诗,所以我就想把它改编成剧本。"在很久以后,安东尼·明格拉回忆。

迈克尔·翁达杰有着惊人的想象力,安东尼·明格拉也是一样。他们在历史的废墟中翻检,在岁月的河床里淘沥,在人们关闭久矣的记忆闸门边倾听,翻检被史书遗忘的

故事，淘沥被河水磨去的痕迹，倾听所有被关闭的心灵与被关闭的声音。

卡尔维诺的城市里已经没有人。然而，那些故事的辙痕——风和遗忘还没有将它们清理干净。那么，就将这些印记交给伟大的"考古学家"安东尼·明格拉和"历史学家"迈克尔·翁达杰吧，当然，如果你愿意，我们也尝试称呼他们为文学家、艺术家。

"英国病人"静静地躺在修道院的木床上。床头一本旧书渐渐唤起了他的回忆，思绪与书卷一同被翻开。

匈牙利籍历史学者拉兹罗·德·艾马殊伯爵跟随探险家马铎深入撒哈拉沙漠考察，在那里，他结识了英国皇家地理学会推荐来帮助绘制地图的飞行师杰佛和他美丽的妻子凯瑟琳·嘉芙莲。嘉芙莲的风韵和才情深深地吸引了艾马殊，他毫不犹豫地爱上了她，历尽各种误会之后，嘉芙莲终于倒入艾马殊的怀抱，不尽的温存使艾马殊深陷情网而不能自拔，嘉芙莲心中却仍存有一道难以逾越的道德屏障。他们在不开灯的房间里做爱，汗水浸湿衣衫。他撕破了她的衣服，然后笨拙地帮她补好。可是当她躺在他身边时，他却让她在离开以后将他忘掉，他们深深相爱又相互伤害。

不久，英国对德宣战，马铎也要回国了，留下艾马殊在沙漠继续他在原始人山洞的考察。已经察觉事实真相的杰佛在长时间的沉默之后，选择驾驶飞机撞向艾马殊，杰佛当场死去，同机的嘉芙莲身受重伤。艾马殊要挽救嘉芙莲，必须步行走出沙漠求救。他将嘉芙莲安置在山洞里，对她许诺一定会回来救她。然而，当走出沙漠的艾马殊焦急地向盟军驻地的士兵求救时，却被当作德国人抓住并送上了押往欧洲的战俘车。为了拯救爱人，艾马殊担当卖国之名，用马铎绘制的非洲地图换取了德国人的帮助，但是他整整迟到了三年。当他用德国人给的汽油驾驶着马铎离开时留下的英国飞机返回山洞时，嘉芙莲早在寒冷中永远地离开了。

由于艾马殊将地图交给了德军,使德军长驱直入开罗城,直捣盟军总部。马铎得知此事,深感愧对祖国,饮弹自杀,为盟军效力的间谍卡拉瓦乔被切去了手指,对艾马殊充满憎恨。

这便是影片开头四个人的相逢。故事在两条线索中渐次铺陈——艾马殊、嘉芙莲、马铎、卡拉瓦乔在开罗的探险考察,汉娜、基普、艾马殊、卡拉瓦乔在托斯卡纳风云际会。战争的时空交错、爱情的主题交叉,明格拉用蒙太奇展开他对历史的叙述和理解,过去与现在、爱情与战争、回忆与现实、出卖与复仇、旧伤与新痛,安东尼·明格拉将这些丰富而复杂的细节处理得错落有致,条理分明。我们追随着他的镜头,在过去的世界与现在的时间里来回穿梭,却并不觉错愕。现实与回忆有机地融合成一幅绚丽的历史画卷,既气势磅礴又细腻动人。个人的命运和遭遇放在推至远景的历史框架中,淋漓尽致地抒发着人类最内在的情感,喷发出强烈的爱恨交织的情感洪流。

这部影片共获得近三十项国际大奖,其中包括最佳影片、最佳导演、最佳女配角、最佳音乐等九项奥斯卡奖,最佳影片、最佳女配角等五项英国演艺学院大奖,最佳影片、最佳电影配乐两项金球奖等重要奖项。然而,与这些奖项相比,让人难忘的,是影片中那些每每以笑和泪回首的瞬间:

那个等待狂暴沙尘的夜晚,艾马殊和嘉芙莲并肩坐在沙丘上看满天星斗。沙雾肆虐而来,他们躲进狭小的车内。她问:"我们能活下去吗?"他说:"是的,我保证。"艾马殊几乎有些偏执地迷恋嘉芙莲脖子下方锁骨之间的凹陷,他深情地把这里命名为艾马殊海峡。

——这是艾马殊和嘉芙莲的故事。

基普有着一头长发,他洗头发的时候,汉娜将自己珍藏的一瓶橄榄油送给他。那个

晚上,当她照顾完艾马殊时,惊喜地发现房间外地面上摆满了一只只燃烧的海螺。在这点点星光的指引下,她找到满怀期待的基普。

基普带着汉娜来到教堂。他把她拴在一条粗粗的绳子上,递给她一个火把,然后拉住绳子的另一端,把她送入高高的上空。她拿着火把在教堂顶端飘来荡去,在幽蓝的火光中,她发现了被战争的尘埃遮蔽的美丽壁画。

——这是基普和汉娜的故事。

浪漫、明净、哀婉、痛彻。然而,《英国病人》告诉我们的,是对生命的悲悯与宽恕,绝不仅仅是两段爱情那么简单。在漆黑的山洞,嘉芙莲借助电筒残存的微光,给艾马殊留下一封长信。在信的开头,她写道:"亲爱的,我在等你。不见天日的一天到底有多长?火已经熄灭,我觉得冷,刺骨的冷。我好想把自己拖到洞外,那里阳光朗照……我知道你会回来,抱我走出山洞,踏入那风的殿堂。这是我唯一的愿望:在没有地图的土地上,与你、与朋友们,在风中漫步。"

在这漫长的一天之后,是浪漫的风中漫步。我想,这才是影片试图表达的真谛——生命本身的风景远比爱情要丰富得多,即使在冷酷的战争、冷酷的时代,受伤的心灵也必须学会微笑。

我喜欢影片那个轻盈又沉重的结尾。艾马殊承受不了与回忆一同到来的自责,决定了结自己的生命。他将全部的吗啡推到汉娜面前,请她帮助自己死去以追寻早已逝去的爱人。基普不得不追随队伍开拔,汉娜也要离开修道院了,她怀抱着艾马殊留下的那本旧书,回望绿荫影中的修道院,在阳光的照耀下,去寻找新的未来。

04

《返老还童》：
爱在爱的对面

究竟是什么，令往昔如泡沫般消逝之后，仍执著地沉淀在我们怀念的深处？是爱与悲悯。当生命如秋叶般凋零，是爱的魂魄执著地横亘在峰峦之巅；当世界在历经劫掠和苦难之后，是悲悯的光辉执著地沐浴着苍凉的大地。

"蜂鸟是唯一可以向后飞行的鸟。"这是大卫·芬奇在《返老还童》中用本杰明·巴顿(布拉德·皮特饰)的逆向人生教给我们的自然常识。

在自然界中,蜂鸟的存在是个奇迹:它每分钟心跳1200次,翅膀扇动4800次。如果某一天,这个不知疲倦的小生命意外停下扇动的翅膀,那么,它的生命便只剩下一种选择——死亡。

在《返老还童》中,本杰明正是这样一只向后飞行的蜂鸟。在这个他并不满意却又热情眷恋着的喧嚣的世界上,他生活了八十七个年头——从1918年到2005年,跨越了人类历史最沉重、最飘逸也是最波澜壮阔的时段。然后,2005年8月的最后一星期,在飓风卡崔娜吹袭美国南部之时,他悄悄地告别尘世。

与主人公略有相似的是,大卫·芬奇无疑也是一位离经叛道的导演。曾有电影评论家道:"如果你想看有声势、又热闹、还要能牵动你的脑子让你思考的电影,大卫·芬奇无疑是你的选择。作为一个视觉的大师,他的画面会让你的眼睛从脸上掉出来。"毫无疑问,这是一部让你停不下来的电影,流畅清晰的镜头推进、强烈有力的情节推展,一种失控的气氛饱满欲裂,而在这背后,是对"爱"的超乎寻常的理解与包容。

在争鸣与非议中,坚持将关注的焦点投向人性的空白与社会的黑暗之处,大卫·芬奇是一位不落俗套、与常规电影语言分道扬镳的导演。对于拍摄电影,他曾经说:"我想把人用他未必愿意的方式卷入到我的电影中去。我想嘲弄人们在电影院灯光变暗而20世纪福克斯的标志出现时心中带有的期望。观众总在期望什么——我的兴趣就是对它进行嘲弄——这才是真正的兴趣所在。"

镜头切入——飓风肆虐的新奥尔良，一位生命垂危的老妇睁开了眼睛。老妇名叫黛西（凯特·布兰切特饰），她叫女儿凯若琳（朱莉娅·奥蒙德饰）为她阅读一本日记，这本日记的作者正是本杰明·巴顿。

本杰明出生在第一次世界大战停战之时，与常人不同，他的降生从襁褓中的耄耋老者开始，到襁褓中的呱呱婴孩结束。曾有人揣测，这个充满了创意的构想，来自马克·吐温一次戏谑的玩笑："假如我们出生时就八十岁了，然后慢慢走向十八，生活是不是变得更快乐呢？"本杰明的出生似乎与快乐两个字全不搭界，像个老人的婴儿被父亲当作怪物，遗弃在了养老院，在养老院他与老人们一起生活，别人无法理解的烦恼与快乐。穿越半个世纪的世界变革，本杰明身处其中，感受别人无法体会的感受。溯时间之流而上，本杰明在不同于常人的定律中长大，身体随着年龄的增长慢慢增添活力、走向青春。他在养老院里度过童年时光，由于牧师的心理暗示，从轮椅中站起来，并学会了走路。

若干年后，本杰明已变成了五十多岁的成年男人，在疗养院他巧遇黛西，此时的黛西已经成为芭蕾舞团中唯一的美国人，事业如日中天。某个不期而遇的场合，本杰明看到与黛西相爱的男演员，黯然离去。孤独的本杰明度过了一段挥霍而风流的岁月，他的身体开始变成四十岁的成熟男人，此时他得知自己身世，获得身患重疾的父亲托马斯的邀请参加酒席，托马斯将自己经营一百二十四年的家族生意交给本杰明，不久父亲托马斯辞世，本杰明继续向青春走去。

2010 年，香港电台主持人梁继璋曾送给儿子一份不长的备忘录，在历数他期望儿子记住的九件事后，他深情写道："亲人只有一次的缘分，无论这辈子我和你会相处多久，也请好好珍惜共聚的时光，下辈子，无论爱与不爱，都不会再见。"一生的长相厮守已有如此多的牵绊，遑论本杰明与黛西刹那间的情爱交错？

▶ 本杰明和黛西沿着不同的时光轨道完成着他们的生命,这是他们最好的一段记忆,在相同的"青春"里的爱情。

影片中最牵动人心的部分，无疑是本杰明与黛西在不同的年轮轨道相爱的部分。然而，纵有八十七年的生命历程，与心爱的人的情感只能刹那交错，注定是华彩瞬刻。

"我要是成了黄脸婆，你还会爱我吗？"在相爱的时光，黛西问。

"等我老到脸上长满青春痘，老到尿床，老到连楼梯下有什么都怕，你还会爱我吗？"在交错的瞬刻，本杰明问。

美好的爱竟让人如此心酸。生命中，如此纷繁复杂的交错只在一次逆行就被表现得如此彻底，如此一览无余，也如此令人心悸。"你永远也不清楚接下来会发生什么。"本杰明说。电影究竟能够以何种形式来印证时间？塔可夫斯基在他的电影反思中发问，毫无疑问，大卫·芬奇用这句话回答了塔可夫斯基，这几乎就是他用电影来印证岁月的方式。大时代的时间跨度、大自然的内在法则、大人物的颐指气使，在大卫·芬奇的指挥下，都退回背景之中，浮现在时光之上的，是本杰明和黛西的生命交错。

我至今难以忘怀影片中的一个场景，不是他们在老人院成长的童年，不是他们在逆行中的短暂交错，不是他们逼仄时光中相爱的时刻，而是本杰明和黛西最后分手的瞬间，这时本杰明已经变成一个小小的婴儿，躺在老年黛西的怀抱里，他似睡非睡，清澈的眼眸里是无知、无奈、无畏。黛西用奶瓶喂他，擦去他嘴角吐出的奶汁，看着他慢慢闭上眼睛，告别这个让他万般痛恶又万般眷恋的世界，喃喃自语："那一刻，我知道，他认出我来了。"那一刻，相信很多人同我一样，泪落如雨——相遇是如此简单却又如此艰难，告别是如此艰难却又如此简单。

近三个小时的铺陈，让两个人的时光之旅有了史诗般的气质。我喜欢影片结尾时主人公的那段独白，平静中蕴藏着深深的忧伤："有些人，就在河边出生；有些人，被闪电击过；有些人，对音乐有非凡的天赋；有些人，是艺术家；有些人，游泳；有些人，懂得纽

扣；有些人，知道莎士比亚；而有些人，是母亲；也有些人，能够跳舞。"正是无数"有些人"，组成了我们如此殊异又如此丰富的大千世界。

《返老还童》是大卫·芬奇在2008年的旧作，主人公本杰明的背影已渐行渐远。但是，相信许多人同我一样，在时光旷阔的空白中，一定有寂寞的一角为他保留。

有哪个人如此这般无奈又如此这般深情？有哪个人能如此坦荡地用迎接新生的骄奢迎接死亡，用走向末日的哀痛走向新生？凭借对生命谦卑的尊重，本杰明，使一切关于声名的议论、关于生死的注脚变得多余。尽管2008年与奥斯卡的诸多奖项擦肩而过，本杰明的时光之旅仍然以咄咄之势，散射着傲人的光华。

"尽管你总是咒骂命运，但是最后一刻来临时你还是要放手。"借助本杰明之口，大卫·芬奇说。

我常常在想，究竟是什么，令往昔如泡沫般消逝之后，仍执著地沉淀在我们怀念的深处？

是爱与悲悯。

当生命如秋叶般凋零，是爱的魂魄执著地横亘在峰峦之巅；当世界在历经劫掠和苦难之后，是悲悯的光辉执著地沐浴着苍凉的大地。

科学家们最初假设，在人类的不断进化中，爱的对立面一定伫立着恨。一代又一代科学家花费大量精力搜索"爱的憎恨回路"。然而，结果令他们讶异——爱与恨，两种被设立为相对的情感在脑区中发生的位置大部分是重叠的，它们同样热烈、同样坚强地在壳核和脑岛中闪耀。科学家的结论与哲学家和批评家有着惊人的相同：爱恨交加与电闪雷鸣一样，相孕相生，如影随形。也就是说，爱的对面不是恨。

那么，爱的对面是什么？

借助本杰明蜂鸟一般的"向后飞行",大卫·芬奇给出了答案:爱的对面,其实是矢志不渝的大爱和永不停止的期待,是我们内心能够仰望的浩瀚星河、能够救赎的光明朗照。

曾经有人感慨,这是一个丢失了精神信仰的时代,一个不需要品德良心的时代,一个人变得更聪明而不是美好的时代。但是,即使这样,我依然坚信,爱与悲悯仍坚韧地站立在爱的对面。

生命的行进和生命的终结,原本是我们无法掌控的悲哀,就像本杰明的黑人养母奎尼说的那样,"你并不知道未来等待你的是什么"。然而值得庆幸的是,这些都不重要,本杰明用其非凡的时光之旅告诉我们,生命的价值不在于我们终将遭遇什么,而在于我们与谁一起等待;苦难的价值不在于终将拨开迷雾的万丈霞光,而在于与苦难共生的悲悯和宽恕;大爱的价值不在于它一定会现身于恨的迷宫的出口,而在于即使我们长时间地迷失路向,它也能始终如晨曦般光耀我们灵魂的天庭。

很高很远的终点,往往开始于很低很近的起点。

05

《少年派的奇幻漂流》:
其羽何以为仪

影坛是个大大的沙场,每一部影片其实都是一场战争。在这场战争中,懂得坚持的人也许会成功,懂得谋划的人却一定会成功。李安的谋划其实在他每一部作品的每一个片段中,细心的人会体悟得到。

《孙子兵法》中,曾记有一计策,名字甚美,曰:"树上开花",我以为,此计最符合孙武"以奇胜,以正合"的思想。

这一计位居第二十九,原文是这样写的:"借局布势,力小势大。鸿渐于陆,其羽可用为仪也。"翻译过来就是,借助某种手段布成有利阵势,兵力弱小但可使阵势显出强大的样子。"鸿渐"一句语出《易经》,"鸿渐于陆,其羽可为仪,吉利"。渐,本为卦名,上卦为巽为木,下卦为艮为山。鸿雁走到山头,它的羽毛可用来编织舞具,这是吉利之兆。

"树上开花"的"树"其实是"铁树",这种树据说是与恐龙同时代的植物,生长缓慢,很难开花,所以明朝的王济曾说,"吴浙间尝有俗谚云,见事难成,则云须铁树开花"。星云大师有偈云:"流水下山非有意,片云归洞本无心;人生若得如云水,铁树开花遍界春。"水云之随心逐性,耐人寻味。但是,"树上开花"说的却是,让这绝难开花之树开花结果,历史笔记中记载张飞退曹、寇准御辽、张良携商山四皓辅佐太子的故事,其实差不多都是这个意思。借局布势、以假乱真,不是行其不可为而为之,而是知其不可为而无不为,这也是今天这个时代创造性和管理型人才所必须具备的一个伟大的能力。

以前看电影,我总是不耐烦去等待片尾那长长的名单:制片人、导演、编剧、音效、摄影、美术、剧务、场记、化妆、道具、服装、配音、翻译……每每不待灯光大亮,我便匆匆逃出——电影终究是个华丽的梦,这一大群围成一圈、七嘴八舌叫你醒来的人,似乎有些聒噪和讨嫌。直到有一天,与一位年轻的导演聊天。刚刚在平均海拔4500米以上的高原完成椎心泣血之作,他白皙的脸蛋变成了赭红的脸膛,忧伤的眼神藏满了凛冽的锋芒。他说:"高原缺氧,痛不欲生。有时一夜醒来,剧组的人就跑了个精光,什么理想信

念啊,什么集结号啊,喊破了天都没用。说得好听些,导演就是用非常手段完成了非常事业的非常人物。"听罢他的故事,对导演这一职业,我不禁油然而生敬意。不能想象,一个纤细柔弱、恨不得海棠花下要两个侍儿左右相扶,再吟两句诗咳两口血的书生,究竟以怎样的智慧和气魄,完成了现代化、专业化的转型。而这转型背后,又有着多少不甘和无奈。一部影片,实则是一部巨大而精密的机器,需要将每一个人放在他合适的位置,这机器才会运转。那一刻,对从前曾经忽视甚至不屑的那串长长的名单,我陡然而生敬意。

说到这里,不难理解以《少年派的奇幻漂流》获得奥斯卡最佳导演的李安,在从简·方达和迈克尔·道格拉斯手中接过小金人时,何以会那么激动。不难理解他为何一次又一次重复那串由黑暗中渐渐浮现的长长名单:"感谢电影之神,我要把这个奖给每个和我一起拍摄少年派的人,感谢和我一样相信这个电影能完成的人,感谢我的公司,感谢我的制片人,你们是我的奇迹。"

是的,那串曾经被我忽视的长长的名单,是开麦拉背后的奇迹;而开启这名单、将它串联起来的人,是以羽而为仪的鸿雁。

李安获奖以后,好事者整理出许多关于他禀赋的异象。然而,他一概不予承认。他希望人们记住,也提醒自己不要忘记,他在这条路上的寂寞和挣扎。李安的左颊上有一个大大的酒窝,大家都说好看,他却说:"狗咬的。"小学一年级时,他与妈妈去同事家,那家里的狗跟他很熟悉,平时很友好,那天他看见狗坐在一根棍子上,就调皮地去拿,没想到狗跳起来咬了他,上牙咬在眉骨,留下一道疤,下牙深陷在脸颊上,成了后来的酒窝。这是一件很有意思的事,伤疤最后成为华羽,磨难最终成为云梯。

李安认为自己是一个心智与身体都很晚熟的人,个性温和和压抑。正因为这些晚

熟和压抑,他的很多童心玩性、青春叛逆、中年浪漫,以及近年来时常困扰他的心态和身体的提前老化,几乎是同时到来的。李安的作品,除了纽约大学的毕业作品《分界线》,几乎都是在各种危机中完成。

最初是"成长危机":作为长子,在青少年时代,李安背负了太多的传统家族责任。父亲对他寄予厚望,他却不成材,大学落第,寻梦电影。父亲常常对他说的一句话就是:"你今年几岁了,拍了几部电影,可以找些正经事做啦!"在父亲眼里,他注定是一棵在电影这片贫瘠的土地上开不了花的铁树。1978年,他准备报考美国伊利诺伊大学的戏剧电影系时,父亲十分反感,他给李安列举了一份资料:在美国百老汇,每年只有两百个角色,但却有五万人要争夺这少得可怜的机会。当他一意孤行,登上去美国的班机,他和父亲之间的关系从此恶化。他的作品中,一直有着父亲的强势形象,特别是早期的"家庭三部曲"《喜宴》《推手》《饮食男女》中的三个"中国式父亲",顽固、敏感、彪悍、自尊。

然后是"中年危机"——1997年的《冰风暴》、2000年的《卧虎藏龙》、2005年的《断背山》、2007年的《色戒》都是他在漫长的中年危机中完成的,他曾经说,这个几乎磨平了他的意志和斗志的危机持续了将近二十年。改编自里克·穆迪康的《冰风暴》几乎就是他那时生活的一个微妙而疼痛的剪影:四十多岁的男人面临着中年危机;夫妻间充满了不可告人的秘密;正值青春期发育阶段的少男少女正试图全面颠覆父母。很长一段时间,他不得不赋闲在家,靠伊利诺伊大学生物学博士的妻子微薄的薪水度日。为了缓解内心的愧疚,他每天除了在家里大量阅读、大量看片、埋头写剧本以外,还包揽了所有家务,负责买菜、做饭、带孩子,偶尔也帮别人拍拍小片子,看看器材,做点剪辑助理、剧务之类的杂事,甚至还去纽约郊外一间空屋子守夜看器材。"心身俱疲,神情沮丧",他一度这样描述自己。

▶ 上图：少年派阴差阳错开始了一段大海上的奇异漂流之旅，他的种种遭际充满了无限的寓意。

▶ 下图：少年派是李安内心世界的一个投影，大海上的漂流其实正是他"中年危机"的一种投射。

李安第三次获得奥斯卡奖后，网上盛传一篇他的《我的电影梦》的文章。在这篇文章的结尾，他坚忍地写道："如今，我终于拿到了小金人。我觉得自己的忍耐、妻子的付出终于得到了回报，同时也让我更加坚定，一定要在电影这条道路上一直走下去。"很多人被这段话感动，却很少有人知道，他曾经度过怎样难挨的人生暗夜。日后回忆起漫长而难熬的生活，李安幽默中仍饱含痛苦："我想我如果有日本丈夫的气节的话，早该切腹自杀了。"所以不难理解，他的作品中何以都充满着挥之不去的忧伤。

影坛是个大大的沙场，每一部影片其实都是一场战争，在这场战争中，懂得坚持的人也许会成功，懂得谋划的人却一定会成功。李安的谋划其实在他每一部作品的每一个片段中，细心的人会体悟得到。章子怡在《卧虎藏龙》中饰演的玉娇龙光彩照人，她最初加入时还是个新人。剧本中的玉娇龙，本是个潇洒、帅气的女人，内心刚烈，外表华丽。当时找不到合适的人，李安在章子怡试妆时发现她尽管并不契合角色，却有很多可能性，银幕魅力值得开发。于是从她的脸部特质的多样，找到了演绎玉娇龙内在神韵的禁忌感、神秘感，"只要造型到位，再帮她设计出表情，要她尽量做，观众会帮她演绎"。果然，章子怡的玉娇龙在这部影片里大放异彩，这是李安的眼光，更是他的谋略。

06

《低俗小说》：
"鬼才知道他在想什么"

不知道是谁将"暴力"和"美学"这两个八竿子打不着的词放在了一起，从此，"痞子昆"黑色血腥的"逆天之作"，便戴上了"暴力美学"风格舞会的唯美面具。

"痞子昆"昆汀·塔伦蒂诺,1963年3月27日出生于美国田纳西州的挪克斯维尔。3月27日,我对这个日子抱有好奇,于是在浩瀚的资料中做了个检索,结果并不出乎我的意料,简单整理如下:

1898年3月27日,清政府被迫与俄国签订了《中俄旅大租地条约》;

1933年3月27日,英国帝国化学工业公司的埃里克·法维克特与雷金纳德·基普森发现聚氯乙烯;

1939年3月27日,希特勒要求波兰同意让德国吞并但泽;

1946年3月27日,通用电气和通用汽车公司结束了四个月的罢工;

1958年3月27日,赫鲁晓夫接任苏联总理,布尔加宁下台;

1970年3月27日,中共中央发出《关于清查"五一六"反革命阴谋集团的通知》;

1970年3月27日,西哈努克被废黜,南越人进击;

1983年3月27日,意大利两支甲级足球劲旅因打假球被降级;

1996年3月27日,刺杀以色列前总理拉宾的凶手阿米尔被判终身监禁;

2000年3月27日,普京当选俄联邦第三届总统……

够了够了。也许仅仅是一种巧合,也许造化以机缘弄人,也许进入我视野的尽是诸般。说实话,我并不相信历史终有巧合,不相信历史可以凭加减法论证,但这个结果却让我哑然失笑。偶然总是在酝酿着必然,平凡果真造就着不平凡。

"昆汀"这个名字来源于影星伯特·雷诺在电影《枪之烟火》中所扮演的角色。找不到资料证明这究竟是个怎样的角色,昆汀父母对电影的喜爱却溢于语言之外。他的父

亲是意大利人，母亲拥有一半爱尔兰及一半印度血统，在他出生后不久，母亲便改嫁一位音乐人。昆汀两岁时随家迁居洛杉矶，在这座电影气息浓厚的城市长大，现在我们注意到，这种气息对他的成长不可忽视。

此后的成长很简单，寂寞的童年几乎可以忽略不计。小昆汀长大了。这个长相粗俗、莽撞，甚至有些邪恶却仍不失腼腆的男孩子，十八岁就匆匆告别了校园生活，在曼哈顿海滩一家名为"录像档案馆"的录像租赁店工作。然而，直到这一页翻过去我们才明白，正是在这里，他找到了能够让他的青春和激情得以释放的事情——在租赁之余，他大量观看电影录像带。

此后的事情众所周知，这个初中毕业、在录像租赁店里谋生活的男孩子，用了不到五年时间，迅速成长为电影界炙手可热的编剧和导演，以至有人说，昆汀的人生经历本身就是一部好莱坞大片。并非科班出身的昆汀，拍摄技巧几乎全部出于自学，这同他在录像带租赁店的大量观看密不可分。戈达尔的新浪潮电影、梅尔维尔的黑帮电影、莱昂尼的意大利警匪片、吴宇森的动作片都对他的创作产生了深刻的影响。他从中领悟了纷繁复杂的电影知识和拍摄技法，立志以电影为圆心，找到一份有前途的工作。

到目前为止，昆汀独立执导过《落水狗》《低俗小说》《杀死比尔》《被解放的姜戈》等十几部影片，监制了《四个房间》《颤栗时刻》《自由的怒吼》等十几部影片，撰写了《真实的浪漫》等八部电影剧本，还在《永远的好莱坞》等二十余部影视剧中担任过角色。

今天，没有人会否认昆汀·塔伦蒂诺是一个天才导演，甚至有人说他是鬼才。所谓"鬼才"，就是"鬼才知道他在想什么"，可对他的评论依然充满了争议。喜欢他的人说他的电影流光溢彩、精彩绝伦，不喜欢他的人说他的电影凌乱无章、胡编乱造。

我们还是不妨先将他当作一个作家。在我们放大了他的电影的效应时，其实我们

▶ 并非科班出身的昆汀,拍摄技巧几乎全部出于自学,这同他在录像带租赁店的大量观看密不可分。戈达尔的新浪潮电影、梅尔维尔的黑帮电影、莱昂尼的意大利警匪片、吴宇森的动作片都对他的创作产生了深刻的影响。

《低俗小说》 Pulp Fiction

忽视了对他的写作的关注。二十年前,昆汀写出了剧本《低俗小说》,一举卖出二十万册——无论是谁公布的统计数据,在美国,它都是名副其实的畅销书。他引人注目的写作才华还可以在长达165页的《无耻混蛋》剧本中找到。故事开头是纳粹追逐和枪杀犹太人,犹太士兵组成了"杀戮小分队"——这是一群犯了罪的美国士兵,原本应当被处以死刑,但在"二战"这个非常时期,他们组成了"杀戮小分队",被允许戴罪立功。德国纳粹给这个美军小分队起了一个绰号"混蛋"。在中尉阿尔多·瑞尼带领下,小分队专门以恐怖手段袭击纳粹,每杀一个纳粹,割掉头皮,目标是每个士兵带回一百个纳粹头皮。阿尔多·瑞尼脖子上留着绳索套过的疤痕,暗示他是从绞刑架上幸存下来的军人。阿道夫·希特勒、约瑟夫·戈培尔、温斯顿·丘吉尔,这些大人物全都出现在了银幕上。影片最后的高潮是苏姗娜的电影院在爆炸中变成废墟,电影胶片和电影院成为复仇和消灭纳粹的武器。

昆汀通过《无耻混蛋》，实现了自己改写历史的梦幻想象：把希特勒在一家小电影院炸得粉身碎骨——不能不说，这是一部一个人的战争史诗。

谁都不会想到，这些庞大的作品竟然是作家用一个手指打出来的，昆汀将他打字的方法称为"啄"。他不会打字，右手食指是他的创作利器。在一篇访谈中他坦率地说："我用的是 1987 版史密斯·科罗那的文字处理器，用一个手指敲字写剧本对我非常重要。你用钢笔写啊写，最后经常是写多了。但当你只用一个手指转换文字时，就需要超负荷的编辑过程了。如果你认为这堆狗屎不是炸弹时，你就不会耗费时间用一个手指敲打最终稿了。所以，你可以随时修改，这样就压缩了文字。"正是在数不清的"啄"的功夫的背后，昆汀摸索到由剧本进入拍摄的通道。

然而，一切尚需机缘。时间的指针拨回到 1991 年，我们看见，昆汀拿着出售电影剧本《真实的浪漫》所得的五万美元，开始了自己创作的第三个剧本《落水狗》(Reservoir Dog)的拍摄，这才是他作为导演的真正开始。这是一部完全由男演员来出演的电影，这在当时的好莱坞无疑是一种冒险。影片讲的是一群乌合劫匪的劫后故事，没有明晰的叙事框架，完全靠对话来推进情节。然而正是这种独特的叙事技巧和浓烈的男性色彩给观众留下了深刻的印象，影片中的黑色风格、暴力事件、粗俗对话、血腥场景，以及 20 世纪 70 年代的音乐，成为昆汀日后拍摄的惯用题材和热衷手法。也正是从这部电影开始，黑手党霸气十足的黑色西装变成了时尚的元素。

观看昆汀的电影是需要勇气的，要想喜欢他的作品则还需要加上力量。1994 年，昆汀拍摄了《低俗小说》(Pulp Fiction)，这部作品完整表达了昆汀对暴力的渴望，以及用暴力解释世界的雄心。在影片中，他以视点间离的手法将全片叙事处理成一个首尾呼应的"圆形结构"，暗喻暴力和血腥是环环相扣、永无止息的。影片中暴力几乎无所不在，

《低俗小说》 Pulp Fiction

▶ 1994年，昆汀拍摄了《低俗小说》，这部作品完整表达了昆汀对暴力的渴望，以及用暴力解释世界的雄心。

预设的暴力、偶然的暴力充满了惊世骇俗。在暴力的掩盖下，昆汀试图探索一个更为深刻的话题——偶然事件对人的命运的改变。杀手朱尔斯竟然是个基督教徒，这似乎有些荒谬，每每杀人之前，他都要用《圣经·以西节书》为被杀者祷告："有段圣经你现在读，应该很恰当——'正义之路上的人，被自私和暴虐的人所包围，以慈悲和善意祝福他，带领弱者穿过黑暗的山谷，因为他照应同伴寻回迷途的羔羊，那些档案残骸荼毒我们灵魂的人，我要怀着巨大的仇恨和无比的愤怒，杀死他们。当我复仇的时候，你们将会知道我就是上帝！'"

 进入 20 世纪 90 年代，电影似乎只有高成本、高科技和明星效应才能吸引观众，昆汀代表的独立电影坚持走低成本路线，以深刻的内涵、独特的风格、新鲜的试听、泼辣的语言抓住了观众的心，《低俗小说》在当年的戛纳电影节上，击败名家力作的基耶洛夫斯基的《红色》、米哈尔科夫的《毒太阳》张艺谋的《活着》，一举夺走金棕榈大奖，其实并不出乎我们的意料。

 由于《落水狗》和《低俗小说》的成功，在短短的三年时间里，昆汀·塔伦蒂诺由一个默默无闻的电影青年一跃成为好莱坞片商和众多大牌影星竞相追逐的明星级导演。然而此后，昆汀拍摄的《杰基·布朗》（*Jackie Brown*）似乎并不成功。影片讲述了一名小有不轨的黑人女性杰基·布朗在遭遇黑社会追杀时，以沉着冷静和不动声色巧妙反击的故事。生硬乏味的故事、冗长拖沓的节奏、反复使用的噱头、失于创新的语言，都使这部作品归于平庸。这次失败应该对昆汀的打击很大，在相当长的时间，昆汀没有再执导拍摄。

 在大约六年时间的沉潜之后，2003 年，昆汀重又拿起话筒，执导了《杀死比尔》（*Kill Bill*）。乌玛·瑟曼饰演的"黑响尾蛇"在婚礼上遭"毒蛇暗杀组织"袭击却幸免于难，在

昏迷五年之后，她向仇人展开了漫长的报复，并把最后一个目标锁定在组织首领比尔身上。昆汀以这部影片向他暌违多年的电影致敬，也向他喜爱的香港武打电影和日本武士电影致敬。《杀死比尔》是一部不折不扣的暴力篇章，凡是看过《杀死比尔》的人，都不会忘记，乌玛·瑟曼在从地底下用拳头砸开棺材爬上来的场景，那一刻的惊心动魄无以言表，仿佛我们自己同时被埋入了坟墓。

在过去了的二十年中，昆汀以他的电影品牌改变了拍摄电影的历史，包括因"技术问题"临时停映引发巨大争议的《被解放的姜戈》，在开演第140分钟时姜戈被倒悬捆绑的裸体镜头，使得审片组的专家们都捏了把汗，昆汀操刀剪辑的送审盘只能在电脑上观看，而当拷贝将光影展示在大银幕上，裸体的各个部位都一目了然，"技术问题"的出现似乎是个无力的陷阱。

昆汀的电影充满了不可预测的惊喜与不可揣度的意外，镜头感十足的背后是他对时代的敏感和体悟，昆汀作品中风格化的暴力场景、对节奏的控制和运用几乎成为他的符号，他以视点切分剧作结构、利用声音剪辑进行故事衔接等电影手法都对以后的电影创作产生了深刻而广泛的影响。有人说，他的暴力风格秉承了《发条橙》的戏谑和仪式化、《出租汽车司机》的写实和残酷，并赋予了黑色幽默的新内涵，此话不无道理。

在诸多艺术门类中，美学家苏珊·桑塔格对电影的期待甚高，她甚至将电影比喻为是一场"圣战"、一种"世界观"。她说："喜爱诗歌、歌剧和舞蹈的人心中不仅有诗歌、歌剧和舞蹈，但影迷会认为电影是他们的唯一。电影包容一切——他们的确做到这一点，电影既是艺术，也是生活。"

电影是艺术，是生活，又何尝不是人类想象力在宇宙中的无尽延展？

07

《歌迷小姐》:
"我的家在山的那一边"

邓丽君的家究竟在哪里?你看那乱影如屏的远山,你看那乱石穿空的海岸,四十二年的生命中,她用疲惫的步履踏寻,用坚忍的行走追问。翘首相望烟水阔,唯见浮云踽踽行——她的根在大名,她的身在台湾,她的目光遥望着大陆,她的梦想充满了世界。

5月，又是5月。

玛雅女神准时将生命和春天送来，准时用思念、用梦想、用神话叫醒缤纷的季节。遥想海峡那边，筠园墓碑前，定是海一般的追思缭绕和深情祭拜，生生死死又岂能隔得开冥冥中的思念？

1995年5月8日，在泰国清迈，邓丽君告别了这个她深情爱恋着的世界。此后二十年，每年的初夏，和煦的春风将筠园前的哀悼变成了一场甜蜜的约会，将歌声中的祭奠变成了一场音乐的盛事。

身份证上登记为河北省大名县的邓丽君，是最早获得大陆听众认可的台湾女歌手。她的一生坎坷颠沛，歌声却充满了温暖的力量。国共内战后，邓丽君的父亲随国民党部队迁往台湾。此后数十年，邓丽君一家七口随部队移防，几乎住遍台湾所有县市。作为台湾第二代移民，在两岸关系错综复杂的纠葛之中，身兼台湾人与外省人两种血脉相连又充满矛盾的身份，邓丽君的一生挣扎在自我认同的困窘与迷惘之中，这种困窘和挣扎，何尝不是中国历史在那个特殊阶段的侧影？

2013年5月8日，台北筠园献唱之后，歌手王菲在微博上写道："谢谢曾经来过，愿一直美好。"歌手平安也在微博中感慨："她的歌，让人感觉到音乐无远弗届、超越时空的魅力。"

生前，邓丽君以一首《甜蜜蜜》响彻大江南北，以一个微笑引得万众瞩目，以甜美声线赢得"十亿个掌声"的赞誉；身后，这个世界依旧记得她的微笑，感谢她曾经"来过"，怀念她给扰攘红尘带来宁静与庄重。邓丽君去世十周年祭，白岩松驱车台湾金宝山，

▶ 左图：电影小说《歌迷小姐》，重现邓丽君成名史。

▶ 右图：生前，邓丽君以一首《甜蜜蜜》响彻大江南北，以一个微笑引得万众瞩目，以甜美声线赢得"十亿个掌声"的赞誉；身后，这个世界依旧记得她的微笑，感谢她曾经"来过"，怀念她给扰攘红尘带来宁静与庄重。

写下《永远的歌者》："如果有一个声音能让全世界的华人安静下来，那就是邓丽君的歌声。"林青霞在《印象邓丽君》中忧伤地叹息："她突然离去，我怅然若失。这些年，她经常在我的梦里出现。奇妙的是，在梦里，世人都以为她去了天国，然而我知道，她还在人间。"

世人都知道邓丽君因歌而名，却少有人知道她的歌声是凭借这一部电影一炮而红。1971年，由王霄生导演并编剧的《歌迷小姐》公映。在这部电影中，花季的邓丽君饰演了一名歌手"叮当"，她用自己的演艺经历讲述了叮当的成名故事，因而这部堪称邓丽君传奇的电影被称为"邓丽君的成长史"。影片的情节同邓丽君的少女历程一样，并不复杂，叮当怀抱少女情愫，却一夕成名，从一个懵懂的少女变成一名璀璨的歌星。梦想与爱情交相冲突，一个少女丰富的内心世界展露无遗。事实上，正如影片所预料的那样，

邓丽君借助这部电影,开始了一鸣惊人、一飞冲天的坦荡星途。

《歌迷小姐》拍摄之年,正是邓丽君荣膺"白花油义卖皇后"之后。幸运的是,邓丽君竟然凭借这部电影当选了当年香港"十大最受欢迎影星",她在影片中的魅力可见一斑。

斯人远去,犹在人间。2009 年,为纪念新中国成立六十周年,中国网发起"新中国最有影响力文化人物"的网络评选,邓丽君以八百五十余万张选票,获选为第一名;文化部一位台湾事务官员介绍,每年以邓丽君之名举办的演唱会至少超过一百场,其影响力由此可见一斑。

邓丽君,一如她音乐中的形象,淡泊雅致、柔宽美和,她的歌声荡气回肠,她的笑容美得让人难忘。相信很多人会有这样的感受——某个夜幕四合的旧日时光,打开收音机,轻灵的歌声与如水的月色喷薄而出,翩翩跹跹——春冰已泮,春水尚瘦,窗外是行进的暗夜,窗内是放飞的灵魂。

实际上,邓丽君不仅是很多听众的情感记录,更是某段岁月的文化标志。邓丽君的出现,正值台湾经济飞速上升之际,台湾民众已经有了足够的政治信心和文化动力寻找心中的偶像,邓丽君台湾本土的身份和华人巨星的特质,恰好符合台湾民众期待飞扬的心境。与此同时,在海峡对岸,刚刚从文化浩劫中走出的人们,在她的歌声中踏灭焦虑、悲伤、彷徨,获得心灵的慰藉。

在华语音乐世界,从未有谁能像邓丽君那样,以传统的样貌感动芸芸众生,用原始的声线抵达悠远彼岸。她的歌声,褪去了旧上海歌者的风尘和生硬,洗脱了台湾歌手的谄媚与艰涩,有着别样的凄婉和轻盈。千百年来,无数华人族群在世界的许多个角落失散流离,像随风飘散的种子,随性而孤独地扎根,开花结果。邓丽君的歌声漂洋过海,牵起这些无根的浮萍,慰藉他们漂泊的灵魂,传递着还乡的暖意。邓丽君,这个名字代表

着镌刻在同根同族人民记忆中的心灵史,代表着用歌声铸造的东方传奇。

邓丽君一生从未到过大陆,大陆却无人不识邓丽君。在两岸关系最紧张的时候,她和她的歌声渡水而来,细密如丝,优雅如织,暗合了那个时代人们心底对家国统一的最深切的渴望,也缝合了两岸隔海相望的离情别绪。

1981年,中国乒乓球队在赴日参加世界乒乓球锦标赛的途中,因飞机故障在台北某机场紧急降落。令西方媒体惊愕的是,"中国乒乓球队的运动员匆匆赶去免税商店,他们所要购买的物品不约而同是——邓丽君的歌曲磁带"。

时间像个诡谲的魔法师,在某一阵烟雾中,悄悄散布下春冰融动的信号。她的歌声,如同腋下生翅的精卫鸟,舞动着谁也阻挡不住的春天的信息。邓丽君辞世后,美国知名的《排行榜》音乐杂志详细报道她的故事,文章形容邓丽君作为和平使者,"使中国海峡两岸在本世纪70至80年代即做到了文化的相通"。

邓丽君一生游荡,她的世界何其逼仄;邓丽君一生寻觅,她的世界又何其辽阔。

诺贝尔和平奖得主、印度特雷莎修女将一生投注给最孤独的人、最悲惨的人、濒临死亡的人,给予他们人道的尊重和同情。不知是阴差阳错,还是冥冥中自有天意,邓丽君为自己所取的英文名字恰是"特雷莎"。日本曾经以这个名字拍摄一部电视剧,题目便是:《特蕾莎·邓——我的家在山的那一边》,让人感慨万千。

邓丽君的家究竟在哪里?你看那乱影如屏的远山,你看那乱石穿空的海岸,四十二年的生命中,她用疲惫的步履踏寻,用坚忍的行走追问。翘首相望烟水阔,唯见浮云踽踽行——她的根在大名,她的身在台湾,她的目光遥望着大陆,她的梦想充满了世界。

期望有一天,这一切,都凝聚在同一个原点。

08

《吾栖之肤》：
爱你，恨你，想你

阿莫多瓦试图展现的不是线性的叙事，而是立体交织的铺陈。整部影片就像一个有着华丽巴洛克风情的狩猎游戏，有趣，刺激，惊悚。它让我想起海德格尔曾经感慨的论断——人类的生存必须从属于大地、依赖于大地的情感。人类要接受大地的恩典，保护大地处处固有的秘密，这就是人类生存的诗意所在，也是人类与大地关系的诗意所在，更是人类未来命运的诗意所在。

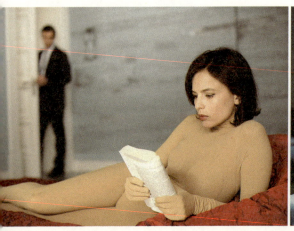 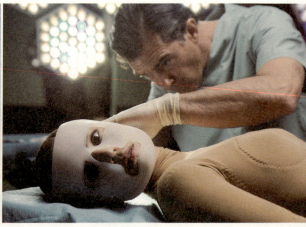

▶ 左图：医生罗伯特·莱杰德绑架了强奸女儿并导致女儿死亡的男子文森特，将他变性为女子薇拉，却不幸爱上了她。
▶ 右图：罗伯特·莱杰德正在为男子文森特做手术，将其成功变性为女子薇拉。

在岁月的年轮中，一年是一个太小的单位，很多事情可以被忽视，很多成长可以被忘记。可是，如果把我们生活的围城圈筑在电影这个世界，你会发现，生命的韧性恰恰在于不知不觉的生长。你会发现，在每一道年轮中，都有很多可圈可点的记忆，有很多不能遗漏的传奇。

说说2011年吧，一个普通又不普通的年轮在向未知和未来伸出触角。

在今天，我们还望得见这一年不远的背影，不用做太多的思考，就可以列出一份长长的名单：英国的《锅匠，裁缝，士兵，间谍》、法国的《杀戮》、比利时的《单车少年》、伊朗的《一次别离》、韩国的《熔炉》、巴西的《精英部队2：大敌当前》、美国的《点球成金》……可是，很多时候，我都在想，这一年，假如没有了《吾栖之肤》，那该是多么寂寞。这一年，假如没有了阿莫多瓦，那该少了多少故事。

阿莫多瓦，1951年9月24日出生于西班牙卡拉特拉瓦省卡尔泽达。这个贫穷的

小村庄,使得阿莫多瓦很早就对真实世界及宗教价值产生疑惑与失望。当然,在他一系列作品中,我们看得到《烈女传》(1980)《破碎的拥抱》(1982)《斗牛士》(1986)《欲望的法则》(1987)《崩溃边缘的女人》(1988)《捆着我,绑着我》(1989)《高跟鞋》(1991)、《窗边的玫瑰》(1995)《颤抖的欲望》(1997)《我的母亲》(1999)《对她说》(2002)《不良教育》(2004)《回归》(2006)……这是一串长长的名单,让我想起海德格尔说过的那句饶有趣味的话:"人应该诗意地栖居在大地上。"

如果在欧洲的电影世界里,找到一位与昆汀·塔伦蒂诺一样对血腥和暴力具有特殊情感的导演,我以为,无出西班牙导演佩德罗·阿莫多瓦其右。如果在欧洲的电影世界里,找到一位用鲜艳的色彩表达后现代欲望和审美的导演,我以为,无出西班牙导演佩德罗·阿莫多瓦其右。如果在欧洲的电影世界里,找到一位以智慧完成充满刺激惊悚的狩猎游戏的导演,我以为,无出西班牙导演佩德罗·阿莫多瓦其右。

吾栖之肤,我居住的皮肤。

第一次,在悬崖绝壁一般的银幕面前,我感到了透骨的绝望。

从没有一部影片,让我回放数次也不厌倦。有这样一种奇妙的感觉,看阿莫多瓦的电影,就像看马蒂斯的绘画,浓烈明亮热烈的色彩背后,充斥着野兽一样的激情;每每看到罗伯特·莱杰德那压抑的绝望,我都会想到爱德华·蒙克那幅著名的《呐喊》,想到凡·高画笔下的雷阿米疯人院、努能的公墓教堂、蒙马特山丘、塞纳河畔的餐馆、安格罗瓦桥以及因他而闻名后世的阿罗的黄房子——艺术家永远是人类精神的先知和代言,他们用他们的作品将一些我们熟视无睹的东西变成了现代人心中的象征性风景。马蒂斯、蒙克和凡·高的悲喜剧是人类的悲喜剧,他们对生活阴冷的一面和精神虚无的强调,恰是我们在自身的旋涡中的挣扎。

也许，没有人注意到，阿莫多瓦 1989 年拍摄的影片《捆着我，绑着我》的片头，曾经出现过一个留着爆炸头的男人，那是让人永生难忘的日子，他一闪而过却令我印象深刻，那桀骜不驯的怒发冲冠如同我少年心事的无言信使。很多年以后，我才知道，这个爆炸头，就是这部电影的导演——西班牙天才阿莫多瓦。那一年，他三十八岁，一头黑发卷曲，张扬，冷峻。

二十二年过去了，时间的大书翻到 2011 年，阿莫多瓦的爆炸头已有了斑驳的白发。在这样的年纪，他拿出生平第一部惊悚片《吾栖之肤》，着实让很多人吃惊。如果说美国导演昆汀·塔伦蒂诺的电影是无限张扬的黑色美学的典范，毫无疑问，佩德罗·阿莫多瓦的电影则定义了另一种风格——平静低调的复仇、不动声色的冷漠、退隐幕后的暴力、爱恨纠结的情欲，在严肃而大胆的叙事表壳下面，阿莫多瓦继续他最喜欢的话题——欲望、暴力、宗教，复杂的关系、冷静的克制，在琐碎的线索中逐一呈现。

《吾栖之肤》改编自法国小说家 Thierry Jonquet 的《狼蛛》，阿莫多瓦按照自己的风格对其进行了大量改编，这种改编让熟悉他的观众在影片中看到了熟悉的阿莫多瓦主题——身份的认知、角色的焦虑、心灵的背叛、性别的错位，用惊世骇俗的情节来推进那个他已经让我们熟悉得不能再熟悉的故事。

故事的背景是西班牙郊外一座华丽的别墅，这是外科整容医生罗伯特·莱杰德的家兼私人诊所，他和忠心老仆人，也是他母亲的玛丽莉娅居住于此。在过去的十二年里，他的妻子与同母异父的弟弟由一见钟情到相偕私奔，在一次交通事故中被烧伤，毁容之后选择了自杀。不久，他的女儿从母亲自杀的窗口跳楼而亡。

一桩桩人间惨剧彻底颠覆了莱杰德看似完美的生活，同时也将他的事业与研究推向了完全未知的领域。失妻丧女之痛让他痛不欲生，他萌生了一个念头，于是，就在这

座别墅的某个神秘房间内,一个匪夷所思的实验拉开了帷幕。

影片中,班德拉斯饰演的外科医生罗伯特·莱杰德为了纪念被烧伤后跳楼自杀的妻子,发明了一种可以帮助抵御任何攻击的"防护盾"——用猪的血清提炼的人造皮肤,并开始在真人身上进行实验。这个真人却是莱杰德绑架来的青年男子文森特——自己的女儿无法接受母亲的自杀而患上了社交恐惧症,刚刚有所好转却在酒会上被一个青年男子强奸,因接踵而至的不幸,疯癫的女儿离开人世。莱杰德绑来强奸女儿的男子,将其囚禁起来,作为实验对象,开始了自己的复仇之旅。

然而具有讽刺意味的是,六年之后,这个男子变性为漂亮的女子薇拉,不仅拥有了最为完美的皮肤和精致的面容,更赢得了莱杰德的信任和爱恋,在情欲交融后,莱杰德被其杀死,薇拉终于回到自己母亲家中。

阿莫多瓦用复杂的人物关系编织了这样一个畸形的世界,每个人的心中都酝酿着风暴,巧妙的倒叙手法一步步将他所想展现的故事慢慢托出。当莱杰德为绑架来的青年男子剃须刮胡时,我们才如梦惊醒:原来影片中那美丽动人、皮肤晶莹剔透的女主角就是这个可悲的强奸犯、变性人。同时,一次次突破道德底线、一步步冲突紧锣密鼓,让影片中的恐怖、紧张的氛围也从未消失,青年男子如动物般趴在地上喝水、手术刀割破喉咙的刹那、烧伤后的妻子跳楼后坠在女儿面前、小老虎与薇拉的爱欲纠缠……这些略带变态与疯狂的痛苦随着故事的发展在片中逐步蔓延开来。不能不提的是,西班牙音乐家伊格雷西亚斯为影片创作的配乐如同天籁、悠扬却略带忧伤的音乐,将冷酷而华美的杀戮演绎得美轮美奂。

《吾栖之肤》还有一个动听的中文译名《我那华丽的肌肤》,可是,相比之下,我更喜欢前者,它有着与阿莫多瓦相符的气质和感觉:命运和身份戏剧化的突变、不落俗套的

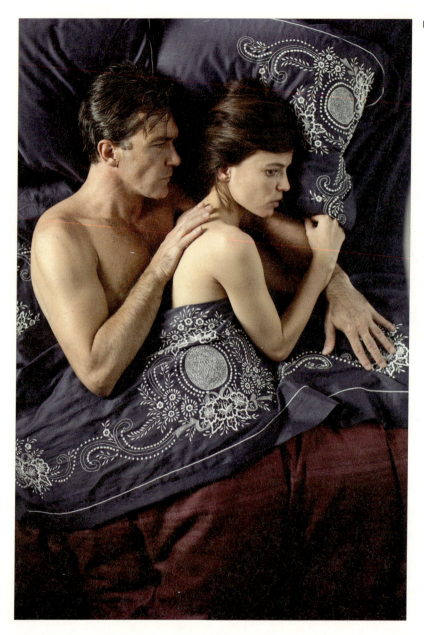

▶ 罗伯特·莱杰德爱上了自己创造的"女人"薇拉,希望与她共度余生。

性爱镜头、有着喜剧间离感的台词。毫无疑问,阿莫多瓦试图展现的不是线性的叙事,而是立体交织的铺陈,整部影片就像一个有着华丽巴洛克风情的狩猎游戏,有趣,刺激,惊悚。它让我想起海德格尔曾经感慨的论断——人类的生存必须从属于大地、依赖于大地的情感。人类要接受大地的恩典,保护大地处处固有的秘密,这就是人类生存的诗意所在,也是人类与大地关系的诗意所在,更是人类未来命运的诗意所在。

阿莫多瓦,这些年几乎是好看的艺术片的代名词。古希腊神庙上有句刻了两千多年的朴素简单的话语:"认识你自己。"阿莫多瓦想告诉我们的是,这是一个悖论。他是个同性恋者,成长于贫寒的西班牙底层社会,很早就丧失了对真善美和人间真情以及上帝的信仰。他更相信人的欲望,相信"性""鲜血""暴力"才是驱动人类行为的源泉。他的影片几乎都色彩浓郁艳丽,充斥着西班牙式的激情和放纵,那是人类原始的欲望和冲动。

记得有一首歌,不知是谁唱过,歌词忧伤、缠绵:"这座伤心城市,灯火依然迷离,你已不在附近,无声地离去。每一个夜里,思念依旧继续,遗憾留给回忆,忍受爱的孤寂。你在我的心里,留下多少谜题,这一场结束,我始料未及。等雨过天晴,爱似浓雾散去,我爱你恨你却想你。"

这就是阿莫多瓦给我们讲述的世界和世界中的情爱法则——爱你,恨你,想你。

《铁皮鼓》：
敲响自己，敲响世界

六十年前，借助夸张戏谑的手法，格拉斯批评了战后人们不愿意对历史进行反思的消极态度；六十年后，再次借用洋葱这个隐喻，格拉斯艰难地打开了自己的记忆之门。他的忏悔有如一面镜子，照出了德国那段历史的黑暗，也照出了德国人反思历史的智慧与勇气。这种对待历史的态度，其实已经远远超出了文本和影像所具有的审美品位和美学容量。

1952年的夏天，一个叫做君特·格拉斯的德国年轻人离开法国南部，取道瑞士，前往杜塞尔多夫。

一个庸常的下午，一个平常的咖啡馆，在众多喝咖啡的成年人中间，格拉斯见到了"奥斯卡"——一个三岁的小男孩。当然，那个时候他还不叫奥斯卡。"小男孩胸前挂着铁皮鼓。引起我注意，并一直保留在我记忆之中的是：那个三岁的小孩对他的玩具流露出专注忘我的神情，他毫不理睬边喝咖啡边聊天的大人们，好像大人世界不存在似的。"格拉斯在回忆录中写道。这个发现，在格拉斯心中整整闲置了三年。三年后，他动手将这个孩子变为他的小说中的主人公，将故事发生的地点植入他的家乡——狭长的但泽走廊。在百年历史中，但泽从来与风云与风情密不可分。

1959年，小说问世，格拉斯开始受到德语文坛甚至世界文坛的瞩目；1999年，格拉斯以此摘取20世纪最后一个诺贝尔文学奖。

君特·格拉斯对但泽有着别样的深情，他将他的三部小说——《铁皮鼓》《猫与鼠》《狗日月》集纳为"但泽三部曲"，也有人称其为"德意志三部曲"，但前者似乎更能表达格拉斯对故乡充满矛盾的感情和记忆。《铁皮鼓》的叙事如同铺设了沉重蒺藜的文字迷宫，令人悲伤，令人困惑，语言沉重得让人心酸。瑞典文学院在诺贝尔文学奖授奖词中盛赞格拉斯"以辛辣和荒诞的寓言描述了被遗忘的历史"，特别是在《铁皮鼓》中使德国文学界在经过几十年的破坏以后有了一个新的开端，不无道理，"他是寓言家和学问渊博的学者，他是各种声音的录音师，也是倨傲的独白者，既是文学的集大成者，也是讽刺语言的创造者"。

在格拉斯的笔下，奥斯卡的行为、思想、所见所闻揭露着人类文明光鲜外壳下的种种丑行，影射着人类社会政治、历史文化、家族传统和情感联系间鲜为人知的另一种真实。他以神秘荒诞的艺术表现、精湛高超的叙事表现、洞悉世事的犀利眼光，戳穿了围裹在国家、历史、宗教、家庭与爱情之上的华丽外饰，将20世纪壅塞着纳粹狂热、战争、杀戮的历史背景和充斥德国乃至欧洲社会麻木、堕落的精神现实与生存状况完整地呈现出来。

《铁皮鼓》成为敲响欧洲心灵警钟的代表作品与其被改编为电影密不可分。1979年，德国新电影流派代表人物施隆多夫将小说搬上银幕。这部电影如同一枚重磅炸弹，在西德产生了巨大的社会反响，成为当时"全国上下参与的大事"，随即捧走德意志联邦共和国最高影片奖"金碗奖"、戛纳电影节"金棕榈奖"，次年获得"奥斯卡最佳外语片奖"。

读格拉斯的小说需要勇气，要跨越文字的劫难，要直面自己的灵魂。看施隆多夫的电影则在勇气之外更需要智慧，他穿越了格拉斯用语言设置的重重迷障，用影像建立起一个庞大而纷繁的隐喻体系。很多看完电影的观众都在问：铁皮鼓到底指涉了什么？奥斯卡这个侏儒以及他的揪心的喊叫象征了什么？日耳曼民族驳杂的野性、旺盛的生命力到底又给这个世界带来了什么？

在德意志风云变幻的20世纪，格拉斯和施隆多夫一同经历了德国当代史上几次重大的事件：1945年纳粹德国投降，1949年战后德国分裂，1961年柏林墙修建，1990年两个德国重新统一。"二战"结束后，德国被分为四个占领区，由美国、苏联、英国、法国管制，西方在各自区域里对德国文化进行改造。这种文化背景，给早就伤痕累累、企盼解脱的德国人一种终于摆脱独裁桎梏、战争恐怖的解放感。但是战后的满目疮痍，遍地废墟，人们忍受饥饿、寒冷、疾病的折磨，亲人离散，到处是战俘营，经济崩溃，物品奇缺，

黑市泛滥。这些严酷的现实,使得人人都对现状和未来忧心忡忡,解放感很快变为思想上的沉沦。《铁皮鼓》恰是在这种背景下孕育、诞生,表现了成长与反抗的双重主题。电影导演施隆多夫比格拉斯小十二岁,更接近《铁皮鼓》主人公奥斯卡的年龄,所以对第三帝国时期一代知识分子的社会角色,他们的落网与逃脱、他们的顽冥与反思,有着更深刻的感受和认知。

在开始施隆多夫导引的"但泽之旅"之前,我们有必要看看世界各国对这部电影的级别认定:

中国香港:三级;芬兰:16岁;瑞典:15岁;英国:15岁;美国:R级;法国:12岁;挪威:18岁;德国:16岁;澳大利亚:R级;新西兰:R18;阿根廷、智利:18岁。因为涉及未成年人的性描写,这部电影在很多国家被禁止放映,放与不放之间,甚至有很多有趣的花絮,但这没有阻碍它成为具有世界影响力的重要影片。

故事从四条裙子开始。阴雨连绵的但泽郊外,年轻的外祖母正烤着土豆,一个逃避追兵的青年请求外祖母收留他,外祖母掀起裙子让他躲到了裙下。在四条裙子的遮盖下,在追兵的搜寻围剿中,青年坦然和外祖母做爱,母亲从此被孕育。

电影从一开始就充满着这种荒诞而具有深意的意象。四条裙子隐喻着什么?生命的传承与灾难究竟是什么关系?人类的原始本性何以如此肆无忌惮?电影开篇便把观众带入一个有悖常理的世界。

镜头随后从旁观转入主人公奥斯卡·马采拉特的视角。奥斯卡一出生就把他与生俱来的叛逆呈现在观众面前。这种叛逆来自战争、杀戮和动荡,更来自这些恶的种子给人们的心灵造成的巨大创伤。施隆多夫用奥斯卡的视角描述了他从母亲子宫爬出来的情景——胆怯的仰视、硕大的60瓦灯泡、两个男人陌生的脸庞——这些让奥斯卡迫不

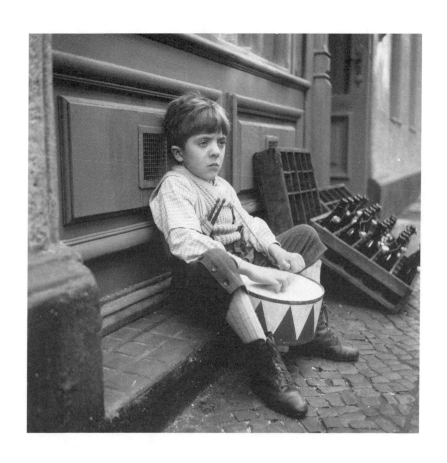

▶ 三岁的一次偶然机会，奥斯卡发现了母亲和表舅的暧昧关系。他又一次讨厌这个世界，期望生活在无忧无虑的童年，于是选择了自残，摔进地窖，从此不再长高，成为永远的侏儒。

及待地想回到母亲的子宫。然而,来路已经切断,他别无选择。

三岁的一次偶然机会,奥斯卡发现了母亲和表舅的暧昧关系,他又一次讨厌这个世界,期望生活在无忧无虑的童年,于是选择了自残,摔进地窖,从此不再长高,成为永远的侏儒。奥斯卡对于这个世界的留恋只有一个原因——铁皮鼓。唯其如此,当父亲要夺走他手中的铁皮鼓的时候,他选择了人生中的第一次反抗,用尖叫震碎家中的钟表。

激烈的尖叫穿透了整个小镇。奥斯卡生活在但泽德意志人聚居的朗富尔区拉贝斯路小市民的天地里,然而格拉斯大段描述的但泽场景却被施隆多夫轻轻带过。影片第一次对纳粹的描写是伴着小奥斯卡的第二次尖叫而出现的,他那足以让路灯为之颤抖的尖叫让纳粹的出现显得是这样的不和谐,他从纳粹队伍前大摇大摆地掠过,几个敲锣打鼓的纳粹士兵在他以及他的小铁皮鼓面前显得笨拙可笑。

奥斯卡与他的铁皮鼓形影不离,很多时候,鼓声是奥斯卡的另外一种尖叫,而尖叫则是他的另外一种鼓声。两种呐喊,它的声响和节奏往往凝聚了奥斯卡的情绪,快乐、天真、忧伤、恐惧。他的鼓点声和尖叫声不时刺痛身边的亲人,这种无拘束的情绪发泄也会让这种刺痛感蔓延到观众身上。

这些从表面看似乎都是不可能发生的事,离奇怪诞,但在文字和影像中却呈现出独特的真实。在142分钟的时间里,电影特有的叙述表现效力,传递出"神似"的韵致。单调、枯燥的鼓声,自始至终几乎充满了整部影片。奥斯卡的童声旁白和充满惊悸的眼睛,展现着层出不穷的暴力事件和生死景观。黑色荒诞被掺和进"带有情节剧情调的历程",弥漫出整体的"伤感气氛"。在施隆多夫的影像叙述中,奥斯卡不仅是20世纪人类政治、文化的怪物,同时也是德国文化的怪物。他凝聚了太多的不幸和荒诞。《铁皮鼓》的主人公在长到96厘米时拒绝成长,隐喻拒绝同当时流行的社会同步或者同流合污。

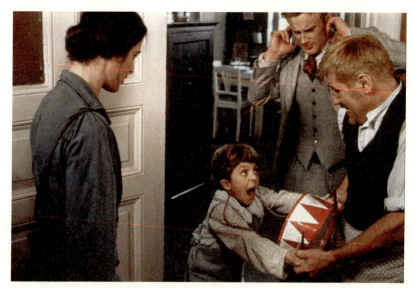

▶ 奥斯卡对于这个世界的留恋只有一个原因——铁皮鼓。唯其如此,当父亲要夺走他手中的铁皮鼓的时候,他选择了人生中的第一次反抗,用尖叫震碎家中的钟表。

尽管很少有宗教的描写,宿命感、无力感却自始至终充溢了每个镜头。父亲的粗鲁、愚蠢、投机与表舅的软弱、单薄、纤弱,对应着德国与波兰复杂而尴尬的历史关系。徘徊于两个男人、两种格格不入的立场之间的母亲,始终生活在恐惧之中。丈夫的强权暴力和表兄的欲壑难填,分别代表了德国的殖民与强暴和波兰的懦弱与虚荣,双方尖锐的冲突在孱弱的女性身体里激烈战斗,她悲观地以为自己的命运就是等待与煎熬。从河水里捞出来的腐臭的马头和她生吞鳗鱼的嗜好,是但泽人充满失望和自虐的生存方式。母亲因吃了过多的鳗鱼而死,表舅、父亲更是充满荒谬:德国闪电般溃败,苏联人来了,父亲焚烧了几乎所有的纳粹遗物,却遗漏了一枚纳粹勋章,他为一枚勋章而死——这三者的关系,正如奥斯卡在一场博弈的扑克牌中的J、Q、K一样,扑朔迷离。

奥斯卡作为侏儒不到二十年短暂的生命中,经历了两个不同的女人。一个是美丽的女佣玛丽亚;一个是同样是侏儒的洛斯塔。前者放浪、世故,最后怀着奥斯卡的儿子嫁

给了他的父亲；后者是他在矮人王国中遇到的公主，他们惺惺相惜，甘苦与共，可惜，这段爱情以洛斯塔被流弹射死而告终。

格拉斯在小说中穿插了但泽多灾多难的历史，比如尼俄柏的故事。尼俄柏是以一个裸体女巫为模特儿刻成的船首木雕。它的神奇在于，谁染指于它，谁就会灾祸临头。显然，作者试图以此暗喻但泽。施隆多夫舍去了这些难以表达的意向，在格拉斯的黑暗和悲凉中糅进了更多的回味和反思。影片的结尾，奥斯卡在父亲的葬礼上丢掉了伴随他十七年的铁皮鼓，一头扎进父亲的墓穴。与此同时，上天再次赐予他成长的奇迹，终于，在战争即将结束之时，他重获生长的力量。一列火车载着他奔向未卜的远方，祖母已经老了，她一个人重新回到了但泽郊外。烤熟的土豆在炭火中香气四溢，一切都回到原点，似乎什么都没有发生。

在岁月的更迭中，一切都悄然发生了改变。格拉斯和施隆多夫到底在用作品指涉什么？这里仅仅是答案之一：

奥斯卡——但泽之子，但泽文化的形象；

奥斯卡的外祖母——但泽的过去和文化积淀；

奥斯卡的外祖父库尔雅泽克——"二战"时的美国；

奥斯卡的母亲艾格尼丝——"二战"时期德国和波兰夹缝中生存的但泽；

奥斯卡的父亲马特泽拉斯——外表强悍实则脆弱"无能"的亲德国的但泽人；

奥斯卡的表舅布朗斯基——亲波兰的但泽人；

奥斯卡小保姆——重生的但泽；

奥斯卡的弟弟——文化的"混血儿"；

杂货店的老板马库斯——商业文明和英国的代言人。

当然，更多的洞悉其实在人们的思考和想象之外。

值得一提的是，2006年，年届八十的格拉斯出版了自传《剥洋葱》，披露自己隐藏了六十余年的党卫军经历，从此饱受舆论争议。熟悉格拉斯的人应该不会忘记，洋葱的隐喻最早来自《铁皮鼓》。在《铁皮鼓》中，奥斯卡在战后进了洋葱地窖夜总会当鼓手。在那物资匮乏的年代，形形色色的人却在这儿花高价剥洋葱、切洋葱，借助洋葱的刺激气味使自己痛哭流涕，回忆平时无法或是不愿回忆的过去。

六十年前，借助夸张戏谑的手法，格拉斯批评了战后人们不愿意对历史进行反思的消极态度；六十年后，再次借用洋葱这个隐喻，格拉斯艰难地打开了自己的记忆之门。他的忏悔有如一面镜子，照出了德国那段历史的黑暗，也照出了德国人反思历史的智慧与勇气。这种对待历史的态度，其实已经远远超出了文本和影像所具有的审美品位和美学容量。

10

《肖申克的救赎》:
黑暗中凝神倾听

这个场面已经成为电影史上著名的桥段:节制、冷静、理性的长镜头缓缓摇过正在广场上放风的囚犯,每个人都为天籁般的音乐深深迷醉——这种悠然自得,恰恰是安迪想要告诉大家的关于生命与命运的真理。这一刻,我明白,安迪不仅救赎了肖申克,也救赎了我,救赎了银幕前的芸芸众生。

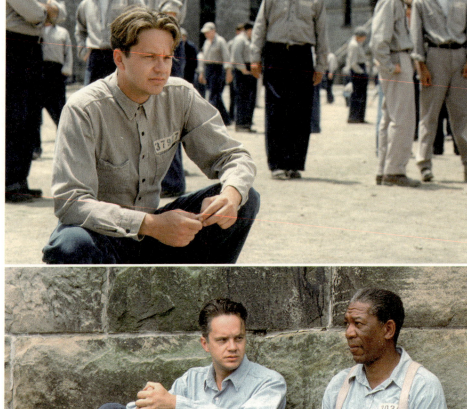

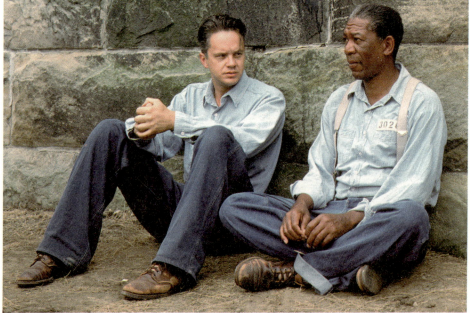

▶ 上图：肖申克监狱就是一个弱肉强食、丛林法则盛行的地方。年轻有为的银行家安迪·顿佛瑞不幸被判终身监禁，被关进肖申克监狱。

▶ 下图：在肖申克，安迪结识了黑人瑞德，他们成为无所不谈的朋友。

我知道，我总有一天会谈到它，这样一部屡屡与国际大奖擦肩而过，却能够长久地矗立于影迷口碑之上的旷世杰作。

《肖申克的救赎》诞生于1994年，由法兰克·戴伦邦特执导，改编自畅销作家史蒂芬·金的原著作品《不同的季节》中收录的《丽塔海华丝与肖申克监狱的救赎》。电影中的男主角安迪由蒂姆·罗宾斯饰演，男配角瑞德由摩根·弗里曼饰演。

这样一部没有女性角色的电影，在世界电影史上获得的认可堪称奇迹。资料显示，《肖申克的救赎》上映至今，在互联网电影数据库（IMDb）的"史上250部最佳影片"的评选中，一直在与《教父》形成第一名与第二名的拉锯战，这部电影可以说是问世以来为最多影迷参与评分的电影。

然而，尽管有着这样良好的口碑，这部电影在与观众见面时，却并不被看好。1994年9月，《肖申克的救赎》在多伦多电影节首映，观众的反应却一直平平，上映之初影片只获得一千八百万美元的票房收入，甚至不足以收回成本。此后又陆续获得一千万美元左右的收入，但仍可谓票房惨败。

但是，这并不影响它在从院线撤出后爆发的观影奇迹，以及此后它在音像市场和电视屏幕上取得巨大的成功、在影迷中的口碑节节飙升、依靠口耳相传赢得大量坚定的粉丝——这个现象已经成为世界电影史上最著名的案例。

在1994年的奥斯卡金像奖上，《肖申克的救赎》获得七项提名，包括最佳电影、最佳男主角、最佳改编剧本、最佳摄影、最佳剪辑、最佳配乐、最佳混音。但遗憾的是，最终未能获得任何奖项。这是因为，对于世界电影来说，1994年是一个不同寻常的年份。这

一年，多部重量级电影的丰收把电影艺术推向了新的高度，这其中有法兰克·戴伦邦特导演的《肖申克的救赎》、罗伯特·泽米吉斯导演的《阿甘正传》、吕克·贝松导演的《这个杀手不太冷》、昆汀·塔伦蒂诺导演的《低俗小说》、詹姆斯·卡梅隆导演的《真实的谎言》、占·德邦特导演的《生死时速》、查克·拉塞尔导演的《变相怪杰》、罗杰·阿勒斯和罗伯·明科夫导演的《狮子王》。

这一年的世界电影因"强强碰撞"而变得精彩纷呈，可惜的是，《肖申克的救赎》也因此与奥斯卡无缘。翻开那一年的奥斯卡最佳影片入围名单，我们不难发现，上面赫然记录着《肖申克的救赎》《阿甘正传》《低俗小说》这样一些注定将留名青史的影片；也许还有人记得，在戛纳电影节，《低俗小说》击败了张艺谋的《活着》和基耶斯洛夫斯基的《红》等在内的众多优秀艺术电影，从而使昆汀·塔伦蒂诺这样的另类导演走进电影正史的大门。这一年优秀电影的集中发力，不仅仅意味着好莱坞电影在艺术上终于可以扬眉吐气，也标志着独立电影的崛起，大量独立电影人开始崭露头角，并成为世界电影的独特组成。

回到《肖申克的救赎》，让我们看看这部电影所蕴涵的力量和重量。电影讲述了一个发生在1947年的平凡的故事。一位年轻有为的银行家安迪·顿佛瑞被怀疑杀害了偷情的妻子和情人，被判终身监禁，服刑于肖申克监狱。

肖申克监狱就是一个弱肉强食、丛林法则盛行的地方。监狱长诺顿心狠老辣，看守长哈利凶狠残暴，他们平时道貌岸然，将《圣经》倒背如流，可是攫取利益、欺诈犯人时却不择手段。肖申克，折射了美国司法制度的种种弊端以及对人性的压榨折磨，犯人的制度性保护严重缺失。

在肖申克，安迪结识了黑人瑞德。瑞德二十岁即因命案被判终身监禁。这一年，他

四十岁,已经是一个监狱里的大能人,能给狱友们搞到各种监狱内禁止流通的商品,香烟、白兰地,甚至大麻。安迪的学识令瑞德倾慕不已,他们成为朋友,瑞德按照安迪的要求帮他搞到一把手锤。

两年后监狱长招募志愿人员前去劳动。安迪利用自己所精通的税务知识帮助监狱长诺顿成功逃避遗产税,诺顿对安迪刮目相看。不光诺顿,肖申克所有狱警的所得税申报都交由安迪处理,诺顿的黑钱也通过安迪一一转化为财富。

安迪后被从洗衣房调到图书室,帮助老布鲁克斯整理图书,在他的努力下,州议会终于同意每年给监狱拨款500美元,以供犯人们购买书籍。很快,安迪在肖申克已经住了十年。1965年,犯偷窃罪的汤米来到肖申克服刑。一次偶然的机会,安迪从汤米口中得知杀害自己妻子的真凶,他立即去找监狱长诺顿。诺顿假意同情安迪,暗地却担心安迪出去泄露他洗黑钱的事,他出手害死了汤米。

汤米的死让安迪明白,只有越狱才能救自己。他利用手锤在海报后的墙上挖了一个大洞,在一个风雨交加的晚上,带上监狱长的账簿和转账支票成功逃出肖申克,诺顿终于获罪。在德州边境的小镇,获得假释的瑞德按照与安迪的约定找到了安迪,两个好朋友终于团聚。

这是一部轻缓却沉重的电影。它像一个贴心的老友,在下午茶轻快而放松的情境中,娓娓道来他云谲波诡的故事。没有电影特技,没有感官刺激,对心灵的震撼却更持久,更有力;没有男欢女爱,没有激情场面,两个男人之间的友情却更真挚,更动人;没有打斗厮杀,没有狱中惊魂,黑监狱的明规则和潜规则,却更加惊心动魄,更能够紧紧揪住观众的心。

电影用第三人称的旁白描绘了肖申克监狱二三十年间发生的所有事情,以瑞德的

视角描绘了安迪的作为和因他而得到救赎的肖申克监狱,这种大量的旁白处理和第三人称视角赋予了这部电影既主观而又客观的叙事语境。法兰克·戴伦邦特将这些看似琐碎的日常细节处理得宠辱不惊、大气磅礴,冲突就隐藏在平静的水面之下,毫无涟漪,众声喧哗之中,安迪教给我们如何凝神倾听。

其实,我以为,这种静谧之中的倾听,恰恰就是电影的救赎主题。《肖申克的救赎》诞生已二十余年,这期间,影迷找到了大量的解读这种救赎的关键词。不妨罗列如下:监狱与黑暗、希望与绝望、贪婪与救赎、体制与漏洞、努力与光明、人性与兽性、友谊与温暖、体制与背叛,救赎的解读在不断延伸,对电影内涵的拓展也在不断延伸。

曾有人问,为什么影片的名字是"肖申克的救赎"而不是"安迪·顿佛瑞的救赎"?我理解,安迪的成功出逃不仅让自己获得自由,更成功完成了整个肖申克监狱所有犯人的心灵的救赎。瑞德曾经对安迪说过:"在肖申克,希望是个危险的东西,它会让你痛不欲生。在这里,你绝不能拥有任何希望。"尤其对他们这些死囚来说,他们必须放弃希望,从对监狱四周高墙的恐惧到对高墙的依赖的转变过程,完成内心对死囚身份的认定。这是一种自我放弃,自我放逐,自我灭绝。影片中曾有这样一个桥段,一个在狱中度过大半生的老图书管理员布鲁克斯终于获释出狱,可是多年的牢狱生活已经使他"体制化",面对扑面而来的自由,他却突然失去了生存下去的能力和信心,最后选择在房间里上吊自杀。

而安迪却不相信这些。就像片中那句脍炙人口的台词:"有的鸟,是不会被关住的,因为它的羽毛太美丽了。"从踏进肖申克的那一刻起,安迪就从未放弃过理想和坚持,他相信,"生命可以归结为一种简单的选择:要么忙着去生,要么赶着去死,或者都是,或者都不"。安迪选择了去生,而且是以一种庄重的、骄傲的方式生存——从他的第一次为了

所有参加体力劳动的狱友们争取一小瓶冰冻啤酒,到他利用自己的特长获得了狱警的信任之后用监狱的广播室给所有的人们播放意大利音乐;从他每周一封信去为整个监狱争取几本图书馆的旧书,到他把一间破烂的小房间改造成一个硕大的图书馆;从他开始帮助一些刑期较短的囚犯们学习并获得学历以便他们出狱后的改造,到他悄无声息地用手锤挖通瑞德以为要花费六百年才能掘通的希望之路,不论在怎样的黑暗、怎样的闭锁之中,安迪的渴望与思考从未停息,对灵魂的提升才是真正的救赎。

从安迪被构陷到锒铛入狱,影片的色调保持着阴暗、冷峻、压抑、凛冽,而影片的结尾却开始呈现越来越明快艳丽的色调,碧海,蓝天,明丽的光泽几乎要从银幕上喷薄而出,镜头在此结束,肯定了对人性的救赎,对自由的追求,对希望的珍视。

今天看来,导演的叙事和镜头处理功力令人称道。大量的景深镜头,赋予这个背叛和救赎的故事以深刻的寓意。安迪莫名入狱,镜头摇向天空,蓝天和黑暗泾渭分明,邪恶和压迫感油然而生。安迪逃离监狱,跑到了一个水潭,镜头后景是被雷电黑暗笼罩着的监狱,自由的欣喜让人难以忘记。与一般的越狱片不同,《肖申克的救赎》的智慧之处在于,导演并未着力展示如何艰难、顽强、智慧地掘洞,而是试图证明安迪身处残酷魔域二十余载,不舍对人性的坚守,不舍对自我的情感、生命、价值、权利的坚守,永远怀揣希望,渴望自我救赎。

这部《肖申克的救赎》我不知看过多少遍,每一次,当自己的情感和思绪从阴森森的监狱飞扬到明艳艳的海滩,我都在想,如果我是安迪,我愿意用二十年的时间凿穿厚厚的墙壁、爬过那条500码的下水道,开始自由的冒险吗?假如有这样一个游戏,在肖申克的高墙内选择一种身份,我愿意选择谁?恰如莎士比亚所问:"生存还是毁灭,这是一个问题。"

影片中有一个情节相信很多人难以忘怀：入狱后，因为对公平仍持有信任，安迪一直保持低调，可是在洞悉肖申克的生存法则后，安迪却突然爆发，在监狱里旁若无人地播放莫扎特《费加罗的婚礼》中的一段咏叹调。这部歌剧讲述的是一对恋人艰难冲破伯爵的阻挠后结为夫妻，对自由的渴望、对美好感情的向往令囚犯震撼。这个场面已经成为电影史上著名的桥段：节制、冷静、理性的长镜头缓缓摇过正在广场上放风的囚犯，每个人都为天籁般的音乐深深迷醉——这种悠然自得，恰恰是安迪想要告诉大家的关于生命与命运的真理。这一刻，我明白，安迪不仅救赎了肖申克，也救赎了我，救赎了银幕前的芸芸众生。

那么，你呢？

II

《朗读者》：
"宽恕不可宽恕的"

《朗读者》的深刻之处在于，导演用普通人"平庸之恶"和"平庸之痛"揭示了经历战争创伤的德国普遍弥漫的麻木、冷漠、怯懦、自私和虚伪，这一点在男主人公米夏的身上体现无遗，而这正是让汉娜真正走上绝路的最终缘由。

你和我,我和你
一同走过风风雨雨
经历过后才懂得了真爱
只希望明天不会来临
重温如新,爱依旧
你就是我前进的动力

你和我,我和你
我们是如此完美的一对
被深深祝福,明白爱之真谛
一旦你离开,我会担惊害怕
毫无准备中崩溃
但我会勇敢地独自承受
是的,我敢于独自承受,继续前行

 这是我听到的最浪漫、也是最哀伤的歌曲,源自导演史蒂芬·戴德利在 2008 年推出的电影《朗读者》。
 史蒂芬·戴德利出生于戏剧气氛浓郁的英国。他的父亲是银行经理,满心期望他能子承父业,曾逼着他念金融管理。但热爱表演艺术的史蒂芬逃离了家庭,参加了英国汤

▶ 上图：十五岁的少年米夏和三十六岁的女列车售票员汉娜发展出一段秘密的情人关系。

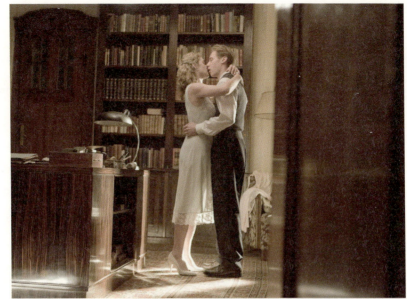

▶ 汉娜最喜欢听米夏为她读书。

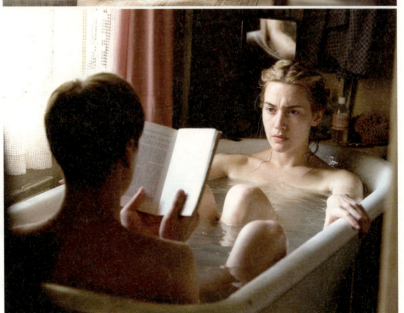

顿城的一个青年剧团,从而由戏剧界进入艺术界。史蒂芬·戴德利的艺术才华,或许遗传自他的歌唱家母亲,或许是因为大学期间他师从意大利小丑名角埃尔德·米利提从而获得的舞台实践经验,不管怎样,这些经历对于他日后成为舞台剧导演和电影导演都至关重要。

史蒂芬·戴德利执导的作品不多,但都可圈可点。从充满着阳光、情感真挚的《比尔·艾略特》,到跨越时空、独辟蹊径的《时时刻刻》,再到反思战争、直面畸恋的《朗读者》,每一部都堪称经典。对角色的精准定位、对叙事的精细追求、对线索的精致铺陈、对人性的精深刻画,是他的作品鲜明的特色与风格。

《朗读者》改编自德国作家本哈德·施林克的同名小说,曾被翻译成数十种语言文字在世界范围内广泛流传。这位曾在海德堡获得博士学位的大法官擅长缜密幽邃的逻辑叙事,并以此获德语推理小说大奖。《朗读者》可以说是这位法官最杰出、最轰动的文学代表作,而在镜头的推拉之间,本哈德·施林克的心灵推理升华为史蒂芬·戴德利的人性拷问,本哈德·施林克的文字智慧演绎为史蒂芬·戴德利的银幕传奇。作为第一本登上《纽约时报》排行榜冠军的德语著作,《朗读者》堪称淋漓描画德意志精神的民族史诗,对于战争与苦难的忏悔与反思,尤其体现了战后德国对和平的珍重和向往,令人在无限唏嘘之间重新思考爱与恨、罪恶与救赎、秘密与自由的尴尬关系。

汉娜·施密芝在获得自由的前一天在监狱里自缢。米夏·伯格忍着巨大的悲痛和内疚走进了她的狱室,书架上整齐地放着他寄给她的录音磁带,还有一些她学会读写后借来阅读的书籍。

故事由此而回溯。第二次世界大战之后,作为战败国的德国处在盟军和苏军的管制中,万事萧条,百废待兴。生活在柏林的十五岁少年米夏·伯格患上了猩红热,但他

仍然时不时地坐车到很远的图书馆中找寻自己爱看的书籍,对于这位身处战后管制区的少年而言,这是他仅有的娱乐。在途中,米夏偶遇三十六岁的中年神秘女列车售票员汉娜,两人开始渐渐交谈起来。病好的米夏前往汉娜住的地方感谢她的救命之恩,在汉娜的屋内,米夏第一次感受到了非比寻常的快乐,不久后两人发展出一段秘密的情人关系。汉娜最喜欢躺在米夏怀里听米夏为她读书,她总是沉浸在那朗朗的读书声中。年轻的米夏沉溺于这种关系不能自拔的同时,却发现他自己根本不了解汉娜。随着时光的流逝,米夏和汉娜的矛盾渐渐爆发,米夏试图对抗年龄的悬殊带来的服从感,并想摆脱自身的稚气和懦弱。终于有一天,当米夏前往汉娜的公寓,发现已人去楼空,米夏在短暂的迷惑和悲伤之后,开始了新的生活。

"二战"结束后,德国对于纳粹战犯的审判还在继续。成为法律学校实习生的米夏,在一次旁听对纳粹战犯的审判过程中,竟然发现一个熟悉的身影。虽然已经时隔八年,但米夏还是一眼便认出那就是消失了的汉娜。而这一次,她坐上了纳粹战犯审判法庭的被告席,由于她在战争后期中担任纳粹集中营的看守时的行为受到控告。这个神秘女人的往事在案件的审理过程中逐渐清晰。然而,米夏却发现了一个汉娜宁愿搭上性命也要隐藏的秘密。

汉娜最终被判终身监禁,而此时米夏与汉娜的故事还在继续。米夏来到狱中看见已经白发苍苍的汉娜,虽然承诺给汉娜提供出狱后物质上的援助,却拒绝与她心灵沟通。汉娜在绝望中自杀。

在故事的悬疑中,我们不禁要问,汉娜不顾一切要保守的秘密,到底是什么呢?原来,汉娜并不识字,她是个地道的文盲,为了赢得年轻的米夏的尊重,她费尽心机,藏起了这个秘密,并且在遭遇控告之时,宁可以生命为代价换取尊严。

事关战争的影像多如牛毛,事关纳粹的文字汗牛充栋,但是,不得不承认,本哈德·施林克、史蒂芬·戴德利的《朗读者》,选取的那段惨绝人寰的历史视角仍然非常独特,充满了想象和温暖,镜头不再摇向血雨腥风的战场,不再关注惨无人道的罪行,不再暴露挞伐掳掠的厮杀,不再宣示两军对垒的僵持,而是将视野放大到被裹挟入战争的普通人的故事,通过他们的命运来折射出历史的艰辛与往事,折射人性的抵牾和罪愆。史蒂芬·戴德利在谈及影片的创作时说:"并不是每个人天生都是刽子手,更多的人都是不知不觉就参与到了罪恶之中,像汉娜一样,他们其实也是受害者,只是没人关注过他们而已。而实际上他们往往付出了更为惨痛的代价。"

"他们也是受害者",这其中的"他们",就是无数个汉娜。由于无法读写,汉娜不能从文化秩序及社会生活中获得正常尊重,于是她冒死用赢得尊重的阅读掩盖自己的失败。米夏和汉娜之间的感情除却肉体的欢爱之外,生命价值的沟通在于"朗读",米夏的朗读为汉娜打开了美好世界的大门,她越懂得美好文字的意义,就对自己的文盲身份越发厌恶和恐惧,这是她选择神秘消失的原因所在;对文盲身份越发厌恶和恐惧,也让她越疯狂地维护自己的追求与尊严。战争的冰冷之处在于,汉娜从出生伊始就注定无法通过社会寻找到自己的文化价值,这种创伤性的尊严缺失贯穿了汉娜的一生,构筑了她生命和命运的苦难与疼痛,而这正是她无法救赎和被救赎的"原罪"。

《朗读者》的深刻之处在于,导演用普通人"平庸之恶"和"平庸之痛"揭示了经历战争创伤的德国普遍弥漫的麻木、冷漠、怯懦、自私和虚伪,这一点在男主人公米夏的身上体现无遗,而这正是让汉娜真正走上绝路的最终缘由。

文本的卓越,对于导演是个机遇,也是个巨大的挑战,《朗读者》恰是一例。在小说中,本哈德·施林克用男主人公的口吻来叙述故事,而在电影中,男主人公的自述必须

转化为复杂的内心情感，这确是个不小的考验。史蒂芬·戴德利选择让扮演成年米夏的男主人公拉尔夫·费因斯充当电影的旁白，故事则在少年米夏的演绎中缓缓推进，这种夹叙夹议、且行且歌的表现手法深刻展示了影片更多的内涵，也给人以更多的触动和思考。

不妨说说饰演汉娜的凯特·温丝莱特和饰演成年米夏的拉尔夫·费因斯。1997年，凯特·温丝莱特凭借《泰坦尼克号》中的女主角露丝迅速红遍全球，并以此片获奥斯卡金像奖最佳女主角提名和金球奖最佳女主角提名。五次奥斯卡提名后，她终于在2008年凭借在《朗读者》中的出色表现问鼎奥斯卡最佳女主角奖。男主角米夏成年后的扮演者则是拉尔夫·费因斯，我们曾在《辛德勒的名单》《英国病人》《公爵夫人》《哈利·波特》中看到他的精湛演技，在每一个角色中，他都散发着令人着迷的气质，即使出演残暴狡诈的"伏地魔"，他也同样令人过目难忘。拉尔夫·费因斯将米夏的犹疑、胆怯以及自责、忏悔演绎得淋漓尽致，作为德国大屠杀之后的一代人的代表，他却选择去理解乃至接受汉娜的罪恶，正如他的同学尖锐的指控，审判本身就是一种逃避，选择审判是为了逃避更为严峻的自我审视——为什么普通的德国人会去支持纳粹？为什么人们会漠然允许甚至狂热支持对犹太人的种族屠杀？人性的链条为什么在德意志民族突然断裂？为什么米夏在洞悉了罪恶之后还选择宽恕和忏悔？

这些，是《朗读者》留给我们的无解的思考，恰如德里达说过的那句话："宽恕不可宽恕的。"

12

《勇敢的心》：
"告诉你，我的孩子"

"告诉你，我的孩子，在你的一生中，有许多事值得争取。但，自由无疑是最重要的，永远不要戴着脚镣，过奴隶的生活。"苏格兰民歌在低声回荡，如此深情、如此深邃。其实，我们要告诉我们孩子的还有很多，比如，这个世界，变得有多么喧嚣、多么浮躁、多么虚伪、多么恶俗，这都不可怕，因为有人仍在以诗意的方式思想，以诗意的方式行走，以诗意的方式守护我们的土地和家园。他们的这些选择，注定将繁衍成我们光明朗照的未来。

伴随着悠扬哀怨的苏格兰风笛，镜头飞一般掠过蜿蜒起伏的苏格兰山脉，霭霭雾气从河面升腾，袅袅炊烟在乡野鼓荡。镜头推近，草甸如黛，马儿嘶鸣，树林间，苏格兰人欢快地歌舞。一个低沉的画外音响起："我将为你们讲述威廉·华莱士的故事。英国的历史学家也许会说我在说谎，但是，历史是由处死英雄的人写的……"这个周末，我一直沉浸在梅尔·吉布森《勇敢的心》的悲恸中不能自拔，177分钟的片长几乎让人无暇喘息。上次看时还是1995年，那时，整个世界都在为这部影片疯狂，今天，隔过十八年的时空，威廉·华莱士依旧让我感动。窗外，暑气蒸腾；窗内，往事如梦。苏格兰的风笛响起，我的心为之荡漾。

中世纪13世纪末叶，当时的苏格兰王约翰·巴里奥尔横征暴敛，百姓奋起反抗。巴里奥尔见大势已去，向英格兰国王"长腿"爱德华一世求助，双手将君权奉上，爱德华一世以高压手段统治苏格兰，制造了无数疯狂的大屠杀事件，威廉·华莱士的父亲与哥哥便是其中的受害者。华莱士在父兄的葬礼后由叔叔奥盖尔认养，成年后回到故乡。此时的苏格兰仍处于爱德华一世的残酷统治下，为了笼络贵族，爱德华一世出台规则，赐予英格兰贵族享有苏格兰女子新婚初夜权。为了逃避这条规则，威廉·华莱士与心爱的女友茉伦秘密成婚。可是，茉伦因遭到英军士兵的调戏被残暴杀害，失去爱妻的威廉·华莱士揭竿起义，开始了他的反抗之旅。

威廉·华莱士的军队势如破竹，先后赢得了多场战役，包括斯特林格桥之役、约克之役。然而威廉·华莱士此后却遭到联合的苏格兰贵族背叛，最后在福柯克之役失利。在福柯克之役失败后，华莱士开始采取躲藏游击战术对抗英军，并且对于背叛的两位苏格

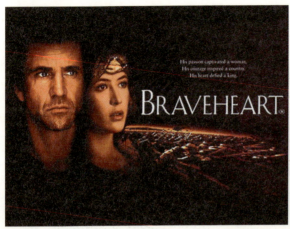 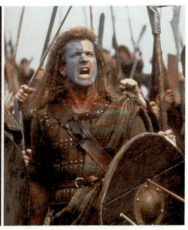

▶ 左图:深爱华莱士的爱德华王妃去狱中探望华莱士,带给他一份麻醉药,这样他在赴死之时不会感觉那么痛苦,华莱士婉言拒绝。

▶ 右图:华莱士的军队势如破竹,先后赢得了多场战役,包括斯特林格桥之役、约克之役。然而,华莱士此后却遭到联合的苏格兰贵族背叛,最后在福柯克之役失利。

兰贵族采取报复。随后,苏格兰贵族要求与华莱士会面,华莱士相信贵族首领罗伯特·布鲁斯因此独自赴会,但不料被布鲁斯的父亲以及其他贵族出卖,华莱士终被抓获,受到英格兰行政官审判。威廉·华莱士被斩首后,受到其勇气影响的苏格兰贵族罗伯特·布鲁斯再次率领华莱士的手下对抗英格兰,这次他们大喊着华莱士的名字,并且在最后赢得了热盼已久的自由。

威廉·华莱士被处死的那场戏堪称惊心动魄。在伦敦的审判广场上,华莱士遭受各种折磨,顽强不屈。深爱他的爱德华王妃去狱中探望华莱士,带给他一份麻醉药,以期他在赴死之时不会感觉那么痛苦,华莱士婉言拒绝;行刑官许诺,只要他说出"宽恕"两个字,就可以得到国王的宽恕,华莱士坚决不从。他对爱德华王妃说:"每个人都会死,但是,并不是每个人都真正活过。"他受尽车裂和凌迟的折磨,以至看热闹的观众都忍不住齐声呼喊:"宽恕!"然而,用仅存的最后一口气,华莱士却高喊:"自由!"

这一刻,相信很多人同我一样,心痛如割,泪落如雨。

告诉你,我的孩子

在你的一生中,有许多事值得争取

但,自由无疑是最重要的

永远不要戴着脚镣,过奴隶的生活

这是威廉·华莱士生前最喜爱的苏格兰民歌。华莱士孩提时代,曾梦见死去的父亲告诉他:"你的心是自由的,要有勇气追求自由。"华莱士不惜生命代价换来的自由到底是什么?是苏格兰不再遭受英格兰的压迫?是每个民族都拥有悠然自在的生活?

我喜欢梅尔·吉布森对威廉·华莱士慷慨赴死的处理,悲壮而不悲伤,凄楚而不凄凉,柔情而不柔弱,慈善而不宽恕,却处处令人心痛。威廉·华莱士死前,跟一个作为看客的英格兰小女孩有过一段对视,镜头数次从他们的脸上切换,华莱士是悲悯的无奈,小女孩是纯洁的欣喜——尽管没有交代,两者之间巨大的落差如同沟壑。悲怆的画外音再次响起:"威廉·华莱士被砍头之后,他的身体被切成好几块。他的头颅被挂在伦敦塔桥上,官方鼓励过往的人来嘲笑这个曾经带给英格兰人极大恐惧的人。他的四肢则被送到大不列颠的四个角落,警告一些想叛变的人。但是,即使英王爱德华一世如此残暴地对待威廉·华莱士,还是吓不倒苏格兰人。华莱士舍生取义的故事传遍了整个苏格兰,他的死在苏格兰人的胸中燃起了一把熊熊的烈火。"

毫无疑问,每个人心中对自由的理解不尽相同。威廉·华莱士的自由是苏格兰民族的独立与尊严,茉伦的自由是男耕女织的生活,爱德华一世的自由是他对整个大不列颠

群岛的肆意掠夺,爱德华王妃的自由是她对于爱情的无限期许。1789年法国爆发革命,罗兰夫人在断头台前叹息:"自由啊,多少罪恶假汝之名以行!"这句话不能不令人深思。

我认为,真正的自由,是社会对每个人利益在最大程度上的保护和对每个人权力最大程度的限制。从中世纪到现代文明,从奴隶制度到资本市场,自由经济取代了庄园经济,契约精神取代了个人自由,都可以说是自由的胜利。

然而,值得警惕的是,自由的异化和变种。"'昔日的奴隶为自由所累,怨声载道,要求锁链。'马克西米利安·沃罗申的诗句也相当准确地反映了今日俄国社会的现状。"这是亚历山大·尼古拉耶维奇·雅科夫列夫在《雾霭》开篇中的一句话。多少年来,沃罗申的诗句如同巨石一般压在渴求自由又为自由所困惑的人们心中。雅科夫列夫希望以弥漫之"雾霭"中的艰难探索,提示读者思考俄罗斯百年来的波折与命运、战争与冲突、独裁与偏执、革命与和平。而在我看来,他在这本仍然不能公开发行的书中,提出了远远超出"自由"的担忧,这"自由"所不能承受之轻,其实更加令人深思。

回到1995年,这是世界电影史中一个不能忘记的年份。出生于美国纽约州的梅尔·吉布森与七百年前的苏格兰英雄威廉·华莱士迎面相遇,从此开启了一个伟大历程。

《勇敢的心》是一部融合血泪传奇的民族史诗,诗行中有着如水四泻的温情,有清新自然的风情,更有着刀锋凌厉的威严,有着蔑视一切的伟岸。这部电影,由梅尔·吉布森自编、自导、自演,倾注了他全部的精力和情感,确也表现出非凡的天才,史诗般的激情在梅尔·吉布森后来的作品中再也没有出现过。

这部电影给了世界非同寻常的震撼,而这一年的电影届几乎将最高的荣誉都给予了梅尔·吉布森——凭借这部影片获得了十项奥斯卡奖提名,最终赢得最佳影片、最佳

导演、最佳摄影、最佳音响、最佳化妆五项奥斯卡大奖,这一年堪称梅尔·吉布森的"黄金之年"。

父亲是美国铁路司机,母亲是澳大利亚歌剧演员,梅尔·吉布森的出身几乎与艺术没有一点关系,然而,他却堪称英雄、硬汉这类角色的代言人,从1981年的《冲锋飞车队》、1983年的《危险年代》、1984年的《河流》和《冲锋飞车队2》、1987年的《致命武器》、1990年的《破晓时刻》和《电线上的鸟》、1993年的《无脸的男人》、1994年的《赌侠马华力》,到他爆得大名之后1999年的《危险人物》、2000年的《百万大饭店》和《爱国者》、2006年的《危险人物》、2010年的《黑暗边缘》,梅尔·吉布森在不同的角色中所表达的美国式的幽默诙谐、热情坚强、执著正直、勇往直前,使得他不仅仅成为好莱坞超级动作明星,更让他俘获了世界观众,成为负载国家精神的"美国英雄"。

值得一提的是,美国对于电影创造的宽容。据说,美国权威的中世纪史专家莎朗·克罗撒在观看电影《勇敢的心》还不到两分半钟的时候,就已经罗列了不下十八处的史实错误。然而,这些都不能消解一部伟大的作品。苏格兰为了这部电影,还特地推出"电影旅游"规划,这又是怎样的智慧和宽容啊!

"告诉你,我的孩子,在你的一生中,有许多事值得争取。但,自由无疑是最重要的,永远不要戴着脚镣,过奴隶的生活。"苏格兰民歌在低声回荡,如此深情、如此深邃。其实,我们要告诉我们孩子的还有很多,比如,这个世界,变得有多么喧嚣、多么浮躁、多么虚伪、多么恶俗,这都不可怕,因为有人仍在以诗意的方式思想,以诗意的方式行走,以诗意的方式守护我们的土地和家园。他们的这些选择,注定将繁衍成我们光明朗照的未来。

13

《全蚀狂爱》：
海与天，交相辉映

风掠过树梢，兰波黯然神伤，他低声吟诵："巴达维亚，你听见风拂过树叶之声。"之后，他向魏尔伦突然发问："你最怕什么？"魏尔伦毫不犹豫地说："我最怕被阉掉。"魏尔伦又问兰波："你最怕什么？"兰波说："我最怕我变成我眼中的别人。"

1871年9月,巴黎年轻而有名的诗人保罗·魏尔伦,收到一封写有十八首奇特诗篇的信件,寄信人署名:兰波。他立即回信道:"我挚爱的伟大的灵魂,请速前来,我在祈祷。"

这是波兰导演安吉妮斯卡·霍兰镜头下的诗人畸恋:《全蚀狂爱》。

明亮而颓废的色调中,一段不伦之情由此拉开序幕。这一年,魏尔伦二十八岁,在法国小有名气。兰波,只有十六岁,他在最美的时候走进魏尔伦,与之成为19世纪后期巴黎诗坛著名的同性情侣。

贫穷的乡下少年兰波,出生于法国北部的查维勒,这是一个贫瘠荒凉、了无生趣的小城。职业军人的父亲很早便与母亲离异,母亲的专断、刻薄使得兰波厌恶家庭、厌恶规则,从小便向往远方。资料记载,桀骜不驯的兰波曾经三次离家出走。第一次,由于车费不足,他被警察当作流窜少年关入拘留所,幸得其师伊赞巴尔出保,才得以获释。第二次,由于没有钱买车票,他只好选择步行,最后未果。第三次,兰波以诗歌为鸿雁,结识魏尔伦,终于得以顺利出行。

尽管只有十八首诗歌的交往,魏尔伦却已为兰波信中所流露的出众才华所震撼,遂邀兰波至巴黎,携手共闯诗坛——这便是影片开始的那一幕。及至两人见面,魏尔伦不禁又为兰波惊人的美貌、率性的风格、狂放的气质所倾倒,毫不犹豫就爱上了他。

对于19世纪末期的法国诗坛来说,兰波实在来得太早,还没有人能够看懂他那夺人眼目的光芒,没有人能够理解他那近似癫狂的诗句,只有魏尔伦,以他超乎寻常的敏感的心,看到了兰波天赋的异禀,由此也让自己堕入深渊。魏尔伦发疯地爱着兰波,爱

他卓然不群的孤独灵魂,更爱他无与伦比的美丽躯体。

为了与兰波长相厮守,魏尔伦抛弃了殷实富足的家庭、年轻美貌的妻子,抛弃了受人尊重的社会地位,与兰波一起出走伦敦。最初的时光充满了快乐,他们在林间追逐嬉戏,在荒野朝行夜宿,在酒馆寻欢作乐,在旅店交织缠绵。在狂热的激情刺激下,魏尔伦写下他终生难忘的诗句,兰波也写出美轮美奂的篇章。然而,魏尔伦多愁善感、优柔寡断的性格,却注定与无赖猖狂、肆意妄为的兰波渐行渐远。在相互欣赏与倾情欢爱的水波之下,魏尔伦和兰波之间的裂痕却越来越大,他们之间的分歧如暗流涌动。在物质的贫瘠之中,在精神的放逐之中,在贫困潦倒的流浪时日,他们互相依赖,同时也互相伤害,时时彼此亮出血淋淋的伤口,互相舔舐,互相撕咬。

于是便有了这样的场景——兰波满脸厌恶地看着自欺欺人的落魄诗人,魏尔伦肮脏、丑陋、秃顶、猥琐,对他为了金钱而离不开富裕的妻子充满鄙夷。而魏尔伦却蹭到他的耳边,对着他暧昧地低喃:"有一件事,你必须知道,那就是我从未像爱你这般爱过人,我会永远爱你的。"兰波看着他,连不屑的话都不屑于说出:"你说你爱我?那么把手放到桌子上,手心朝上。"魏尔伦照着做了。兰波用小刀轻轻划过魏尔伦手上的皮肤,突然,狠狠地刺了下去,将魏尔伦的手钉在桌子上。

在两个人的纠缠中,兰波永远是主导者。他对着魏尔伦的一个轻轻微笑,就像苦艾酒融化冰河一样,融化了魏尔伦那"生锈的灵魂";魏尔伦试图回到妻子身边时,在旅馆、在火车站,兰波一个飘逸的身影、一个清纯的眼波,就勾走了魏尔伦的魂魄;兰波随随便便一句绝情的话,就能让魏尔伦痛不欲生。

兰波短暂的光辉中,不惮以最邪恶、最无耻的姿态出现,激怒公众,激怒爱他的人。天才以耀眼的光芒划过天空,他倚靠的是超越年龄的才华、性别不明带来的奇异感、残

忍与魅力的混合、随时准备摆脱自己的决绝。魏尔伦与兰波之间的矛盾渐渐达到不可收拾的地步。兰波不愿再过这种在一望无际的苦海之中跋涉的生活,决计与魏尔伦分道扬镳。然而,魏尔伦对兰波怀有的钟情与依恋,让他对兰波的背叛极度地愤慨。1873年7月,魏尔伦把兰波骗到比利时的布鲁塞尔,兰波并未有所动摇,魏尔伦绝望中用手枪威胁,不小心走火打伤兰波,警察局在调查中发现他与兰波这种暧昧的关系,他因此被比利时当局判处两年徒刑。

很多时候我都在思考,以女人的视角,女导演安吉妮斯卡·霍兰处理魏尔伦和兰波的同性不伦之恋,究竟有着怎样的尴尬？影片中,兰波由莱昂纳多·迪卡普里奥出演,大卫·休斯饰演魏尔伦,为了更接近魏尔伦,他特意剃掉了头顶的头发,以秃顶的面目出现,以便看起来更接近真实的落魄诗人。

影片中有大量的裸露镜头和性爱场景：魏尔伦和妻子之间,魏尔伦和兰波之间,兰波和其他的女人之间。莱昂纳多饰演的兰波实在太美了,他那纳科西斯般的美,令人感伤而感动,他出演兰波的这一年,刚刚二十出头,却将十六岁的兰波的风华绝代,完美地诠释在银幕上。莱昂纳多纯净而不羁的美,使得这些裸体和性爱,不再有一点点不洁之感,龌龊与卑琐让位于情感的缠绵与背弃、让位于不被世人理解的爱的苦壮与哀伤。

魏尔伦被囚禁后,兰波孤身返乡,写下了他最著名的作品《地狱一季》。在乡下,他与诗歌诀别,从此不再写作。

不能不说,兰波是一个罕见的天才,他的诗打破了旧式诗的体制,永远地改变了现代诗歌的格局。他实现了自己的誓言,他创造了未来,他开创了一个时代。虽然他未及看到这场伟大的变革。兰波创作的时间只有短短三年——从与魏尔伦相遇,到私奔,再到分手。这段时期,兰波的诗歌创作达到了顶峰,诗的格调由一般的灵感印象式的天才

抒发，开始走向人生哲理更深刻的思考，甚至近于疯癫的呓语，对于梦想与现实、瞬间与永恒、有形与无形之类的思辨问题也渐渐达到玄思的高度。

"从骨子眼里看，我是畜生！"这是《地狱一季》中的一句诗，道出了他内心的苦闷与挣扎。这是他对自己这段堕落时光最有力最疯狂的清醒认识。

"强烈的表现欲"——兰波的传记作家格雷海姆·罗伯用这样的字眼评价诗人传奇的一生。他认为兰波不惮以最邪恶、无耻的姿态来激怒公众以获取人们持久的关注。这位天才依靠的是：超越年龄的才华、性别不明带来的奇异感、魅力与残忍的混合，随时准备摆脱过去的自己，以便永远成为人们心目中的"另一个"。

"我唯一不可忍耐之事，就是事事皆可忍耐。"这是兰波的誓言，恰如影片的名字——Total Eclipse，寓意着兰波一生的不懈追求与自我放逐。在梦中，他总是喃喃呓语着："On，On，On……"他的一生，永远都在往前走，要么就彻底燃烧，要么就彻底毁灭。当他爱的时候，目光如炬，融化一切；他不爱了，双眸如冰，绝不回头。十九岁之后，他离开了欧洲，游历天下，在非洲经商，直到疾病把他击垮。

我喜欢他们即将分手的那个桥段。风掠过树梢，兰波黯然神伤，他低声吟诵："巴达维亚，你听见风拂过树叶之声。"之后，他向魏尔伦突然发问："你最怕什么？"

魏尔伦毫不犹豫地说："我最怕被阉掉。"

魏尔伦又问兰波："你最怕什么？"

兰波说："我最怕我变成我眼中的别人。"

兰波的桀骜不驯、风情万种，魏尔伦的阴柔顺从、无限痴情，在这个桥段中，被莱昂纳多·迪卡普里奥和大卫·休斯演绎得惟妙惟肖，不难理解，他们何以在度过了一年如胶似漆的爱情时光后，走向分别。

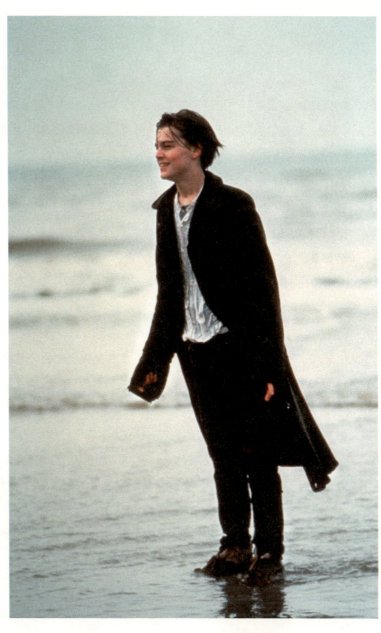

▶ 乡下穷少年兰波才华横溢，有着惊人的美貌、狂放的气质。

《全蚀狂爱》 Total Eclipse

离开法国的兰波在阿尔巴尼亚待了十四年,足迹遍布这个国家的每个角落,甚至是白人从未去过的地方。"有时他会用柔和的方言,款款细数令人悔恨的死亡。这世上存在着忧伤的人们,痛苦的工作,心碎的别离,在我们的酩酊小屋,他泣眼观望那些围绕在身边的贫贱的牲口。他在黑街扶起醉鬼,他会同情遭恶母虐待的儿女,他的动作如教义课女孩般优雅,他假装通晓一切:商业、艺术、医学。"

兰波在阿尔勒经营贸易站,那地方没有医生,但他不愿放下工作,他坚持撑到痛无可忍,然后自己设计一具担架,雇了十几个人把他抬到海边,航程超过两个星期。一抵达法国,他就住进马赛的医院,锯掉一条腿。他只肯在家停留一个月,他说,他得返回太阳下,太阳能治愈他。

不能不提影片中大量出现的苦艾酒。18 世纪后期,苦艾酒兴起于瑞士纳沙泰尔州。19 世纪末,它成为法国大受欢迎的酒精饮料,尤其是在巴黎的艺术家和作家之间。欧内斯特·海明威、夏尔·皮埃尔·波德莱尔、保罗·魏尔伦、阿蒂尔·兰波、亨利·德·图卢兹-洛特雷克、阿梅代奥·莫迪利亚尼、文森特·凡·高、奥斯卡·王尔德、阿莱斯特·克劳利、阿尔弗雷德·雅里,都是苦艾酒的著名拥趸。

苦艾酒的酒精浓度几乎高达百分之七十,它的味道很苦、很涩,有非常强烈的刺激性,有致幻作用,容易让人上瘾,十分危险,曾一度被列入违禁品,过度饮用会导致失明、癫痫和精神错乱。据说,凡·高就是因为喝了这种酒,割掉了自己的一只耳朵,魏尔伦也是因为喝了这种酒,开枪射伤了兰波。在医学界,还有一种特殊的疾病以这种酒命名,即"苦艾素中毒",中毒或者上瘾的人往往很快不治而死。

让人落泪的场景都与苦艾酒有关。影片的最后,魏尔伦撕掉了兰波妹妹的名帖,决心誓死保存兰波早期渎神的诗作。他叫了两杯苦艾酒,幻觉中,兰波坐在对面,巧笑倩

▶ 左图：法国北部小城出生的兰波，以其天赋的美貌和才华让魏尔伦为之倾倒。
▶ 右图：兰波住在魏尔伦家，他们的不伦之爱导致了魏尔伦家庭关系的破裂。

兮，美目盼兮。魏尔伦问："告诉我，你爱我吗？"

兰波回答："你知道我很喜欢你。"他反问，"你爱我吗？"

魏尔伦毫不犹疑地回答："是的。"

"那么你把手放在桌子上，手心向上。"兰波说，用小刀轻轻划过魏尔伦手上的皮肤。这一次，他深深地吻下去。

老年的魏尔伦沉迷于苦艾酒的幻象和对兰波的无限思念之中："他死后，我夜夜见到他，我巨大而光耀的罪。我们很快就来，我都记得。"在酒后醺然的醉意中，魏尔伦似乎听见兰波狂喜的声音："我找到了！"

"什么？"魏尔伦问。

"永恒。"兰波说，"永恒，就是天与海交相辉映。"

　　　我将带着钢铁的四肢归来
　　　深色肌肤，愤怒眼神

> 我将富有，
> 我将残酷而闲逸
> 我将得救

值得一提的，是出生于波兰的女导演安吉妮斯卡·霍兰。她1948年出生在波兰华沙，被认为是波兰最有才华的电影制作人之一。1971年，安吉妮斯卡从布拉格电影学校毕业以后，曾经做过一些导演的助理，与波兰电影大师安杰·瓦依达合作过多部影片，后来开始涉足戏剧和电视，其中一部影射当时波兰政局的电影在当年的戛纳电影节上获奖。1993年，她为著名影片《蓝·白·红》系列中的《蓝》撰写了剧本。她的其他重要影片还有《欧罗巴、欧罗巴》(1991)《奥利弗、奥利弗》(1992)《神秘花园》(1993)《华盛顿广场》(1997)《第三类奇迹》(1999)等。

14

《冷山》：
我要去寻找

"即使最卑贱的生灵，也有其不可磨灭的尊严和价值。奴隶制最可怕的一面，是对人类真情实感的践踏——比如无数家庭的破碎。"正像斯陀夫人在《汤姆叔叔的小屋》中所说："这个世界总有大恩大德之人：他们把自己的不幸变为别人的快乐，用热泪埋葬自己在人世间的希望，将它们变成种子，用芬芳的鲜花治愈那些孤独凄凉的心灵。"卑微的种子在发芽，轻飘的尘埃终于堆积成压倒稻草的重量。

▶ 英曼和艾达的爱情被战争阻隔。

北卡罗来纳的秋天美得像童话。而对我来说，美国南部这个秋高气爽季节的高妙之处在于，永不会被雾霾遮蔽的时空中，心绪可以与目光一样飘向很远的地方，穿越自我和云层，穿越岁月和红尘，穿越苦难和思念——回到冷山。

不记得曾经在哪里看到过这样一段话："人们一直辛苦地打听通往冷山的道路，却一无所获。"很多很多次，冷山在我的心底慢慢浮起，就像冰山漂浮在晴朗辽阔的高空，而美丽的涟漪之下，是巨大的山峰般的暗影。通向冷山的路到底有多么漫长，也许只有我们自己知道。

1619年8月，五月花号还没有到达北美，一艘荷兰船来到北美殖民点弗吉尼亚詹姆斯镇，把船上的二十名黑奴卖给了这里的殖民者，黑奴制度从此在美国生根发芽。

罪恶的制度延续了两个多世纪之久，这棵制度大树像有着魔法一般，深深植根在美国的土地上，在大树魔法的覆盖之下，无数黑奴的生命如同卑微的蝼蚁般被任意践踏，如同尘埃般随风飘逝。

然而，"即使最卑贱的生灵，也有其不可磨灭的尊严和价值。奴隶制最可怕的一面，是对人类真情实感的践踏——比如无数家庭的破碎"。正像斯陀夫人在《汤姆叔叔的小屋》中所说："这个世界总有大恩大德之人：他们把自己的不幸变为别人的快乐，用热泪埋葬自己在人世间的希望，将它们变成种子，用芬芳的鲜花治愈那些孤独凄凉的心灵。"卑微的种子在发芽，轻飘的尘埃终于堆积成压倒稻草的重量。这种迹象延续了二百二十四年之久，魔法之树显现了它的衰老和垂危——1861年4月的一个凌晨，一声尖锐炮声在萨姆特要塞响起，美利坚联邦政府和美利坚联盟政府之间关于黑奴的观

念之争彻底变为血肉之战。

史料记载,这场时长三十四小时的炮轰尽管未有一人伤亡,但一场血腥的战争却由此开启。4月13日,联盟降下了美国星条旗,将联盟星杠旗插上了萨姆特要塞,南北战争正式爆发。

冷山的故事便从这里开始。

南北战争将美国南方北卡罗来纳州一个叫做冷山的小镇卷入了战火硝烟之中,田园般的景致不复存在,巨大的爆炸和惨烈的肉搏瞬间昭示着战争的残酷,也昭示着主人公的命运。战争前夕,艾达随传教士父亲来到偏远的冷山镇,短暂的相逢使得她与穷木匠英曼相恋。然而,战争开始,英曼被征兵,他们剩下的只有漫长的思念。英曼和艾达的恋情实在太过短暂,只有几句寒暄和一次拥吻,加上两张互换的照片,可这些却成为两个人终生难忘的承诺。

"亲爱的英曼,起初我数着天数,后来变成了数月数,我已别无指望,只希望你能够回来。我暗暗担忧,在我们相识后的这些年月里,这场战争,这场可怕的战争,对我们的改变是无法估量的。"这是艾达写给英曼的信,炮火阻断了他们的音讯。很多年以后,艾达才知道,这样的信英曼只收到三封,而她至少写了一百零三封。

凭借这些飘零在炮火中的信件,影片用两条平行的线索推进英曼和艾达被分割的生活。在前线,磨灭人性的连连征战和南方军队的节节败退,令士兵英曼心灰意冷,一次重伤彻底摧毁了他对于战争的信念,为了见到思念的恋人和远方的家乡,他决定逃离军队,踏上了漫漫回家路。与此同时,在他的家乡偏僻的冷山镇,艾达也饱受生活的折磨和等待的痛苦。父亲的突然离世让生活优渥的艾达无所适从,她遣散了奴隶,却不知怎样维系生活,甚至一只公鸡也让她的日子战战兢兢,一贯养尊处优的她每日只会在思

 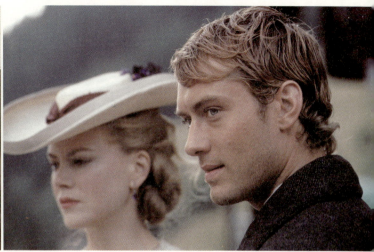

▶ 艾达在冷山苦苦等待恋人英曼。他们的爱情，是短暂的相逢和长久的分离。

念和读书中度日。

英曼走在回家的路上，风餐露宿，历尽磨难。在这期间，他穿越连绵战火，生命屡受威胁，遭遇形形色色的路人，有暗含畸形色欲的神父，有身世飘零的老者，有孤苦无助的少妇。冷山，是他和艾达之间唯一的联系，是他和家乡唯一的通道。在这里，即使旧日所有的信仰天堂都已破灭，却仍能让你疗伤止痛。

艾达在冷山望眼欲穿，美好的生活遭遇沦陷，惨无人道的杀戮开启了潘多拉的盒子。值得庆幸的是，藏在盒子底部的希望女神终于出现了——在山区女孩露比的帮助下，艾达渐渐学会与周围粗粝尖锐的生活对抗挣扎，期待英曼的归来。

英曼与艾达的相遇是在预期之中。"当你梦里醒来，因为想念一个人而浑身伤痛，你管它叫什么？爱！"这是两个人说过的寥寥数语中的一句，影片用足够的篇幅描述他们别后又相聚的缱绻呢喃，以平衡两个人多年的寻找和守望。英曼的死尽管有些突兀，却也似乎仍在意料之中。艾达曾在邻居家的水井里看到英曼倒下的画面，这是英曼之

死的伏笔。可是我仍然感觉这个时刻来得过于仓促,不是艾达没有准备好,不是故事没有准备好,不是观众没有准备好,而是这个世界还没有准备好。我们遭遇过太多生命中难以承受之轻,却常常对不期而遇的重量措手不及。

《冷山》的英文原名是 *Cold Mountain*,有不少对应的中文译名,比如《寒山》《冷峰》《乱世情天》,我认为,《冷山》最为贴切。那种雕刻在生活肌理之下的哀伤与苦痛,那种深埋在战争磨难之中的人性的高贵和伟大,在这两个字中,像峭立的峰崖一样,孤高冷傲,展露无遗。

从美国南方视角讲述南北战争,让我有着深刻记忆的,除了《乱世佳人》外,似乎只有《冷山》。《冷山》的作者查尔斯·弗雷泽曾经获得美国国家图书奖,电影《冷山》改编自他的同名畅销小说。执导《冷山》的是英国剧作家、导演安东尼·明格拉,他最著名的作品是众所周知的《英国病人》,这部影片获得了超过三十项国际大奖。

《冷山》保持着安东尼·明格拉一贯的风格:对外景的苛刻选择、对演员的精心雕琢、对传统的无限迷恋、对人性的冷峻剖析,这些构筑了安东尼·明格拉式的忧郁与迷惘、史诗般的悲天悯人和荡气回肠。据说《冷山》是在罗马尼亚拍摄的,战争场面主要依靠传统的舞台造型、外景实地拍摄、动用众多群众演员等方式完成,而非无所不能的电脑特效,这种选择着实不易。

《冷山》具备了这个年代一切娱乐大片所需要的噱头,帅得一塌糊涂的裘德·洛和美得不可思议的妮可·基德曼在战火纷飞里上演了一段缠绵悱恻的爱情故事,然而如果你以为这仅仅是一部俗丽的电影,那你就错了。《冷山》暗藏着安东尼·明格拉的勃勃野心,在米拉麦克斯公司出奇制胜的明星战略背后,是安东尼·明格拉执著以求的光荣、责任、忠诚、正直这些严肃抽象的人生主题。舒缓细腻的回家之路和守候之约,更像是对

于庸常生活的美学剥离。裘德·洛和妮可·基德曼的表演含蓄有力，张弛有致。裘德·洛的迷人眼神和淡淡的忧郁，是一把无形的利刃；在这部影片中，妮可·基德曼也已经彻底摆脱花瓶的恶名，一步步洞悉表演的奥秘。

在我看来，《冷山》给人更多惊喜的，是那些依次走过的配角。芮妮·齐薇格演绎的大大咧咧、勇敢率真的乡村姑娘露比，是人类在苦难中永不屈服的坚韧生命力的代言。她在艾达最孤苦的时刻走进农场，与艾达相依为命，一起度过了最艰难的岁月。她的戏份并不多，可是每场戏都让人难忘。她痛恨每次都抛下自己的混蛋父亲，知道父亲中枪时仍装作满不在乎，硬硬地说："我不会为他流一滴眼泪"，却用帽子掩盖住眼角的泪水。她喜欢父亲为她创作的那首歌，却佯装愤怒，让父亲"能滚多远就滚多远"。粗粝坚强的表象背后是放松和柔弱，永不原谅的决绝背后是宽恕与和解，芮妮·齐薇格饱满地阐释了安东尼·明格拉对生活的理解。

娜塔莉·波特曼扮演的年轻母亲，可以说是整部影片最出彩的部分之一。她决定信任并收留英曼，最后在孤独中将英曼拉到身边躺下，握着他受伤的手失声痛哭的那一场戏，没有人会不被打动。乱世中，两个身世飘零的陌生人的短暂依偎，让任何语言都黯然失色。

不能不提《冷山》充满美国南部民谣风情的主题曲，实在太美了。

你穿过枪林弹雨毫无损伤
什么武器都不能让你倒下
什么武器都不能在你的脸上留痕
你会成为我的挚爱

你穿过死亡的黑纱

隆隆的炮声无法将你战胜

追杀你的人只会以失败告终

你会成为我的挚爱

安睡在炮火里

指挥官喊道:"失败了!"

他们会四处寻找我

我要去寻找我的挚爱

战地狼藉血红一片

炮弹在我耳边飞舞

救护人或许以为我已死去

而我已去寻找我的挚爱

《冷山》诞生于2003年,五年之后,安东尼·明格拉猝然离世,这是对世界影坛的一记重创。不知道安东尼·明格拉对自己的命运有无感觉,给人印象深刻的是,在他所有的影片中,他都用自己的角色在寻找,寻找天注定的神祇,寻找天注定之外的奇迹。影片结尾,灿烂透明的阳光中,艾达带着她和英曼的孩子在庭院里嬉戏,与一同走出战争创伤的朋友准备家常午餐,生活似乎回归旧日的轨迹,恬淡温馨。艾达说,她又一次去了曾经预见英曼命运的那口水井。

然而,这一次,"那里什么都没有,只有阴云"。

15

《沉默的羔羊》：
"善为易者不占"

《沉默的羔羊》是电影史上一部具有精神分析价值的作品，在导演的镜头里，每个人的心理都是富足却又有缺失的。

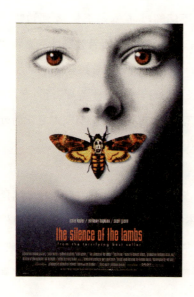

大学的时候，我最喜欢的两门课是《易经》和心理学，能够引经据典地将不靠谱的事情解释得如此有板有眼，这让我啧啧称奇。

教授《易经》的是一位老先生，他清瘦，矍铄，神采奕奕，风度翩翩。最常说的一句话就是"善为诗者不说，善为易者不占，善为礼者不相，其心同也"。然而，那时我们还不能洞悉其中的道理，这句话似乎对于我们没有任何约束力，下课的铃声响起，我们便掏出火柴棍或者牙签，相互占卜玩笑，以非科学解构道学，以非道学颠覆科学，是我们青春时代最美好的时光。

心理学的"墨迹测试"也是我们最喜欢的课程。教授心理学的也是一位老先生，德行高山仰止，智慧深不可测，不过无风度不翩翩，总是衣衫不整、不修边幅，他的衣襟上常常沾满他的或我们的墨水。在他天马行空的课堂上，看着墨迹肆意流淌，跟随他从中解读出玄幻无比的童年往事和狼奔豕突的性格命运，这事着实有趣。

基于这两门课的引导，在此后相当长的时日，一切对于心理、行为有益或有趣的规范，都不能进入我的法眼；一切对于人类有意识、无意识、前意识、潜意识的分析，一切有关心理和犯罪的文学艺术作品，都不能不让我哑然失笑。

直到我遇到《沉默的羔羊》。

我出生于外科医生之家。那些血肉模糊的残肢断臂、那些呼天抢地的累累伤痛、那些生生死死的震撼瞬间，是我童年记忆不可分割的一部分，它们给了我阴郁的回想，也给了我坚强的神经。也许我还没有告诉你，我的姑父是一位法官，在那个缺乏法制和人性、缺乏对隐私的基本尊重的时代，他经常同母亲手术室那些血淋淋的故事一道，造访

我的童年。他眉飞色舞地描述的犯人被枪毙时的情景，比任何导演的恐怖想象更恐怖，比任何作家的惊悚笔墨更惊悚。我常常以为，母亲和姑父所未有的职业病，在我身上统统存在，没有什么惊恐的事情能够吓倒我。

直到我遇到《沉默的羔羊》。这是目前唯一一部我不敢重看的电影，尤其其后传《汉尼拔》中变态吃人狂汉尼拔·莱特博士吃活人脑的那个桥段，像一座险恶的山峰，挺立在我的恐惧里，让我望而生畏，望而却步。

二十二年之后，为了写这篇文章，沉吟了许久许久，我终于鼓起勇气，选择一个阳光灿烂的午后、一个热闹非凡的广场，重新走进被我执著荒废的田园，拾回被我刻意抹去的记忆。让我震惊的是，《沉默的羔羊》诞生于1991年，隔着那么多年的时空回望，影片中的很多段落和细节仍令人拍案叫绝。

《沉默的羔羊》是为数不多备受瞩目、堪称经典的电影作品。如果用两个字来描述它，我认为不是"专业"，而是"智慧"。《滚石》评价该片的魅力在于"将残忍的惊恐和宽厚的仁慈融为一体"，非常精彩，也非常到位。在IMDb的两百万部作品中，《沉默的羔羊》一直高居全球250佳片的前三十位。曾有好事者统计，目前为止，它已获得大小电影节里的三十一个奖项和二十九个提名，其中包括了柏林电影节的银熊奖和奥斯卡电影节最佳影片、最佳男主角、最佳女主角、最佳导演以及剧本改编奖五个奖项。这些足可见其不朽的成就。

《沉默的羔羊》根据美国畅销侦探悬疑小说家托马斯·哈里斯的同名小说改编而成。托马斯·哈里斯写了一系列以变态吃人狂汉尼拔·莱特博士为主角的小说，按照出版顺序分别为《红龙》(*Red Dragon*)《沉默的羔羊》(*The Silence of the Lambs*)《汉尼拔》(*Hannibal*)《汉尼拔前传》(*Hannibal Rising*)，这些小说都先后被改编成电影。毫无疑问，

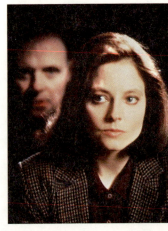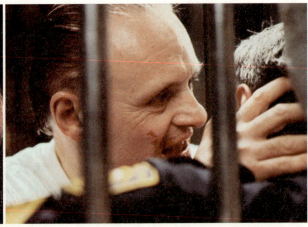

▶ 美国联邦调查局实习生史达琳接受了一项特殊的调查任务,汉尼拔博士与史达琳因交换信息而取得了彼此的信任。

乔纳森·戴米执导的《沉默的羔羊》是这些作品中最出色的一部,片中由安东尼·霍普金斯饰演的极富睿智和魅力的杀人狂汉尼拔·莱特、由朱迪·福斯特塑造的最具坚毅和魅力的女警官克丽丝·史达琳,是世界电影史上不可超越的角色。

正在受训的美国联邦调查局实习特工史达琳接受了一项特殊任务,寻找并缉捕一个叫做"野牛比尔"的变态连环杀人剥皮狂。史达琳勤奋聪颖,出身寒微,她的父亲是名警察,在一次执行任务的时候被歹徒枪杀。父亲的离去是她童年的一个阴影,这造就了她孤胆坚毅的性格,她从小渴望为父亲报仇,后来通过努力,最终以优异的成绩考入美国联邦调查局。为了完成任务,史达琳不得不去一所戒备森严的监狱,拜访一位曾名噪一时的精神病专家汉尼拔博士。

汉尼拔是一位充满传奇色彩的教授,也是一个有着食人嗜好的变态魔鬼。他智商极高,思维敏捷,冷静狂妄,却又彬彬有礼,拥有渊博的知识,也拥有强大的自我控制能力。史达琳的思维和能力完全不是汉尼拔的对手,汉尼拔要求以她的个人隐私换取他

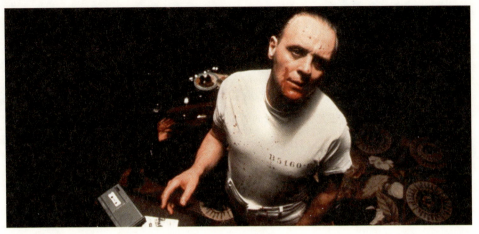

▶ 变态杀人狂魔汉尼拔博士是一个有着高智商、温文尔雅的男人。

的协助。

汉尼拔和史达琳的信息交换慢慢变成了相互信任。此时有一位女子被绑架，这次是参议员的女儿。汉尼拔以转移到看得见风景的监狱为条件为警方提供了线索，可是却受到欺骗，愤怒中他杀掉两名警察，逃出守卫森严的监狱。与此同时，受到汉尼拔指点的史达琳正在接近凶手，在一段惊心动魄的角逐之后，史达琳终于杀死"野牛比尔"，就是参议员的女儿。

《沉默的羔羊》是电影史上一部具有精神分析价值的作品，在导演的镜头里，每个人的心理都是富足却又有缺失的。"野牛比尔"是一个急欲摆脱男人身份的亚男人，他幼年受继母虐待，希望成为女人，为此三次去医院做变性手术却都被拒绝，绝望之中，他产生性变态心理，残杀女性，剥下她们的皮为自己缝制衣服，并在她们的嘴里放上一只昆虫蛹的标本。在心理学上，这种敌意和缺失焦虑被解释为对依赖和无奈的过度防卫反应，而社会制度的冷酷教条使得他最终只能以反社会的行为来实现自己的梦想。

汉尼拔在心理学和精神病学方面的成就无人能及，几年来无数拜访者希望能与他合作，却都空手而归。对于那些心理学问卷他不屑一顾，枯燥乏味的牢笼生活并未消磨他的耐性，他时时高高在上，以君临天下的气势俯视众生，为所欲为。史达琳作为一个心理分析对象的出现诱惑了他、打动了他，也改变了他，最终他远走他乡。

"沉默的羔羊"的英文原意是"羔羊的沉默"（ *The Silence of the Lambs* ），缘自史达琳幼时的心理创伤，她常常听到待宰杀羔羊的尖叫，却并未意识到，那正是自己内心脆弱的呼号。潜意识里她认为自己是弱者，不敢正视儿时的遭遇，逃避与心灵的对话，靠着意志力将恐惧藏在记忆的深处，希望通过拼命努力来改变自己的命运。她的这些经历引起了汉尼拔的兴趣，也正是通过汉尼拔的指点，史达琳终于战胜了自己，走出了童年的阴影。

《沉默的羔羊》是导演乔纳森·戴米的巅峰之作，此后不论是作为导演还是制片人，他的作品未能再达到这个高度。这个大学时学兽医专业却酷爱电影的美国人，被认为是美国"最富魅力、影像凌厉、剧情诡谲"的导演，很多观众都无比热切地期待他的《沉默的羔羊2汉尼拔》，可是他的聪明恰在于他懂得进退的尺度。

《沉默的羔羊》的成功不能绕过男女主演，这部电影也是他们演艺生涯的高峰。在这部118分钟的影片中，安东尼·霍普金斯只有短短21分钟的镜头，却光芒万丈，他演绎的汉尼拔这个角色堪称空前绝后、无人能及。作为英国影、视、剧三栖演员，霍普金斯曾被伊丽莎白女皇二世授勋，并获封爵士头衔，可见其对英国剧场及电影的贡献。《沉默的羔羊》之后，霍普金斯在《惊情四百年》《燃情岁月》《尼克松》《毕加索》《奥贝武夫》《希区柯克》中都有卓越的表现，令人印象深刻。霍普金斯也曾主演《沉默的羔羊》后传《汉尼拔》、前传《红龙》，但仍未能超越自己。

出身于单亲家庭的天才童星朱迪·福斯特是世界电影界的骄傲,她的美貌和智慧让任何人都不敢小觑,她的同性恋身份更是每每在影坛掀起狂澜。从三岁开始"工作",童年的朱迪在一个个片场之间穿梭着,却仍未放弃学习。十八岁时,朱迪决定暂时退出演艺圈一心读书,《人物》杂志将其评价为"自从嘉宝选择隐退以来,最令人震惊的电影事业上的决定"。她充满自信的同时申请了耶鲁大学、哈佛大学、普林斯顿大学、哥伦比亚大学、伯克利大学和斯坦福大学,所有申请的学校都接受了她,最终朱迪选择了耶鲁。《沉默的羔羊》中,朱迪与霍普金斯关于"童年羔羊"的那段对手戏可以说是世界电影史的经典片段,朱迪将一个女人的果敢与隐忍、骄傲与哀恸、坚强与脆弱演绎得入木三分,甚至任何心理分析和精神分析课程都不能无视这段对话。同影片中的史达琳一样,朱迪的生活充满了荣耀,也充满了波折与艰辛。值得肯定的是,她战胜了自己的童年阴影和童星宿命。这在好莱坞,几乎是一个奇迹。

16

《追风筝的人》:
风筝何时重新飘起

每次读到卡勒德·胡赛尼,我都会想到帕慕克,在东西方之间、在传统与现代的十字路口游走的帕慕克。喀布尔之于胡赛尼,也许正如伊斯坦布尔之于帕慕克,这是他们无比眷恋又无比隔膜的家园,他们不由自主地将自己从东方背景中剥离,嫁接到全然陌生的西方语境中。

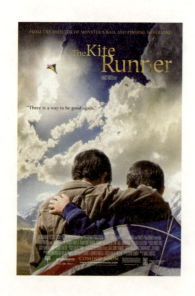

卡勒德·胡赛尼近年来收获颇丰。尽管作为阿富汗裔美国作家,胡赛尼屡被指责——较之于其他美籍外裔作家,胡赛尼缺乏纳博科夫的"诡谲万端和繁复异常",缺乏库切的"返璞归真和大巧若拙",他的前两本书《追风筝的人》和《灿烂千阳》仍然取得了不俗的销售业绩,在全世界卖出了近四千万册,第三部作品《群山回唱》也正以各种语言走进不同国家、不同民族读者的内心。

将卡勒德·胡赛尼划入某种创作类型似乎很艰难。他的每一部作品都高居世界畅销书排行榜前列,然而与同时代的畅销小说相比,他的创作却显然表达着与其他畅销路径不一样的隐忍和救赎。胡赛尼的作品中,没有情色、惊悚、悬疑、科幻,没有背弃和厌世,没有纵横捭阖的少年魔法学校和秒杀一切的青春吸血偶像,有的仅仅是贯穿于阿富汗民族的百年苦难与哀伤——然而,似乎没有什么能够比这更加惊心动魄了。有人曾经将胡赛尼的出现,比作两百年前简·奥斯汀的凌空高蹈、一百五十年前查尔斯·狄更斯的黑马穿行,但是毕竟胡赛尼有着与前者截然不同的风格,也许正是他对无限神性的不懈追问、与诡谲命运的主动和解,从而完成由东西方文化之间的被放逐到自我放逐的历程,才使得他的作品具有无可比拟的魅力,这种魅力将使得他的思考穿越无数个世纪,抵达遥远的未来。

《追风筝的人》问世于2003年,名不见经传的阿富汗裔美国医生卡勒德·胡赛尼,转身变成享誉世界的阿富汗裔美国作家,并因此获得2006年联合国人道主义奖。2007年,马克·福斯特将这部小说搬上银幕,从此使其拥有更多的受众。

马克·福斯特对小说的阐释和重建是显而易见的。马克·福斯特出生于德国医师与

建筑师家庭,童年时随父母搬至瑞士达沃斯居住。十二岁时,马克·福斯特观看了童年的第一部戏院电影——法兰西斯·柯波拉的《现代启示录》,受此启发,福斯特向着导演的梦想前进,并终于如愿以偿,从此才有了《破碎之梦》《死囚之舞》《寻找梦幻岛》《生死停留》《笔下求生》《007:大破量子危机》《钱斯勒手稿》《机关枪传教士》《僵尸世界大战》,以及《追风筝的人》。

也许很多人并不知道,《追风筝的人》是在中国西部拍摄的,那遍野的荒凉让人心生痛楚。这部电影几乎耗尽了马克·福斯特的资产和情感,"我手头上没有一点资金,身边没有一点帮助,就像要赶一辆牛车上山"。很多年以后,马克·福斯特抱怨说。他惯于在影片中描绘情绪压抑的角色,以及这些角色情感上的残疾,并将其看作人类的普遍疾病。在《追风筝的人》中,马克·福斯特试图再次用人类情感疾病的态度处理他的角色。

故事就这样开场了。

影片试图讲述两个阿富汗少年——阿米尔和哈桑之间的故事。阿米尔是阿富汗富家少爷,哈桑则是他的仆人,他们情同手足,阿米尔的父亲对哈桑也情同父子。在阿富汗,放风筝是一种深受大家喜爱的活动,阿米尔和哈桑也对风筝有着难以抑制的热情。他们参加了风筝大赛,阿米尔因为父亲对哈桑过多的赞扬和奖励和对自己的冷淡失望,心中颇感挫败,希望通过这次风筝大赛来获得父亲的认同和赞赏。最终,阿米尔和哈桑赢得大赛。然而,在哈桑为阿米尔追回他们赢来的风筝时,遇到了一个来自于普什图族的暴徒。阿米尔眼睁睁地看着哈桑被残忍地强暴,自己却始终没有勇气走上去救他。回到家里,阿米尔为自己的懦弱感到自卑惭愧,每天面对哈桑让他内心备受煎熬,他诬陷哈桑偷了他的手表,让父亲赶走哈桑父子。两人的友谊就此切断。

故事是从移民美国的成年阿米尔开始的,他一直带着缠绕了自己一生的负罪感生

活,梦魇一样的经历使他饱受折磨,他无法原谅自己当年对哈桑的背叛。道德的觉醒、良心的谴责,让阿米尔踏上了赎罪之路——回到阔别二十多年的故乡:通过爸爸的挚友拉辛,阿米尔终于得知,哈桑原来是自己同父异母的弟弟。与此同时,他也得知,哈桑夫妻遭难,儿子索拉博被送进了孤儿院。

救赎就从救出索拉博开始。在电影线索处理中,马克·福斯特尊重原著,同时也将带有东方精神的小说文本转化为具有西方价值的视觉符号,背叛与救赎的主题贯穿始终。影片以哈桑帮阿米尔追风筝的开头、以阿米尔与索拉博追风筝的结尾,体现着马克·福斯特对卡勒德·胡赛尼叙事的尊重,也体现着他对于风筝作为见证亲情、友情、爱情,救赎正直、诚实、良知的符号的运用。

每次读到卡勒德·胡赛尼,我都会想到帕慕克,在东西方之间、在传统与现代的十字路口游走的帕慕克。喀布尔之于胡赛尼,也许正如伊斯坦布尔之于帕慕克,这是他们无比眷恋又无比隔膜的家园,他们不由自主地将自己从东方背景中剥离,嫁接到全然陌生的西方语境中。阿富汗的故事也许更充满艰辛,胡赛尼的父亲是外交官,后来逃亡到美国,这让他更加难忘初到加利福尼亚、靠领取救济金生活的日子,这些日子与他曾经有过的优渥的岁月截然不同。胡赛尼和他的父亲在一个跳蚤市场工作,很多阿富汗人在那里谋生,然而,他仍然为此庆幸。因为,他们逃过了战争、地雷和瘟疫。

动荡的中东地区自古就是世界的"火药桶",阿富汗是一个以信奉逊尼派伊斯兰教的普什图族为主体民族的多民族国家,而信奉什叶派的具有蒙古人血统的哈扎拉族历史上几个世纪来则一直挣扎在底层,当阿富汗共产党在苏联的帮助下取得政权之后,大量依靠地位比较低下的塔吉克族、哈扎拉族,引起从前得势的普什图人不满。在苏军撤退之后,以普什图人为主的宗教军队塔利班战胜了其他民族的武装,基本统一了阿富

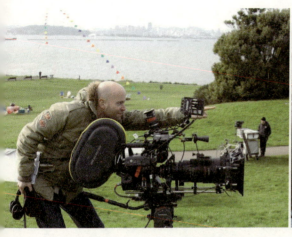

▶ 左图：导演马克·福斯特在拍摄现场。

▶ 右图：富家少年阿米尔喜欢放风筝，却在一场放风筝比赛中失去了少年时代的伙伴哈桑。

汗，并对其他族群实施宗教、种族迫害。塔吉克族、哈扎拉族、乌兹别克族等组成的北方联盟，在即将彻底失败之时，机缘巧得到被"9·11"袭击的美国的帮助，取得了阿富汗的支配权。生活在这里的人们更是饱受战乱之苦，田园荒芜、背井离乡几乎是平常之事。卡勒德·胡赛尼说："这个国家遭受的苦难，已经得到了充分的记载，它们远比我的笔墨更有见识，更有说服力。"在此后的小说《群山回唱》中，胡赛尼借助舅舅纳比之口说道："要对这些年做个概括，我用两个字就够了：战争。或者更确切地说，战乱。不是一场两场的战争，而是很多场战争，有大的，也有小的，有正义的，也有非正义的，在这些战争中，英雄和恶棍不断变换着角色，每有新的英雄登场，都会唤起对昔日恶棍日益加深的怀念。"胡赛尼不想在苦难深重的同胞伤口上撒盐，正因为如此，不论是小说还是电影，那种隐忍的痛苦更令人心生哀恸，沉静的挣扎更饱含蚀骨忧伤。

在马克·福斯特的镜头下，我们不难看到胡赛尼描绘的那个饱满而丰富的阿富汗，还有同样饱满而丰富的穆斯林文化。熟悉阿富汗的人也许不会忘记，阿富汗国徽蕴含

着独特的内涵：绶带束扎的谷穗、伊斯兰宗教色彩的清真寺、柄尾交叉的阿拉伯弯刀，生命、宗教、战争，这几乎成为阿富汗的重要组成。在影片中，我们不难看到，君主制终结、苏联入侵、内战、塔利班当权、"9·11"事件等等，无不天衣无缝地退隐到幕后，融合为影片的生活场景。种族与种族的冲突、宗教与宗教的矛盾、文化与文化的交锋、个体命运与时代背景的对立，人性故事历史景观的抉择，如史诗般娓娓道来。

　　胡赛尼对战乱之后的阿富汗并不抱有盲目的乐观，他对于故国的爱与故国的恨一样饱满，战争的种种乱象、西方文明对于东方的销蚀与融合，都令人心烦意乱、忧心忡忡。后战争时代的阿富汗更加萎靡、困窘、暴行满野，战争消弭了人性，放大了利益，人们为了一己之利相互争斗、自相残杀，这让胡赛尼更是困惑，"每平方英里都有一千个悲剧"，他讽刺道，却并无力量改变现实。胡赛尼在《追风筝的人》的英文扉页题道："将此书献给所有阿富汗的孩子"，表达了他的真诚而又无奈的祝福。

　　胡赛尼的救赎归根结底还是自我救赎，超出于宗教和信仰之外的自我完善，马克·福斯特对这一点把握得很到位，我喜欢影片中那些让人萦怀不已的场景：一个为了喂饱孩子的男人在市场上出售他的义腿；足球赛中场休息时间，一对通奸的情侣在体育场上活活被石头砸死；一个涂脂抹粉的男孩被迫出卖身体，跳着以前街头手风琴艺人的猴子表演的舞步……这些看似闲置的笔墨如此真实，如此残忍，又如此美丽。

　　故事的最后，风筝再次飘起，与阿米尔一同放风筝的已不再是那年的哈桑，而是哈桑的儿子索拉博，为他追风筝的人，变成了阿米尔。"为你，千千万万遍"，这句话变成了从阿米尔口中说出。几十年的沉重负担，终于开始释然了吧。

　　每个人心中都有一个风筝。我们心中那些被割断的风筝，何时才能重新飘起？

17

《潘神的迷宫》：
用童话杀戮童话

凭借费解的隐喻、神秘的咒语，凭借家族的徽章、冥界的秘密，德尔·托罗带领我们穿越暗道、迅速成长，抵达人类从未曾知晓的幽暗内心，抵达人类从不敢想象的深邃世界。

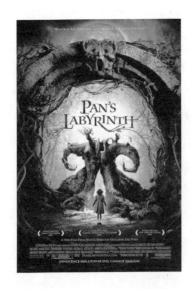

——"我的名字叫奥菲丽娅。你是谁?"

——"我?我有太多的名字……古老的名字只有风和树才能读出来。我是高山、森林和大地。此时,我是你最卑微的仆人,我的殿下。"

这,就是潘神。

Pan,本寓"牧地"之意。在古希腊神话中,潘神是牧羊人、羊群、山林野兽、猎人以及乡村音乐的神。在古罗马神话中,潘神变身为农牧之神或森林之神。在西方中古绘画中,我们常常看得到潘神那诡谲的身影——上半身是山羊、下半身是鱼,或者人的脸和上身、山羊的头和下肢的怪样子,据说,撒旦的形象来源于它。

与"奥菲丽娅"一起走进潘神的迷宫是在2006年那个溽热的夏天。这一年,墨西哥导演吉列尔莫·德尔·托罗完成电影《潘神的迷宫》浩大的创作,他将他喜爱的亚瑟·莱克海姆、埃德蒙·杜拉克、莱克·海姆的绘画和插画风格植入影片,华美的场景顿时透露出殷棘的味道,低进的音符陡然张扬着蛊惑的气息,这些味道和气息让整部影片呈现着魔幻、迷离、虚无、怪诞的景象。2007年,作为当年奥斯卡颁布奖项的第一部影片,《潘神的迷宫》包揽奥斯卡最佳艺术指导、最佳化妆、最佳摄影三项大奖,这确实也不在人们的意料之外。

然而,如果你仅仅以为,这是一部充满魔幻色彩的纯美童话,那么你就大错特错了。在《潘神的迷宫》中,起着重要作用的是片中十二岁的女孩奥菲丽娅。伊万娜·巴克罗成功饰演的奥菲丽娅,构筑了两条平行的故事线索——一个小女孩奥菲丽娅避世遁俗的幻想之旅,一场不畏强暴争取自由的游击战争。这两条线索形成了影片空间和精神

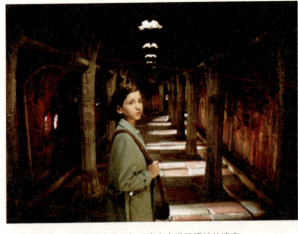 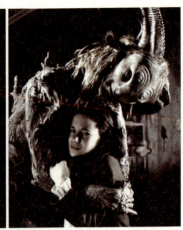

▶ 左图：十二岁的女孩奥菲丽娅无意中走进了潘神的迷宫。
▶ 右图：潘神来到奥菲丽娅的家，告诉她，她是地下王国失踪的公主。

的交汇。在第一条线索中，奥菲丽娅发现迷宫、得知身份、完成任务、返回王国；在第二条线索中，游击队及继父身边的仆人和医生反抗暴虐、成功歼敌。

让我们回到故事的现场。1944年，西班牙，第二次世界大战已近尾声。这一年，世界历史上，许多大事在发生：在波兰，苏军在向西推进中第一次越过波苏边界，德军在苏军的十次打击下节节败退；在意大利，墨索里尼在希特勒的威胁之下判处齐亚诺死刑；在希腊，内战爆发，国王退位；在美国，罗斯福召开太平洋作战会议，艾森豪威尔将军被任命为盟军总司令；在苏联，苏军终于突破了包围列宁格勒长达九百天之久的德军严密封锁圈；在德国，纳粹正在有计划地培育雅利安优秀民族；在法国，被誉为"霸王战役"的诺曼底登陆正在进行，欧洲战场的态势由此改变……正义和非正义，都在打着真理的旗号揭竿而起，扩大自己的疆土。

1944，这是世界历史重要的一年，也是西班牙历史重要的一年。这一年的西班牙，由于连年的内战变得动荡不堪，尽管战争最后以弗朗西斯科·佛朗哥领导的民族主义登

台而告终结，可是佛朗哥长达三十九年的独裁统治使得政治、经济、文化与外部世界隔绝，西班牙重又陷入动荡的边缘。德尔·托罗将他的镜头摇向这个阔大的时间场域，深邃的历史背景、丰富的社会变革，使得影片无论在隐喻还是现实层面都有着无法言喻的丰富内涵。

这一年的西班牙，一个十二岁的女孩正化身奇幻王国失踪的公主，经历着魔幻世界到现实世界的巨大变革。

影片的开篇，奥菲丽娅随身怀六甲的母亲卡门与继父维达上尉会合。维达的真正身份其实是负责在西班牙北部镇压、逮捕当地游击队的法西斯军官，接卡门母女同住与其说是共享天伦，还不如说是要监视卡门把属于他的骨肉生下来。

维达有一个变态的乐趣：研究各种刑具来折磨残害被抓来的异见人士。眼睁睁看着冷酷的继父每日杀人为恶、羸弱的母亲患病在床，奥菲丽娅只能沉浸在孤独的幻想之中。在她的世界里，有一个潘神的迷宫，是传说中冥神为女儿回去留下的入口，迷宫的守门人潘神正在等候她的到来。潘神告诉奥菲丽娅，在这个世界里，她其实是地下王国走失的公主，要重回她的王国，奥菲丽娅必须在迷宫接受三个任务。奥菲丽娅顺利完成了第一个任务，解救一棵濒死的古树，从肮脏的蟾蜍口中取回金钥匙。在执行第二个任务时，奥菲丽娅因为没有经受住诱惑失败，吃了两颗葡萄，差点搭上性命，牺牲了潘神的两个精灵宠物。而此时继父也在地上加紧了更疯狂的扫荡攻势。地上地下，与噩梦的斗争模糊了幻想与现实的界限。

潘神对她大失所望。此时奥菲丽娅的母亲正处于难产，为了传宗接代，上尉选择了孩子而不是母亲。绝望中，潘神再度返回。奥菲丽娅按照与潘神的约定带着她同母异父的弟弟来到了与潘神初遇的地方，但是，她拒绝了第三个任务——用弟弟纯洁的血打

开通往冥界的大门,被尾随而至的继父开枪打死。

其实,奥菲丽娅做出了正确的选择,她的血流入水道,为她开启了冥界的大门,对于弟弟的生死抉择只是潘神对她的考验。现实世界中,奥菲丽娅的身体已逐渐冰冷。魔幻世界里,她的灵魂却终于回到父母那里,作为公主统治地下王国。

无疑,《潘神的迷宫》不是拍给孩子们看的,它没有瑰丽的色彩、明亮的风格、甜腻的情节,相反,血腥、暴力、屠戮、幽暗充斥画面,这意味着,它是一部成人童话。

这个世界的童话有两种,一种是甜美婉转、光明璀璨,天真的小红帽遭遇狼外婆并最终被解救,白雪公主和王子有情人终成眷属,爱丽丝漫游仙境,尼尔斯骑鹅环游世界,匹诺曹历尽劫难终于从木偶变成男孩,美人鱼用自己的声音和寿命换来王子的幸福,丑小鸭历经千辛万苦、重重磨难之后变成了白天鹅;一种充满极致的疯狂、极致的残暴、极致的丑陋,作者创作这些极致想象力的目的在于,不是表达理想,而是解决现实问题。如果说前一种童话是写给孩子看的,那么后一种则是写给成年人看的。它们是借助古老深远的恐惧与欲望,引导人类继续成长、进入社会的律令之书。

在这种意义上,《潘神的迷宫》讲述的是人类成长之后的故事。在这一类型里,《潘神的迷宫》并非孤本,还有很多我们熟悉的范例:彼得·杰克逊的《魔戒》,安德鲁·亚当森的《纳尼亚传奇》,乔·庄斯顿的《勇敢者游戏》,戈尔·维宾斯基的《加勒比海盗》,蒂姆·伯顿的《剪刀手爱德华》与《查理和巧克力工厂》,克理斯·哥伦布、阿方索·卡隆、迈克·内威尔、大卫·叶茨的《哈利·波特》,不一而足。或许,正因为现实世界的生灵涂炭,艺术家宁愿将心灵的触角探向奇幻世界,在这里,魔幻成为人类的苦难、恐惧、悲伤、彷徨的重要出口。

难道不是吗?凭借费解的隐喻、神秘的咒语,凭借家族的徽章、冥界的秘密,德

尔·托罗带领我们穿越暗道、迅速成长，抵达人类从未曾知晓的幽暗内心，抵达人类从不敢想象的深邃世界。奥菲丽娅的第一个任务是从丑陋凶猛的蟾蜍口中取出钥匙，象征的是勇气与智慧；第二个任务是面对盛宴的诱惑，阐释的是忍耐与克制；第三个任务是用自己而不是无辜者的鲜血打开冥界的大门，寓意着善良与坚守。而在地面的现实世界，游击队消灭残暴、自我救赎，这是人类最终的理想和自由。

德尔·托罗在电影中所要表达的深意不仅于此，他追求的是用童话戳穿童话的虚幻、用童话反衬现实的冷酷。在这个地上、地下不时交换残暴的世界里，奥菲丽娅所要面对的，不仅仅是人性的残缺，还有被人类的想象所扭曲的心灵：丑陋的精灵、黏稠的蟾蜍、诡异的潘神、惊悚的丛林，以手掌为眼专吃孩童的白色魔鬼。重要的是，他还想告诉我们，实现理想、夺取自由不仅需要勇气与智慧、忍耐与克制、善良与坚守，甚至要付出生命的代价。在宛如迷宫一般的影像里，充满了奇绝的臆想、诡谲的符号，你需要不停地整理自己的思路，再能努力接近导演的表达意图，才能不在迷宫中失去方向。

很多人也许并未注意到，影片中那个一直没有名字、没有面孔的男孩。这是维达的儿子，维达不惜以妻子性命为代价，保存这个孩子的纯正血脉。他临死前，理直气壮地向游击队要求："告诉他父亲死去的时间。"游击队果断地拒绝："不！他永远不会知道你的名字。"随即，一颗子弹，射向他右颊，结束了他和孩子的全部联系。有人说，这个桥段暗喻着对希特勒血统论的最大讽刺。可是，我更愿意相信另外一种说法——

在《约翰·克利斯朵夫》的结尾，罗曼·罗兰深情地写道：圣者约翰·克利斯朵夫渡过了那条河，他问肩上的孩子："孩子，你究竟是谁？你为何这样沉重？"孩子答道："我是未来的日子。"

诚如罗曼·罗兰所言，"未来"，便是孩子的名字。

18

《窃听风暴》：
罪恶，假国家之名

威茨格尔之前的两百年前，德国哲学家康德在《实践理性批判》的结尾写道："有两种东西，我们越是经常、越是执著地思考它们，心中越是充满永远新鲜、有增无减的赞叹和敬畏——我们头上的灿烂星空，我们心中的道德法则。"就在罪恶假国家之名大行其道之时，可贵的是，即使在最黑暗的核心地带，也有光明的种子，还有威茨格尔这样高贵的坚守者，勇敢地捍卫着心中的道德法则。

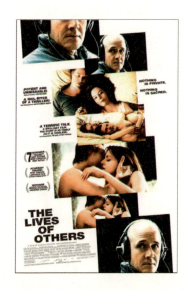

四月中明朗清冷的一天。钟楼报时十三响。风势猛烈,温斯顿·史密斯低着头,下巴贴到胸前,不想冷风扑面。他以最快的速度闪进胜利大楼的玻璃门,可是狂风卷起的尘沙还是跟着他进来了。

这是1945年,在贫病交加、贫困潦倒中,英国作家乔治·奥威尔铺开白纸,奋笔写下这段话,以及前面四个伟大的数字:1984。

在这部充满荒诞和谶语的小说中,奥威尔以先知般的冷峻笔调,幻想着三十九年后的未来世界:三个超级大国——大洋国、欧亚国和东亚国之间战争频仍,国家内部社会结构被彻底打破,国家实行高度集权统治,以改变历史、改变语言、打破家庭等极端手段钳制人们的思想和本能。

1947年,小说艰难问世。1950年,奥威尔死于肺病。这一年,他刚满四十七岁。因此作品所蕴含的深邃思想,奥威尔被称为"一代人的冷峻良知",甚至有评论家感喟:"多一个人看奥威尔,就多了一份自由的保障。"

然而,可笑的是,奥威尔以锐目观察、辛辣的笔触讽刺泯灭人性的极权主义,在他身后六十三年,却仍然不断繁衍。"语言的堕落是人间最可怕的堕落",奥威尔无比坚信地断言,"在一个语言堕落的时代,作家必须保持自己的独立性,在抵抗暴力和承担苦难的意义上做一个永远的抗议者"。如何避免语言的堕落?奥威尔给出的意见是——以拒绝发声的方式抵制堕落。事实证明,我们伟大的历史正如他伟大的预言。

指针拨到奥威尔预言堕落的纪年。

时间:1984年,地点:东德柏林。

在这个个人无从主宰自身命运、尊严饱受践踏的年代，人与人之间的信任降低到历史的冰点，一场关于生命和尊严的"窃听风暴"席卷而来。这是比人类的任何灾难更难以书写的事实，它一次次向深渊抛出石子，静待回音，一次次自以为探到了人性的底线，可怕的是，这石子的回声一次比一次悠长。

搅动这场风暴的，是被誉为"情报皇冠上的珍珠"的"史塔西"——国家秘密警察。柏林被完全封锁，公开化无处不在。东德被一百万国家秘密警察严密监控，这是一个由十万专职人员二十万线民所组成的情报机构，他们制造的巨大恐惧确保了政权的稳固。正如乔治·奥威尔在《1984》中的电幕系统一样，国家秘密警察的窃听手段掌握和控制着人民的思想："你只能在这样的假定下生活——从已经成为本能的习惯出发，你早已这样生活了，你发出的每一个声音，都是有人听到的，你做的每一个动作，除非在黑暗中，都是有人仔细观察的。"

这一天，奉公守法的秘密警察戈德·威茨格尔接受了一个看起来十分简单的任务"勇者行动"：监听剧作家乔治·德莱曼，代号特工 HGW XX/7。他是个善于侦讯、善于猎杀、善于用精准的心理手段摧残受审者意志并获取口供的专业特工，他是德意志民主德国这个庞大的国家机器上的无数螺丝中的一个，他按时上下班，生活严谨，给每个学生做量化考察，逻辑性十足地审问犯人，每审必有收获。重要的是，威茨格尔始终相信他所从事的是一项正义的事业，在整个机器的运转中毫不动摇、毫不走样。威茨格尔如实记录着德莱曼每天的生活，包括他与朋友谈话中表现出来的各种观点，甚至他同女友的情话和情事。

这是一个枯燥的工作，同样枯燥的威茨格尔却并不感觉乏味，他刻板得像时钟一样，在他的接任者气喘吁吁赶来时，他会认真地告诉对方："你迟到了三分钟""你迟到了两分钟""你又迟到了五分钟。"

然而，监听到的事实却越来越令他困惑。他发现，德莱曼和他的女友其实不过是对生活有着非凡热情的平凡夫妻，他们热爱艺术、珍惜生命，在体制的约束内，小心翼翼地生活和创作，竭尽所能地满足国家对艺术的需求，竭尽所能地表达着自己对艺术的忠诚与企盼。

被压抑的人性终于爆发，改变来自德莱曼的导演朋友雅斯卡。由于当局怀疑雅斯卡的动机和忠诚，五年来，雅斯卡被禁止发表任何作品，禁止进行任何演出。这天，是德莱曼的生日，雅斯卡参加了聚会，送来了礼物——他创作的《好人奏鸣曲》。不久，德莱曼接到电话，对创作解禁深感无望的雅斯卡自杀了。放下电话，绝望的德莱曼在家中钢琴上弹起《好人奏鸣曲》。

此时此刻，在监听线路的那一端，音乐中深沉的忧伤和痛彻的无奈打动了貌似已经没有了感情的威茨格尔。在忧伤的旋律中，威茨格尔潸然泪下。此后，威茨格尔开始有意识地将监听报告中涉及意识形态的部分隐藏起来。与此同时，出于对好友死亡的愤怒，德莱曼通过调查获悉东德每年因为政治迫害而死亡的艺术家的数据，并将这些数据整理成了文章，交与了柏林墙那边的《明镜周刊》。

报道的发表使得东德国家秘密警察大光其火，竭力寻找着告密者，种种迹象使得他们将怀疑对象锁定德莱曼。他们带走了克丽丝，开始关押审讯。出于恐惧与懦弱，克丽丝被迫出卖了德莱曼，供出了隐藏关键证据打字机的秘密位置。千钧一发之际，威茨格尔悄悄潜入德莱曼的家，在警察搜查之前移走打字机，挽救了德莱曼。而克丽丝出于悔恨冲出家门，结果被迎面而来的汽车撞倒身亡。

德莱曼躲过了被监禁甚至枪决的危险。但原本仕途光明的威茨格尔却因为监听任务的失败，降职成为史塔西内部处理邮件安全的下层人员，他的工作是拆封信件，他工

▶ 东德剧作家乔治·德莱曼受到国家秘密警察的监听。

作的场所是不见天日的地下室,贬黜的时间是他余生中漫长的二十年,发配他的则是他的老同学老上司、企图用"勇者行动"获取名利的库尔威茨上校。

被诅咒的二十年并未实现,仅仅五年后——1989年11月9日,柏林墙被数万东西德民众合力推倒。高墙倒塌的一瞬间,东德人如冲破堤坝的潮水般涌入西柏林,分隔近半个世纪的亲人们欣喜若狂地拥抱在一起。那一夜,全世界都听到了这样一个声音:"今夜,我们都是德国人。"

柏林,这个被狂欢攻陷的城市的某个地下室里,几个带着职业性冷峻表情却掩饰不住喜悦的人走出堆满信件的检查室,走向了未知的新世界,这其中就有威茨格尔。经过对档案资料的爬梳整理,德莱曼终于得知自己在险境中生存的秘密。他用两年的时间,写出献给威茨格尔的新著——《好人奏鸣曲》。

与其说《窃听风暴》是一场人性风暴,不如说它更像一场灵魂长征。

不妨先看一组有关这个年代的数据。

资料显示,解密的前东德情报机关侦查档案一共有125英里长,藏有21亿2500万页的案卷,重达6250吨,每一英里大概有1000多页密密麻麻的文字,它记录着1800

万东德人生活的方方面面。在东德政权统治中,有 23000 人因逃亡罪而被判徒刑,有 78000 人因"危害国家安全罪"而下狱。他们的罪行也许仅仅如德莱曼和雅斯卡那样,仍然保留着自我的意志。

基于这些令人发指的数据发动这场影像风暴的,是年轻的德国导演弗洛里安·亨克尔·冯·多纳斯马。《窃听风暴》是冯·多纳斯马首次执导的长片。影片很长,准确地说,对于这样一个情节简单、近乎枯燥的叙事,这是一个充满危险信号的时间,他却有力而平稳地掌握着影片节奏和脉络。

当柏林墙被推倒时,冯·多纳斯马只有十六岁。然而,影片对于东德的准确把握,为他带来了巨大的荣誉。影片创下了德国国家电影奖"金萝拉奖"提名最多的十一项提名的记录,并最终获得包括最佳影片奖在内的七项大奖;在当年的欧洲电影节上,战胜阿尔莫多瓦的新作《回归》获得最佳影片奖、最佳剧本奖,男主角乌尔里希·穆埃当选影帝;获得第 79 届美国奥斯卡最佳外语片奖,这是德国电影继 1980 年的《铁皮鼓》、2003 年的《无处为家》之后第三次捧得桂冠。

影片以两条线索时或平行、时或交错进行。表面上,《窃听风暴》讲述的是作家乔治·德莱曼的生活,讲述的是当他遭遇到极权主义国家机器时,他的生活的遭际和命运的改变。实际上,这个故事的潜在主角却是不苟言笑的威茨格尔——电影自始至终以同一副面孔出现的特工 HGW XX/7。

在国家意志面前,个体是如此渺小,他们甚至连自己的生命和思想都无从驾驭。然而,这个仅以代号 HGW XX/7 被保存在历史档案中的威茨格尔却又如此伟大,他保持了人性的良知,从而使自己成为一名高贵而自由的人。

威茨格尔之前的两百年前,德国哲学家康德在《实践理性批判》的结尾写道:"有两

种东西,我们越是经常、越是执著地思考它们,心中越是充满永远新鲜、有增无减的赞叹和敬畏——我们头上的灿烂星空,我们心中的道德法则。"就在罪恶假国家之名大行其道之时,可贵的是,即使在最黑暗的核心地带,也有光明的种子,还有威茨格尔这样高贵的坚守者,勇敢地捍卫着心中的道德法则。

影片中有一个细节,也许很多人不会留意。威茨格尔第一次进入德莱曼的生活,在作家的书桌上,他偷回一本布莱希特的诗集。回来后,他读到其中的一首诗:

> 九月的这一天,洒下蓝色月光,
> 洋李树下一片静默
> 轻拥着,沉默苍白的吾爱
> 依偎在我怀中,宛如美丽的梦
> 夏夜晴空在我们之上
> 一朵云攫住了我的目光
> 如此洁白,至高无上
> 我再度仰望,却已不知去向

《窃听风暴》也被翻译为《他者的生活》,相比之下,我更喜欢后者。著名影评人安瑟尼·雷恩在《纽约客》中撰文写道:"如果你以为这部电影仅仅是拍给德国人看的,那你就错了。这是拍给我们看的。"

是的,这是拍给我们看的。

19

《阿甘正传》：
与人和解，与神和解

这部电影的经典意义却远非简单的艺术奖项或票房数字可以衡量，那种普度众生的慈悲和宽柔，近二十年来依然感动着全世界的观众，阿甘的传奇代表的是一个时代的记忆、一个国家的梦想。

你好!

我叫福雷斯特,福雷斯特·甘普。

要巧克力吗?我可以吃很多很多。

我妈常说:

生命就像一盒巧克力,

你永远不会知道哪一块属于你。

我出生的时候,

妈妈用内战大英雄的名字给我命名,

他叫内森·贝德福德·福雷斯特将军……

总之,我就是这样叫福雷斯特·甘普了。

 这是电影《阿甘正传》的开篇。在公共汽车站边的长椅上,阿甘絮絮叨叨地开始了对自己过去的回忆,他的听众不断地更换,公共汽车载走了一拨又一拨乘客,剩下的,是他漫长的反思和孤独的自语。一片洁白轻盈的羽毛从天而降,缓缓地落在阿甘的脚边,如同他平淡却不平凡的一生。这也许是一个暗示:这个世界上,如果有人把生命看得像羽毛般纯洁、平淡而美丽,那么,这个人一定是阿甘。

 记得我们说过,对于世界电影来说,1994年是一个不同寻常的年份。

 这一年,诞生了多部重量级经典电影,当年的奥斯卡可谓星光熠熠。这些影片将电影这种栖息在梦想大地之上的艺术表达推向历史的高峰,它们有:《肖申克的救赎》《阿

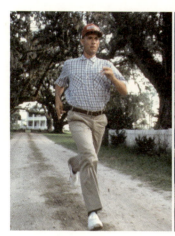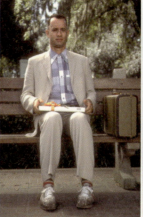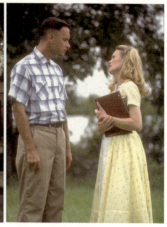

▶ 天生的智障患者阿甘是个天生的跑步健将，"跑"解决了他的很多困惑。阿甘以执著的热情寻找真理，寻找爱情。

甘正传》《这个杀手不太冷》《低俗小说》《真实的谎言》《生死时速》《燃情岁月》《变相怪杰》《狮子王》《蓝·白·红》三部曲。

在这些电影中，罗伯特·泽米吉斯导演的《阿甘正传》（Forrest Gump）散发着与众不同的气质和光芒。在华美而沉重的20世纪90年代，笑中带泪的《阿甘正传》有着别样的凝重和温馨。

"生命就像一盒巧克力，你永远不会知道哪一块属于你。"阿甘的母亲告诫他，他将这一点牢牢记在心里，一生都未曾忘记。这个憨头憨脑的孩子似乎是上帝的弃儿，六岁时，阿甘被检查出轻度智障，智商只有75。在一群沐浴上帝之爱的正常孩子中间，他所有的一切都显得那样迟钝和怪异，甚至他的坚韧、顽强也有着与众不同的孤独。

《阿甘正传》改编自美国作家温斯顿·格鲁姆1978年创作的同名小说，据说格鲁姆对电影的改编颇有微词。《阿甘正传》是一部关于笨小孩的传奇故事，更是一篇关于奋斗者的心灵童话。这个只知道不停奔跑的孩子——他不够聪明，不懂识别世故技巧；他不够智慧，凡事不能如己所愿；他记性不好，总是忘记发生过的事情；他不够敏感，无法

洞悉人生中那些难堪的支离破碎。阿甘唯一擅长的，就是长跑。"阿甘，跑！"从儿时受辱，珍妮一声大喊开始，"跑"就成为他直面生活的一种方式。上帝是公平的，在忘记他的存在之时，也给予了他特殊的才能、非凡的耐力、无限的勇气，给予了他坚持不懈的精神和支撑。面对苦难，他选择奔跑；面对孤独，他选择奔跑；面对机缘，他选择奔跑；面对爱情，他选择奔跑；面对选择，他还是选择奔跑。

他选择了"跑"，或者说，他选择了用"跑"的方式面对生活。在小学时，他跑着躲避别人的捉弄。在中学时，他为了躲避别人而跑进了一所学校的橄榄球场，就这样跑进了大学。在大学时，他被破格录取，并成了橄榄球巨星，受到了肯尼迪总统的接见。大学毕业后，他应征入伍去了越南。在那里，他结识了两个朋友：热衷捕虾的布巴和令人敬畏的长官邓·泰勒上尉。战争结束后，阿甘作为英雄受到了约翰逊总统的接见。在一次和平集会上，阿甘又遇见了珍妮，两人匆匆相遇又匆匆分手。为了完成与布巴相约捕虾的誓言，阿甘孤身一人来到海上，通过捕虾成了一名企业家。为了纪念死去的布巴，他成立了布巴·阿甘公司，并把公司的一半股份给了布巴的父亲，自己去做一名园丁。隐居时，他收到了珍妮的信。他再次见到珍妮，还有一个小男孩，那是他的儿子。他们三人一同回到家乡，度过一段幸福的时光。不久，珍妮过世，他们的儿子也已到了上学的年龄。阿甘送儿子上了校车，坐在公共汽车站的长椅上，回忆起了他一生的经历。

作为一个美国人，阿甘的身上映射着典型的美国精神，他的生活充满着偶然，却预示着必然。温斯顿·格鲁姆和罗伯特·泽米吉斯巧妙地将20世纪美国历史上的重要事件植入阿甘的生活之中，阿甘见证了美国20世纪40～90年代几乎所有重大事件：美国黑人民权运动、越南战争、阿拉巴马大学黑人入学事件、华盛顿反战集会、黑豹党事件、水门事件、约翰·肯尼迪遇刺、卡门龙卷风、中美乒乓球友谊赛、"爱之夏"集会、阿波

罗登月、里根遇刺；在流行文化方面，他启发了甲壳虫乐队约翰·列侬最著名的歌曲，是猫王最著名舞台动作"扭臀"的老师，相当一段时间以来美国人一直认为猫王的这个招牌动作充满了下流的意味；在传播领域，他在长跑中发明了20世纪80年代美国最著名的口号"IT HAPPENS"，他被溅了一脸泥水，用背心擦汗，擦出来的印记造就了著名的文化衫品牌SMILE。

《阿甘正传》的时代背景是经历了第二次世界大战的美国。不可否认的，当时美国人民饱受战争创伤，杜鲁门主义、麦卡锡主义盛行，人们终日惶惶不安，酗酒、群居、吸毒、滥交对年轻人来说司空见惯，他们失去了生活的目标、奋斗的理想，怀着破坏的力量、浪漫的情怀、狂欢的冲动，试图再造美国，历史学家将他们称为"垮掉的一代"。相较于第一次世界大战之后成长起来的"迷惘的一代"，"垮掉的一代"更加绝望，更加叛逆。

用荒诞的桥段讲述严肃的道理，《阿甘正传》不是第一次，然而，试图从智障者的视角回顾智者的来路，影片着实充满寓意。20世纪90年代，美国社会的反智情绪高涨，好莱坞推出了一批贬低现代文明、崇尚低智商和回归原始的影片，美国媒体称之为"反智电影"。《阿甘正传》就是这一时期反智电影的代表作，它不仅以独特的视角对美国近半个世纪以来的社会、政治、文化进行反思，同时也着意提醒美国重新审视国家的历史、个人的过去。正是在这种"重构历史"的背景下，阿甘凝聚着美国人期冀的一切美好品格：诚实、守信、认真、勇敢、豁达、坦荡、执著、无私、奉献，这无疑是美国人的美国梦，小人物的遭际汇聚了大时代的命运。

"今天，你与神和好了吗？"阿甘和从战场上因伤退役的中尉再次碰面，他向中尉问道。傻子一样的阿甘是幽默诙谐的，时时让人忍俊不禁，坚忍顽强的阿甘是严肃的，时时让人热血沸腾。在那之前，中尉是个深陷痛苦、脾气暴躁的人。他曾在圣诞夜拖着残

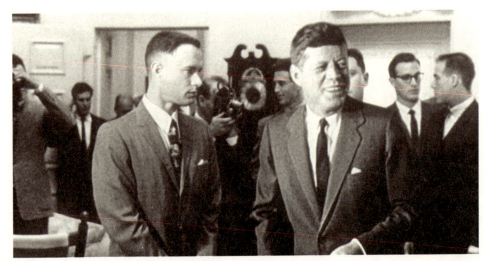
▶ 阿甘讲述自己的故事,整部影片就是在阿甘的讲述中一一展开的。

缺的肢体咆哮:"他们说耶稣是救世主,他到底在哪儿?到底在哪儿!"几年后的某天黄昏,在落日的余晖中,中尉突然真诚地对阿甘说:"谢谢你把我从战场上救了回来。"生命的意义不在于为什么活着,而在于明白为什么还活着。

《阿甘正传》包揽了 1995 年奥斯卡最佳影片、最佳导演、最佳男演员、最佳视觉效果、最佳剪辑、最佳改编剧本六项大奖,全球票房高达 5.5 亿美元。这部电影的经典意义却远非简单的艺术奖项或票房数字可以衡量,那种普度众生的慈悲和宽柔,近二十年来依然感动着全世界的观众,阿甘的传奇代表的是一个时代的记忆、一个国家的梦想。

人要走过多少路
才配称大丈夫
白鸽要飞过多少海岸
才得栖息在沙滩

炮弹要发射过多少次

才能永远地停火

我的朋友,答案在风中飘荡……

 影片中一个镜头令人难忘。在酒吧,堕落的珍妮赤身裸体抱着吉他,幽幽地弹唱着鲍勃·迪伦的《在风中飘荡》,舞台下面是阴晦恣肆、欲望涌动的芸芸众男。

 是啊,我的朋友,在这无限喧嚣的红尘之中,不管答案飘向哪里,今天的你,是否与神和解?

20

《燃情岁月》：
阿喀琉斯的燃情传奇

我们无须恐惧生命的辽阔，无须在意生命的险恶，无须哀恸生命中的寂寥，无须翻悔生命中的放纵，无须纠缠生命中的苦痛，关键是，即使在始终无人注目的暗夜中，我们可曾动情地燃烧，就像特瑞斯坦那永不安分的灵魂一样，只为倾听内心深处的咆哮，只为答谢岁月的短暂光华。

这是"阿喀琉斯"以及"阿喀琉斯之踵"的故事。

凡人珀琉斯和美貌仙女忒提斯的儿子英雄阿喀琉斯一出生，便被笼罩在预言之中。预言说，阿喀琉斯成人后将被拉去打特洛伊人，并单刀赴会主攻特洛伊城，最后死于特洛伊人的箭下。阿喀琉斯的母亲忒提斯为了让儿子避开预言中的灾难，在他刚出生时就将其倒提双脚浸入冥河，从而使其获得刀枪不入之能、金刚不坏之身。冥河水流湍急，忒提斯捏着阿喀琉斯的脚踵不敢松手，未能浸入河水的脚踵便成了他最脆弱的地方。

阿喀琉斯长大后英勇无比，在激烈的特洛伊战争中杀死特洛伊主将赫克托尔，将其拖尸示威。然而不幸随后来临，阿喀琉斯被太阳神阿波罗一箭射中了脚踵，地动山摇的一瞬间，英雄轰然倒地。

这便是"阿喀琉斯之踵"所譬喻的道理：即使最强大的英雄，也有致命的死穴。毋庸置疑，爱德华·兹威克导演的《燃情岁月》便是这样一部讲述"阿喀琉斯之踵"的英雄悲剧，爱德华·兹威克用了十七年时间的精心准备才将它搬上银幕。

"有些人能清楚地听见自己内心的声音，并且遵循它而活。其中一些成了疯子，另一些成了传奇。"在电影开篇，印第安智者"一刺"(One Stab)以旁观者的口吻缓缓说道。

《燃情岁月》的英文原名《秋日传奇》(Legends of the Fall)，出生于秋天的男主人公特瑞斯坦听从内心声音的召唤，最终成为人们的寄寓和祭奠的传奇，这是命运的安排，也是特瑞斯坦的选择。《燃情岁月》讲述了一个普通美国家庭的故事。威廉上校厌倦了战争，带领妻子和三个儿子来到西部荒原，在一处偏僻的山区开垦牧场。他在印第安战争中保护下来的印第安人"一刺"自愿跟随他，成为他家庭生活的一员。

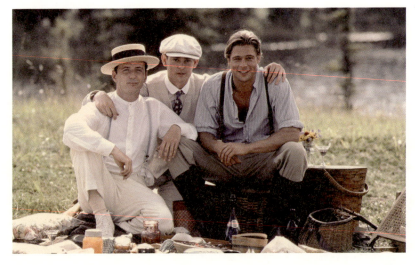

▶ 随父亲来到美国西部的三兄弟艾尔弗莱德、特瑞斯坦、塞缪尔。

渐渐长大的孩子们在艰苦环境中结下手足深情。三兄弟性格迥异,大哥艾尔弗莱德忠厚踏实,办事认真,有正义感,他是现代文明的典范,却是渴望返归自然的威廉最不喜欢的儿子;三弟塞缪尔饱读诗书,敏感羞涩,浪漫理想,深受父亲和两个哥哥的宠爱,威廉允许他去哈佛大学读书,而恰是大学生活培养出来的广阔的世界眼光和为人类正义而战的责任心为他带来厄运;而老二特瑞斯坦则是一位桀骜不驯、狂放不羁的人,他热情奔放,又向往自由,幼时即与印第安人交往,从这些土著人那里学会了与自然相处的道理与法则。威廉上校的妻子厌倦了艰苦而枯燥的日子,离家远行。这个只有男人的世界平和安详。

然而不久,波澜乍起。塞缪尔大学毕业后,将美丽的未婚妻苏珊娜带回了家里,平静的生活从此被打破。艾尔弗莱德暗恋上了苏珊娜,而特瑞斯坦狷狂的气质却又打动了苏珊娜。

就在此时,第一次世界大战爆发。塞缪尔不顾父亲的劝阻,参军前往欧洲。为了照

顾挚爱的弟弟,艾尔弗莱德和特瑞斯坦也随之走上前线。战争的残酷远远超出三兄弟的想象。在战争中,艾尔弗莱德负了伤,特瑞斯坦又眼睁睁地看着塞缪尔死去却无能为力,愤怒而悲伤的特瑞斯坦按印第安人的方式挖出了弟弟的心脏,又冲入敌营杀死敌人割下头皮带回营地。他的行为违背了战争规则,他被部队开除。

特瑞斯坦委托艾尔弗莱德将塞缪尔的心脏带回家乡安葬,在塞缪尔的墓地前,艾尔弗莱德鼓足勇气向苏珊娜求婚,被拒绝后伤心地离开家乡独闯世界。弟弟死亡的阴影也使特瑞斯坦无法面对他所深爱的苏珊娜,他选择离开家乡远走高飞,从此杳无音信。在苦苦地等待中光阴流逝,苏珊娜心灰意冷,终于答应嫁给艾尔弗莱德。

这时,威廉上校不幸中风,流浪多年的特瑞斯坦此时又回到了家中。在这些年中,他吃了许多苦,回来后他娶妻生子,希望过上平静的生活。然而警察局长觊觎他赚钱的本领,在一次摩擦中将他的妻子小伊莎贝尔杀死,这时潜伏在他心中的熊性再次爆发。

苏珊娜无法逃避对特瑞斯坦的感情,也一直无法摆脱对塞缪尔和小伊莎贝尔的愧疚,最终选择开枪自杀结束自己的生命。这时,柔弱理智的艾尔弗莱德回到家庭,帮助上校和特瑞斯坦杀死带领一群警察前来剿杀特瑞斯坦的警察局长。

特瑞斯坦又重新过起艰苦的生活。"一刺"说,大家都以为特立独行的特瑞斯坦不会很长寿,但是与他们预想的不同,特瑞斯坦活了很长时间,他亲手送走了自己的父亲,又亲眼看着自己的孩子结婚生子,最后在一场与熊的激战中英勇牺牲,用印第安民族的信仰来评价,"他死得很英勇"。

《燃情岁月》最打动观众的不仅是剧情,还有华彩深邃的音乐,詹姆斯·霍纳对爱尔兰音乐情有独钟,它的忧伤凄凉令他着迷,他甚至运用洞箫来表达特瑞斯坦的狂野悲愤、世俗情感的变幻莫测、英雄悲剧的萧瑟沧桑。这位享誉世界的好莱坞配乐大师,他

在《燃情岁月》《勇敢的心》《阿波罗13号》《泰坦尼克号》《美丽心灵》《新世界》《风语者》《启示录》《阿凡达》等一系列电影中演绎了风格迥异的配乐,这些优美的音乐建立了霍纳音乐创作的世界霸主地位,1995年,奥斯卡音乐奖毫无争议地颁给霍纳,以此表示对他音乐成就的高度肯定。《燃情岁月》是导演爱德华·兹威克和音乐家詹姆斯·霍纳继《光荣战役》之后的又一次合作,不难看出导演将影片史诗化的勃勃野心。人性的抗争、感情的纠结、生命的悲喜、心灵的召唤、伦理的冲突,就如同西部草原宽阔的河流一样,穿越历史的迷思静静流淌,追寻被灵魂放逐的自由,追逐激情燃烧的岁月,从不躲避河流下面的暗流险滩。

印第安智者"一刺"曾说过一句话:"我知道,这个世界上,有些人是能够听得到自己心里的声音的。"特瑞斯坦就是这些少数能听到自己内心声音的人中的一个。十四岁时,他受印第安传统的影响,决意做一个征服世界的英雄,遂瞒着家里人潜入森林,与熊决斗。在这场厮杀中,他击伤了熊,割下了熊的一个脚趾,自己却受了重伤。他的血与熊的血混合在一起、流淌在一起,从此,他成为可以驾驭自己宏大欲望的伟大征服者。

我们不妨说,威廉上校的三个儿子,其实代表了美国精神的三种不同取向:艾尔弗莱德象征现实,所以厌倦美国现实社会的威廉总是不喜欢他;特瑞斯坦象征传统,他身上充满现代文明所不能驯服的野性,这恰恰是威廉返璞归真的喜悦所在;塞缪尔象征不切实际的理想和未来,他与传统和现实都有着浓厚的血缘之情,他是我们努力探求却并不确定的人类发展方向。很遗憾的是,在 IMDb 上,《燃情岁月》的评分并不高,但是这并不影响它成为最能够体现美国精神和美国文化价值冲突的史诗性巨片之一。

特瑞斯坦狂傲不羁的外表下是一颗纯真柔弱的心。纵使他从森林深处策马扬鞭呼啸而至,纵使他在战场为报塞缪尔之仇残忍地割下敌人的头皮,纵使他离家出走放浪形

骸,纵使他疯狂剿杀警察局的黑恶势力,纵使他终生与亦敌亦友的黑熊厮杀并最后命丧黑熊……他内心的那种纤尘不染,只有"一刺"这样睿智的长者才懂得。所以在特瑞斯坦无法面对道德的冲突远走他乡时,苏珊娜绝望地问:"他还能够回来吗?"——这个问题,竟然让特瑞斯坦的父亲威廉也产生动摇,智者"一刺"却坚定地回答:"他一定回来!"

特瑞斯坦就像美国西部的山野,赤诚而粗犷,坦率而彪悍。他像风一样来去无踪,像火一样激情燃烧,像缓缓流过的河流一样温润多情,也像养育他成长的落基山一样恣肆狂野、无私无畏。然而,纵然如此,特瑞斯坦依然是孤独的。有谁能懂得他的孤独?苏珊娜随塞缪尔来到草原的那一天,特瑞斯坦从远方飞马而至,他见到苏珊娜时那种又欣喜又哀伤的神情,似乎便埋藏着羞涩而深刻的孤独——这是他在影片中出场的第一个镜头。此后,这个身上流着熊血的男子,这颗不安分、不安歇的灵魂,注定以极端的方式体验生活。

特瑞斯坦的生命有两个世界,一个是他的亲情和爱情,一个是他的自由和天性。他单枪匹马,在这两个世界里横冲直撞,野性难驯,伤痕累累。

布拉德·皮特饰演的特瑞斯坦,将他外表的癫狂与内心的无助演绎到了极致。布拉德·皮特有一场与饰演苏珊娜的朱莉娅·奥蒙德的对手戏,令人过目难忘。因为杀死邪恶的警察局长的弟弟,特瑞斯坦在其兄长的保护下被囚禁,苏珊娜赶来看他,此时她已经嫁给艾尔弗莱德,名分上是特瑞斯坦的嫂子。两个曾经深爱的人此时相望无语,苏珊娜为打破沉默,结结巴巴地讲述一次讲演中的趣闻,特瑞斯坦深情地凝视着苏珊娜,泪水夺眶而出。布拉德·皮特凭着对角色的深刻理解,完美地表达了特瑞斯坦狂傲不羁的外表下所掩藏内心的那种挚爱与痛惜、执著与无奈、一往情深和汹涌澎湃。特瑞斯坦情不自禁地抱住苏珊娜,苏珊娜哭倒在他的怀里,他却又决绝地将苏珊娜推开。这才是特

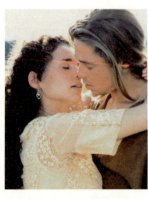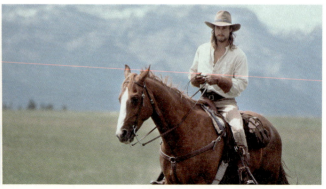

▶ 特瑞斯坦是一个桀骜不驯、狂放不羁的人,他热情奔放,又向往自由,无可救药地爱上了弟弟塞缪尔的未婚妻。

瑞斯坦,他无时无刻不在搏斗,与他不能安身的世界,与他深深相爱的女人,与他内心炸响的声音,与他不愿顺从又无法不顺从的伦理法则……他像阿喀琉斯一样战斗,勇往直前,所向披靡,然而,他的爱却恰是他的最软弱之处,他的"阿喀琉斯之踵"。

影片充满了谶语式的死亡:塞缪尔挂在铁丝网上被乱枪打死,小伊莎贝尔在与一家人欢天喜地的回家路上误中流弹,苏珊娜用手枪对准自己从而结果她未果的爱情,特瑞斯坦在与黑熊的搏斗中将血流干……然而,与这些令人心悸的死亡相比,影片所阐释的爱情、亲情、友情,却更能持久地拨动我们的心弦。

影片中最动人的一幕,是中风瘫痪的父亲欣喜地等来漂泊已久的特瑞斯坦回家。他从大门跌跌撞撞地走出来,脚步踉跄,面部抽搐,口角歪斜,已经失去说话的能力。见到特瑞斯坦,他用粉笔吃力地在挂在脖子上的小黑板上写下:"AM HAPPY。"那一瞬间让人泪流满面,两个简单的单词,背后是浓重的亲情和深沉的父爱。

看完这部影片,你是否领悟了什么、洞悉了什么?我们无须恐惧生命的辽阔,无须在意生命的险恶,无须哀悯生命中的寂寥,无须翻悔生命中的放纵,无须纠缠生命中的苦痛,关键是,即使在始终无人注目的暗夜中,我们可曾动情地燃烧,就像特瑞斯坦那永

不安分的灵魂一样,只为倾听内心深处的咆哮,只为答谢岁月的短暂光华。

在影片结尾,睿智的"一刺"为特瑞斯坦的一生做了总结:"疼爱他的人均英年早逝,他是石头,他和他们对冲,不管他多希望去保护他们。他死于1963年9月,秋天,月圆之时,他最后露面的地方是在北方,那儿仍有许多待捕猎的动物。他的墓并没有记号,但没有关系,反正他常活在边缘之地,在今生和来世之间。"

在我们中间,还有没有特瑞斯坦?他听得到内心的咆哮,孤独地往来于今生和来世之间?

21

《百鸟朝凤》:
一曲冲天高,百鸟朝凤好

如决大川,如奔骐骥。吴天明在他的影片中,用浑厚的黄土和厚重的情感所昭示的,是中国文化生生不息的喜悦、忧伤和奥秘。

两载长相思,情有独钟早。
花开万朵香,诗成七步巧。
日暖春色娇,月朗碧空皎。
一曲冲天高,百鸟朝凤好。

这是民间关于百鸟朝凤的古诗。传说很久以前,凤凰只是一只毫不起眼的小鸟,羽毛庸常,并不引人注意。但是在一次大灾之中,它挺身将百鸟从危险中救出。为了报答它的救命之恩,百鸟约定,每人都从自己的身上拔下一根最美的羽毛,送给凤凰。从此,凤凰就成为世界上最美丽、最高贵、最圣洁的鸟。百鸟见它如此美丽,每逢吉日,便来朝拜,这便是"百鸟朝凤"。

优美的神话,流传了几千年。据说在尧、舜、禹、汤和周公执政的时代,凤凰曾数度出现;百鸟朝凤的景象,更是罕闻。北宋李昉、李穆、徐铉等学者在其奉敕编纂的《太平御览》九百一十五卷引《唐书》中记载:"海州言凤见于城上,群鸟数百随之,东北飞向苍梧山。"

后人依照传说,谱写出《百鸟朝凤》的唢呐音乐,在山东、河南、河北等地民间广为流传。音乐中蕴含着十分丰富的文化内涵,泛喻河晏海清,天下归附,也蕴含着人们对太平盛世的无限期盼。

吴天明,他的故事就从这里开始——他的命运就从一飞冲天里奋勇启程,他的生命却在百鸟朝凤中曲终散尽。

1939—2014 年。

▶ 左图：焦三爷是乡村唢呐班的班主，一生守护着神圣古老的手艺。
▶ 右图：导演吴天明在拍摄现场。

从陕西三原出发，到首都北京谢幕，这是导演吴天明的一生，也是横亘了中国电影百年的重要时光。

作为新中国第四代导演的杰出代表，吴天明的作品一步一个脚印地在中国电影辽阔的大地上写下这个群体、这一代人的理想和信念：1981年《亲缘》、1979年《生活的颤音》、1983年《没有航标的河流》、1984年《人生》、1987年《老井》、1994年《变脸》、1999年《非常爱情》、2002年《首席执行官》。当然，不能不提的是，那曾经与我们擦肩而过，却让我们永远无法忘怀的《百鸟朝凤》。

2012年，《百鸟朝凤》拍摄于陕西三原之一的黄土原。《元和郡县志》曾经记载："以其地西有孟侯原，南曰丰原，北曰白鹿原"，故名。有着一千五百六十多年历史的三原素有"衣食京师、亿万之口"美誉，三原分别为孟候原、丰原、白鹿原，史称"甲邑"，古称"池阳"，自古为京畿之地。三原，这是吴天明的出生之地，也是他怀着伟大的电影梦成长的地方。

不管在哪里，他的目光、他的镜头几乎就未曾远离他热恋的故土。荒原龟裂的大西北、

干涸饥渴的黄土地,这是他作品中永远的主角。1984 年,在改编自路遥同名小说的《人生》中,吴天明用主人公高加林——一个在新旧交替时期的西北农民的命运,真实反映农村青年拼命想进城的纠葛与挣扎,展现了他对那个时代各种社会思想和问题的深刻思考。那一年,《人生》第一次代表中国大陆电影冲击奥斯卡,然而,当这部被誉为中国版《红与黑》的电影被送到美国时,却被一句"什么是农转非"给问倒。三十年前,西方世界还不能理解刚刚开放的中国,更不能理解错愕的中国在世界发展滚滚浪潮中的兴奋与忐忑。

1980 年代末期,中国电影市场开始发生急剧变化,曲高和寡的"探索片"难以为继。中、青年导演在艺术追求上走向分化,吴天明则继续在现实主义道路上探索。1987 年,他的《老井》问世,这部作品成就了他创作的高峰,这部电影先后获 1988 年第 8 届金鸡奖最佳故事片奖、第 2 届东京国际电影节最佳影片等多项国内外大奖。在黄土地上挣扎着的,是《老井》中相亲相爱却前途未卜的有情人,是濒临死亡才肯释放欲望的纠结农民,是这片土地上的人对于土地的爱恋与迷茫。

此后,吴天明的名字似乎从银幕上消失了,这个高大壮硕的西北汉子与他背后黄沙漫天的西部高原一道,悄然走出了大银幕,他的名字他的故事如同历史一样,仿佛仅仅存在于电影资料和教科书中。直到 2012 年《百鸟朝凤》的问世。《百鸟朝凤》讲述的依然是这片黄土地上的爱恨纠结,消失近二十年之后,吴天明以更加成熟的悲悯情怀和更加深沉的忧患意识,表达他对传统文化的感激与敬畏。

一个乡村唢呐班,由守护着古老手艺的老艺人焦三爷带领。骄傲的焦三爷是这片乡村的唢呐王,他将唢呐视同生命。陶泽如饰演的焦三爷如同握住了这个西北唢呐王的灵魂,他憨厚淳朴,却脾气倔强,黑白马褂、手拿唢呐、一袋旱烟、冷面朝天,是他在影片中的唯一形象。

在中国的乡村伦理中，村子里的婚丧嫁娶，唢呐是必不可少的伴奏音乐，也是必不可少的文化背景。焦三爷看似严肃古板，对于唢呐艺术却是一腔热血，他时时刻刻在想着的，就是让这个唢呐班有序传承，将他的手艺传给徒弟。然而，不幸的是，这个偏远的乡村也被席卷进时代变革的浪潮中，村子里的年轻人开始变得轻浮、焦躁，开始艳羡村子之外的世界，厌恶朴素纯洁的乡间习俗，急于摆脱曾经养育他们的古老土地。在这样的社会转折时代，举足轻重的唢呐班开始变得可有可无了，婚丧嫁娶的仪式被弱化了，追逐时尚的家庭索性邀请交响乐队代替过去的唢呐吹奏，唢呐班的生存愈发艰难。

焦三爷有两个徒弟，游天明和蓝玉。两人年纪相仿，但个性上却反差很大。蓝玉聪明伶俐、天分过人。为了训练这两个徒弟的唢呐功夫，焦三爷要求他们悬空运气吹羽毛、不换气吸满一瓢水、用芦苇秆吸河水，在这些项目上，小蓝玉从来都是一马当先，游天明却只会用笨功夫。然而，蓝玉尽管聪明，却最终因轻浮玩世失去了师傅的信任，最终被赶出焦家班。焦三爷将唢呐班的衣钵传给了忠厚稳重的游天明。

年迈体衰，加上对唢呐前途的焦虑，焦三爷终于病倒了。一次喜丧，游天明在焦三爷吹奏的唢呐里，看到从师傅的肺里，也是他的心里流出来的血，他明白，师傅的寿命不长了。为了师傅，他拼命地练习《百鸟朝凤》，这是一首难度极高、只为德高望重之人吹奏的葬礼古曲，但是焦三爷认为自己丢失了唢呐班的传统，让唢呐的传承日趋艰难，不配这样的高曲，说什么也不同意徒弟的想法。

焦三爷终于撒手西去，他没有看走眼，唢呐班在游天明的带领下顽强地生存下来。游天明，也终于实现了自己的心愿，在师傅的墓地前吹响《百鸟朝凤》。

影片中的《百鸟朝凤》古曲，是吴天明邀请作曲家张大龙深入采风，选取陕西音乐素材，创作的全新的"陕西版"《百鸟朝凤》。片尾，当厚重苍劲、凄婉动人的唢呐声响起，

没有人不为之泪下。

一曲《百鸟朝凤》,讲述的是中国乡土文化的沉沦,讲述的又何尝不是吴天明一生的坎坷与执著？

有人说,回顾吴天明的一生,我们应心怀歉意地从尾声开始。2013年金鸡百花电影节在武汉举办,开幕式略去演出环节,代之以放映开幕电影,那晚放映的便是吴天明执导的《百鸟朝凤》。令人遗憾的是,这部优秀的影片因为不符合商业时代的市场需求,屡屡与观众失之交臂,至今没有院线能够为其排出档期,吴天明携心血之作亮相开幕式,然而,又有谁懂得他心中的苦涩？

如决大川,如奔骐骥。吴天明在他的影片中,用浑厚的黄土和厚重的情感所昭示的,是中国文化生生不息的喜悦、忧伤和奥秘。作为第四代导演,吴天明将他的黄土高坡带到了北京,带进了世界,在中国乡土文化的表达上,吴天明无疑是最充分的一个。吴天明的电影,击碎了中国电影对于土地的萎缩想象与暧昧读解,令人想起古诗文里浩浩汤汤的汉唐气象。他始终如一地将镜头对准苦难生活,对准苦难生活中沉默的大多数,对准黄土高坡上面朝黄土背朝天的耕作和隐忍。他用庄重和悲悯,唤回了与乡土伦理一同消失的中国传统文化的尊严与梦想,讲述了黄土地上沉默者的卑微与坚韧,同时也将黄土地的淋漓生气灌注到了中国电影史的漫长征程。

2014年3月4日,七十五岁的吴天明猝然远行。他的离去,让中国电影一片呜咽。几乎是在第一时间,张艺谋、陈凯歌、田壮壮、顾长卫、陈建新、尹力等导演不约而同地在网络中点燃缅怀的烛光,在微信中送上垂泪的心香,吹响忧伤哀婉却气势恢宏的"百鸟朝凤",祭奠这位曾经在中国电影最艰难时刻力挽狂澜的擎天者。

一曲冲天高,百鸟朝凤好。

22

《蓝色茉莉》：
这些年来的笑容和泪痕

伍迪·艾伦的《蓝色茉莉》（*Blue Jasmine*）同样适合在飞机上观看。只有在长途旅行的寂寞中，才能更深切地体味伍迪·艾伦所要表达的那种如临深渊般的绝望和无助，才会体味即使在绝望和无助中他仍然坚持的骄傲和庄重。

他们说时间能治愈一切创伤，
他们说你总能把它忘得精光；
但是这些年来的笑容和泪痕，
却仍使我心痛像刀割一样！

在飞机上看书，读到乔治·奥威尔的诗，心中满是粗粝的疼痛和哀伤。

奥威尔诗歌的风格似乎与小说全然不同。他的《动物农场》冷峻猖狂、诙谐幽默，《一九八四》锋芒毕露、剑拔弩张，他的诗歌却有着蚀骨的哀婉和无尽的忧患，这是比这疼痛和哀伤来得更浓、更深的积毁销骨。

用泪水铺垫坚韧、用卑微装饰骄傲、用逢迎编织理想、用绝望浸透希望……这是永远对现实不满的作家、评论家乔治·奥威尔的冷酷风格。与他心心相印的，是永远在挑战自我的电影导演伍迪·艾伦。

伍迪·艾伦的《蓝色茉莉》同样适合在飞机上观看。只有在长途旅行的寂寞中，才能更深切地体味伍迪·艾伦所要表达的那种如临深渊般的绝望和无助，才会体味即使在绝望和无助中他仍然坚持的骄傲和庄重。

《蓝色茉莉》诞生于2013年，随即获得了巨大的声誉。凯特·布兰切特饰演的茉莉宛如精灵一般，让这部影片灌注着勃勃生气：第14届纽约在线影评人协会奖、第34届波士顿影评人协会奖、第39届洛杉矶影评人协会奖、第79届纽约影评人协会奖、第71届美国电影电视金球奖、第20届美国演员工会奖、"詹姆士帝国奖"获奖、2014年

美国独立精神电影大奖、第86届奥斯卡金像奖、第20届美国演员工会奖……凯特·布兰切特，作为著名作家和著名儿童插画家贾克·霍金斯和科林·霍金斯的女儿，这位纤秀高挑的澳大利亚美女就如同她曾经饰演的莎士比亚戏剧中的那些人物，有着天生的神秘而忧伤的气质，戏剧学院科班出身的功底加上卓越的禀赋，使她在舞台和银幕迅速崛起。

这一次，她演绎的是阅尽人间浮华、洞悉世事沧桑的茉莉。

就像伍迪·艾伦的每一部作品一样，就像伍迪·艾伦永远桀骜不驯的头发和永远一成不变的黑框眼镜一样，在《蓝色茉莉》中，凯特·布兰切特饰演的茉莉的出场充满了伍迪·艾伦式的张扬、固执，不管不顾，不绕圈子，直入主线。

故事从茉莉从纽约飞往旧金山的航班开始。在整个行程中，茉莉都在喋喋不休地与素昧平生的邻座聊天，与其说是聊天，不如说是她在神经质般的自言自语。她的那些美好和悲惨的故事，像春天令人应接不暇的鲜花般，就在这些絮絮叨叨的自言自语中次第开放，并贯穿着整部影片的始终。

一贫如洗的茉莉包裹着百万美金的行头，乘坐出租车来到旧金山一个平凡的公寓门口，踉踉跄跄的她梦游一般，幽幽地问了司机一个人生最深奥问题：

Where am I, exactly？

"我在哪里？"这是让茉莉纠结不已的问题。从天堂到地狱，茉莉的骄傲遇上了她人生的陷阱：迷失。然而，金发碧眼的女神从空中跌落，即使再不堪，也还是拎着Hermès手包、穿着Chanel外套、用着Fendi钱夹、乘坐头等舱、使唤人搬运Louis Vuitton行李。"你，真的没钱了吗？"这是金洁的疑问，也是观众的疑问。"我挥金如土，已经习惯了。"茉莉说。

一个似乎不平凡的故事,伍迪·艾伦讲述得平淡、朴素、波澜不惊。线索在两条平行的时间轴里平行递进,一条是茉莉奢侈浮华的过去,一条是茉莉萎靡凌乱的现在。

美丽聪颖的茉莉自小被养父母收养,她嫌弃自己的名字珍妮特俗气,改成了浪漫洋气的"茉莉"。"我叫茉莉,我的父母喜欢用美丽的花朵作为我的名字。"不论是在她左右逢源的酒会,还是在她左支右绌的诊所,她总是这样骄傲地自我介绍。

在波士顿大学读人类学专业三年级时,她认识了哈尔,迅速坠入爱河不能自拔,不顾家人的反对,放弃学位毅然辍学嫁给哈尔。哈尔是美国商界令人瞩目的精英、众人仰慕的才俊,他精明世故,擅于未雨绸缪。在他精心打造的商业帝国中,他长袖善舞、所向披靡。茉莉迷醉于同哈尔周旋于纽约上流社会,迷醉于哈尔对她的半真半假的娇宠,迷醉于哈尔带给她的极度奢靡、挥金如土的生活。

与此同时,同样被收养的妹妹金洁却过着截然不同的生活。"我们的基因是不同的。"这是挂在金洁嘴边的一句话,为自己廉价的生活和廉价的命运自嘲。甚至因为她的愚蠢,她和丈夫的家当也被哈尔骗得精光。漂亮的茉莉从小受到养父母的溺爱,可是金洁却因为"基因"和"品位",总是受到父母的忽视,她愤而出走,索性随心所欲地自甘堕落。

然而,变化来得太过突然。哈尔时时拈花惹草,茉莉选择掩耳盗铃。终于又一次,哈尔喜欢上了未成年的实习生,回家与茉莉摊牌。茉莉伤心过度,癫狂中打电话举报哈尔,哈尔因为商业诈骗罪锒铛入狱,在狱中结束了自己的生命。

哈尔破产了,一贫如洗的茉莉只能离开纽约来到旧金山投靠妹妹金洁。从云端跌入尘世,茉莉的精神崩溃了,她经常自言自语,沉浸在对往日的回忆中——这恰是伍迪·艾伦铺设的另一条线索——茉莉同周围的人格格不入,与金洁的生活水火不容,她不喜欢金洁的前夫奥格,不喜欢金洁的男朋友吉尔,不喜欢金洁对两个儿子无所谓的态

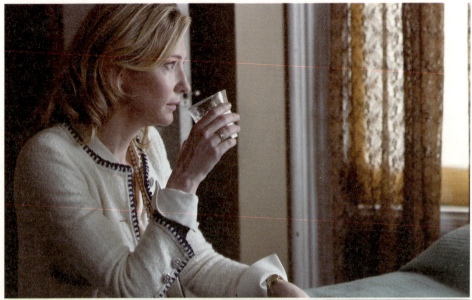

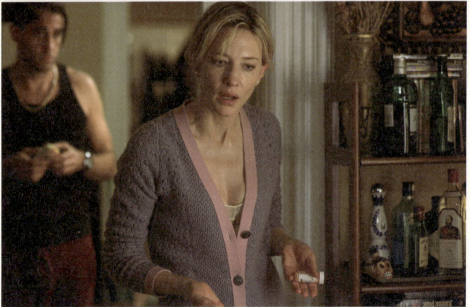

▶ 上图：茉莉由极富到极贫，阅尽人间浮华。
▶ 下图：一贫如洗的茉莉百般无奈之中，只能离开纽约，到旧金山投靠妹妹。

度,甚至不喜欢金洁的生活和她的一切。为了生存,茉莉忍辱负重地在一家牙医诊所找了份前台接待的工作,期图以此养活自己渡过眼前的难关。然而,她的生活确如金洁所说,"就像一团乱麻,简直糟透了!"吉尔粗俗的小个子朋友、牙医诊所轻浮的医生,这似乎都在证明她糟糕的生活。

直到某一天,在一个派对上,她邂逅了刚丧偶的驻外公使,他英俊、风趣、富有,很快就赢得了茉莉的芳心。茉莉的生活俨然就要回到正轨,由于精神压力产生的幻觉也慢慢消失。然而,就在他们准备购买结婚戒指的时候,奥格的出现彻底粉碎了她的希望。

从一开始,伍迪·艾伦就在暗示我们思考一个问题:对于哈尔的出轨和诈骗,茉莉到底是否知情?在茉莉搬到旧金山时,金洁替她辩护:"哦,她根本不懂金融!"奥格则说:"她和哈尔结婚那么多年,她什么都知道!只是当看到那些钻石和貂皮大衣的时候,她就睁一只眼闭一只眼。"伍迪·艾伦在影片中还设计了一个桥段,茉莉在与朋友喝下午茶时,一脸天真地对闺密说:"哦!我从来不关注哈尔的生意,我只是签个名。"甚至破产后在接受继子的质问时,她也在为自己申辩:"你觉得我要是知情,我还会让他用我的名义去注册公司、开银行账户吗?"似乎,她是一个受害者,被哈尔骗取了青春和爱情,然而伍迪·艾伦在影片的结尾揭开了谜团,被背叛的茉莉的第一反应就是向FBI告发她的丈夫。原来,她什么都知道。哈尔是个骗子,他用大家的钱财铺垫自己的荣誉和奢华;茉莉也是个骗子,她用掩耳盗铃的装聋作哑堆砌自己的美丽和骄傲。哈尔欺骗了别人,茉莉还欺骗了自己。这才是问题的关键。

熟悉伍迪·艾伦的人知道,这是他的第四十三部电影,如同他以前的作品一样,对每一个人物,他都毫不吝啬地撕下他们的面具,让他们露出血淋淋的内心:茉莉虚伪虚荣,金洁糜烂堕落,哈尔道貌岸然,牙医猥琐无耻,吉尔和他的小个子朋友几乎就是没有脑子

的白痴。伍迪·艾伦轻松地将每个人都无情地奚落一番,他对谁都理解,却对谁都不同情。

　　茉莉的生活完全崩溃,以后她将怎样生活?回到诊所被迫接受牙医的调戏,还是继续自己虚幻的梦想?伍迪·艾伦将巨大的空白留给了观众。茉莉坐在长椅上,自言自语,如同梦呓,一切回到影片的开始,生活画了个不圆的圆圈,回到尴尬的开始,这是伍迪·艾伦的残忍,更是生活的残酷。

　　顺便说一句,影片的结尾非常伍迪·艾伦,那就是——没有结尾。

23

《12怒汉：大审判》：
乌合之众何以可能

《12怒汉：大审判》提出了一个令人反思的问题：集体表达与乌合之众的伦理法则。这不仅让我想起法国社会心理学家古斯塔夫·勒庞在其著作《乌合之众》中所着力描述的大众心理的产生与运行、充满变数的大众非理性的心理世界。古斯塔夫·勒庞经验性地探讨了大众心理的产生与运行，有力地展示了大众非理性的充满变数的心理世界。

残垣断壁，残肢横陈。

废墟，暴雨，静夜。倾颓的残砖断瓦和纷乱的残肢断臂之间，一只黑色的大狗穿越镜头，凌空而降，逶迤而来。黑狗羸弱却不失凶暴本性，它的嘴里叼着一只皮开肉绽、筋骨毕露、全无血色的断手，一束光诡谲地照射在断手上无名指的戒指上，戒指反射着冷艳、哀恸的光芒。

这是俄罗斯电影《12怒汉：大审判》中出现的一个镜头，战火未熄，硝烟未尽，平静中的惨烈令人不敢直视。战争粉碎了一切——国家、城市、婚姻、家庭、爱情、思想、生命，乃至灵魂。

我们还有灵魂吗？还需要灵魂的救赎和自救吗？真理真的是掌握在多数人手中吗？多数的民主究竟是不是真正的民主？在《12怒汉：大审判》中，俄罗斯天才导演尼基塔·米哈尔科夫试图一一回答这些问题。尼基塔·米哈尔科夫1945年出生于莫斯科艺术世家，父母都是诗人和作家。他的作品真诚、厚重、深沉，带着俄罗斯民族精神的原始和粗犷，甚至被誉为"俄国的斯蒂文·斯皮尔伯格"。

《12怒汉：大审判》翻拍自1957年的美国影片《12怒汉》，却几乎看不到改编的痕迹。后者讲述的是炎热的夏天涉嫌杀父的贫民窟男孩，尼基塔·米哈尔科夫聪明地将故事的情境放置于车臣战争的背景之下，使得影片更加生动，更加悲壮，对人性的开掘更加具有史诗的意味。演员出身的尼基塔·米哈尔科夫善于经营影像，用出色的画面来叙事传情，导演本人也在片中扮演了其中一名怒汉，即陪审团的主持者。

这部完成于2007年的电影堪称俄罗斯当代电影的一部杰作，尼基塔·米哈尔科夫

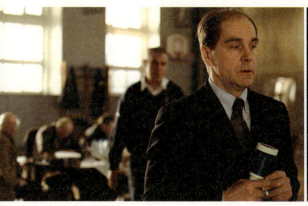

▶ 一个车臣男孩杀死了俄罗斯军官养父。为断明事情真伪,十二位不同职业的人组成了陪审团。

成功地展示了顽强坚韧、锋芒毕露的俄罗斯文化性格。

 影片讲述的其实是一个很简单的故事:车臣战争中,一个车臣男孩的双亲死于战争,他被一个俄罗斯的军官收养。后来,这个养父突然被人杀害,这个车臣男孩作为第一嫌疑人,被指控谋杀自己的养父。为了证明事件的真伪、判断事情的真相,十二位来自不同职业的人组成陪审团,他们将对这个男孩的行为进行判定,每一个人的意见都有可能决定男孩此生的命运。这十二位陪审员,来自不同的行业、不同的种族、不同的信仰、不同的年龄,他们此前素不相识。为保证审判的诚实公正,这十二位陪审员是从市民中随意抽取并组合在一起的。在这个类似于乌合之众的陪审团成立之初,作为每一个独立组成的陪审员压根就没有想到要履行职责,他们不约而同、不由自主地都相信了检察官的职业判断,他们急着想要完成的,就是将这场审判赶紧结束,好尽快安排自己的事情,在这一刻,车臣男孩不是一个鲜活的生命而仅是一个被抽干、符号化的判断。

 这似乎是一个再简单不过的案件,他们每个人都心不在焉、心有旁骛、各怀鬼胎,他们认为这不过就是一个简单的过场,他们的存在仅仅是为了证明一个已然被断定的合

理结论。人证、物证、作案动机、杀人工具、行凶时间,一切线索似乎都很清晰,检察官举证车臣男孩,按照司法程序,陪审团投票认可,按照大多数原则,这个车臣男孩就要受到极刑。

然而就在这个时候,一个物理研究员却站了出来,投了关键性的反对票。"对于一个生命,我们是否有权如此草率?"出于本能的疑惑,他提出了最初的质疑。恰恰是这质疑唤醒了其他人内心沉睡的良知,引发在座陪审员的深思,将所有人拉入到集体责任之中。在随后的辩论过程中,十二位陪审员开始真正直面这桩案件,并相信这个车臣男孩的无辜。这是一个冗长却并不乏味的过程,在这个过程中,他们开始回忆自己的故事,从中努力体会别人的情感与现实,并让自己的人性从沉睡中复苏。在这场审判中,审判员在决定男孩命运的同时,无疑也在审视自己的内心世界。在良心和道义的促使下,他们在体育馆里布置了模拟案发现场,并试图重现案发全过程,同时对证词及证据进行论证和核实,以期获知真相。

这个故事就像一个俄罗斯套娃,一个简单的故事外壳中装载这重重叠叠的细琐生活和微小故事。最大的故事——陪审团辩论就发生在一个临时体育场,大多数镜头也都集中在这个并不宽敞的室内。而由十二位陪审员的交流、冲突、劝解、对峙、妥协、争锋从而延宕出来的所有剧情、他们复杂的人生和人性,都是基于室内对话为背景。镜头短暂的穿插和闪回仅仅限于几幅象征性的战争画面、男孩父母被杀的现场、男孩在监牢里跳舞的场景。无疑,这对导演功力是个考验,要想这样的影片拍出精彩来,其实是相当有难度的,而这部影片最吸引人的地方,恰恰是导演以纯粹的对话推动情节发展的力量。在长达 150 分钟的影片内,十二位陪审员的性格全都得到了淋漓尽致的展现,导演对每个人动作和表情的细致入微的设定堪称完美,紧张和张力贯穿始终。

从雅集宴饮中生发生命真谛的笔墨，其实一直贯穿在俄罗斯文学和文化的脉络之中，从契诃夫、托尔斯泰、屠格涅夫，到陀思妥耶夫斯基、蒲宁、肖洛霍夫、帕斯捷尔纳克、索尔仁尼琴的作品中，我们常常可见这样的酣畅淋漓。

尼基塔·米哈尔科夫努力表达的，是人性的沉沦，同时努力唤醒的，是人性的复苏。现代社会的疏离和隔膜，让每个人对彼此的命运漠不关心，恰如萨特所说"他人就是地狱"，冷漠、隔离、陌生有意无意地导致了人性的集体沦陷。但是，千万不要以为这就是一个十二位陪审员人性集体复苏的故事，事情还没有这么简单，高潮恰在不期然间出现。不要忘记尼基塔·米哈尔科夫还是位优秀的演员，在这部电影中，他饰演的陪审团主席在电影的前三分之二的时间里，一直坐在镜头的角落，甚至时常游离于镜头之外。然而，就在十一位陪审员达成一致，认为车臣男孩无罪之时，他却果断地站起来，以最有震慑力的理由历陈男孩何以有罪。正是他的翻云覆雨、回明转暗，使得剧情再次跌宕起伏，同时也将故事的深刻内涵向更深处开掘。

在这里，我们有必要回顾这场惊心动魄的辩论背后的更加惊心动魄的"车臣战争"，这是这部电影得以拓展的宏阔的背景。

车臣战争是指20世纪90年代俄罗斯联邦和其下属的车臣共和国分离分子之间爆发的两次战争。俄罗斯和车臣的矛盾持续近两个多世纪，有着深刻的历史和民族因素，一直到影片拍摄的2007年，双方仍不时交战。生活在战争阴影下的莫斯科人，对车臣人怀有刻骨的成见和仇恨。第一次车臣战争爆发于1994年12月，1996年8月停火，车臣获得非正式的独立地位。第二次车臣战争爆发于1999年8月至2000年2月，俄罗斯控制了绝大部分车臣土地，获得胜利。

两次车臣战争的发动者是时任俄罗斯总统的叶利钦与普京，宗旨都是维护俄罗斯

的统一,防止车臣地区从俄罗斯版图上分裂出去,结果却大不相同。在普京的铁腕之下,车臣分裂势力得到了弹压,但车臣的恐怖活动依然频繁。两次战争导致数万名官兵伤亡,数十万无辜平民死亡,一时间,俄罗斯和车臣百姓之间的关系变得非常微妙,如履薄冰、噤若寒蝉。在这种背景下,影片巧妙地暗示了法庭上由于人们的主观因素可能导致的判断失误,将民族矛盾纳入影片的体系中,无形中也提高了审判结果的高度。

在这样的背景下,我们不难理解陪审团主席所做的有罪陈述。他说,他从一开始就知道车臣男孩是无辜的。但是必须得判他有罪,因为这个男孩的亲生父母在战争中已经死去,他的养父母也被人杀害。给了他自由,他却无处可以投奔。所以,给了他自由,无异于给他带来杀身之祸。然而,在这样的情况下,监狱可以说是他在目前的境况下可以得到的最安全的所在。陪审团出于保护他的目的,应该首先宣判其有罪,再去捕获真凶,只有这样才能给这个男孩真正的安全和真正的自由。

在这个关键的时刻,陪审团主席其实提出了一个更高层次的命题:人性复苏的陪审团有没有责任和能力救助这个濒临绝境的男孩。陪审团陷入新一轮的讨论。

遗憾的是,在灾难与责任面前,陪审团再一次退缩了。在激烈的争论之后,他们一致认为,应判车臣男孩无罪,至于他日后的生活,应该由他自己去选择。

影片以这样一句话结束:"法律是永恒、至高无上的,可如果仁慈高过法律呢?"故事的结局同样开放大胆、充满正义:陪审团主席站了出来,决定去救助车臣男孩。但是,大家想知道的是,在战乱频仍的年代、在良知沉睡的时刻、在每个人都难以自保的氛围中,他如何以一己之力,救助他人?这是留给观众的问题,也是留给世界的思考。

《12怒汉:大审判》提出了一个令人反思的问题:集体表达与乌合之众的伦理法则。这不仅让我想起法国社会心理学家古斯塔夫·勒庞在其著作《乌合之众》中所着力描述

的大众心理的产生与运行、充满变数的大众非理性的心理世界。这部著作首次出版于1895年,被誉为大众心理学的开山之作,古斯塔夫·勒庞经验性地探讨了大众心理的产生与运行,有力地展示了大众非理性的充满变数的心理世界。

尼基塔·米哈尔科夫的历史价值恰恰在于,他用影像的方式再次提出并回答了古斯塔夫·勒庞的问题:乌合之众究竟何以可能?

24

《海上钢琴师》：
我的心，何处安放孤独？

1900代表着一种理想，代表着那些始终扎根在我们的内心却永远不会付诸行动的伟大理想。它们像一座又一座纪念碑，矗立在汪洋恣肆的大海中央，它们是我们心底的秘密，我们缄口不言，我们暗夜徘徊，我们深长叹息，我们以为自己早已将它们遗忘，可是我们没有。恰如1900，他未曾存在，但永远存在。他与它们，在火光中一飞冲天，自由、决绝、悲伤，从此获得永生。

1900年，维吉尼亚号豪华远洋游轮上，一个孤儿被轻生的父母遗弃在头等舱。幸运的是，豪放而粗鲁的锅炉工丹尼收养了这个被放在装柠檬的纸盒子里的孩子，并给他起了个长而古怪的名字。因为他是在1900年1月1日被捡到的，大家其实更喜欢称呼他为1900。

　　多么奇怪的名字！《海上钢琴师》的故事就从这里开始了，一个钢琴天才传奇的一生。《海上钢琴师》是意大利著名导演朱塞佩·托纳托雷的"三部曲"之一，电影是由亚历山卓·巴利科1994年的剧场文本《1900：独白》所改编而成，后者也是这部电影的重要编剧。

　　时光荏苒，流年飘逝。1900慢慢长大，他开始通过幼小的眼睛和稚嫩的心灵窥探外面的世界。为躲避移民局的巡查，1900从未走下游轮，他的世界就在汪洋大海上。1908年，1900刚满八岁的时候，丹尼在一场意外中死亡，他彻底失去了亲人，也失去了与这个世界联系的最后纽带。

　　这个深夜，所有的客人都为他们看到的事情震惊：一个衣衫破旧、满脸污垢的孩子正端坐在钢琴前，用稚嫩的小手抚摸着琴键，这是1900的生命第一次与钢琴发生交错。

　　那一天，一种叫音乐的东西触动了他的心弦，他开始显示出无师自通的非凡的钢琴天赋，在船上的乐队表演钢琴，每个听过他演奏的人，都被深深打动。众人欢呼天才，听众为他疯狂。1900，从被赋予了这个不平凡的名字开始，他就注定成为一个不平凡的人。鲜花、欢呼、掌声、荣耀，平凡人终其一生努力都可能得不到的东西，对于天才的1900，就像早晨喷薄而出的太阳一样，无可阻挡。

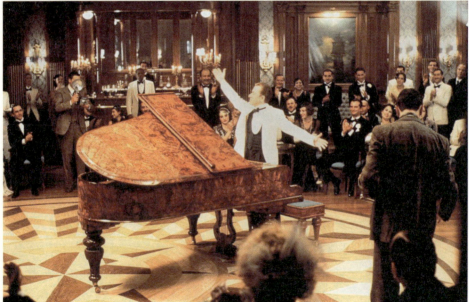

▶ 上图:"1900"有着超人的音乐天赋,他成为船上受人欢迎的音乐家。
▶ 下图:1900 在船上演奏钢琴,观众为其才华疯狂。

此后的成长中,他伴随着这艘游轮在世界各地游历。天才海上钢琴师不仅为头等舱的人演奏,他也会去三等舱为那些穷苦的难民演奏。在头等舱,他以调皮的神情施展着才华;在下等舱,他以更放纵的表演释放着能量,用音乐从容面对外界的诱惑和挑衅。大家都痴迷于他的音乐,他也在大家的痴迷中找到了自己。爵士乐鼻祖杰尼听说了1900的高超技艺,专门上船和他比赛,最后自叹弗如,黯然离去。然而,这些在他的心中都无法兴起波澜,一次又一次,在窥见外面广大世界的无限诱惑之后,他仍然坚决地选择留下来,坚韧地扎根于他生长的这艘游轮。

当然,所有这一切故事都发生在海上。1900恐惧陆地,也从来不愿踏上陆地。对于大多数人来说,游轮外面的世界光怪陆离、五彩缤纷、声色犬马、纸醉金迷,而对于1900来说,外面这个未知的世界无异于一场灾难,"天啊!你没有看见那些街道吗?竟然有上千条!你如何决定选择哪一条?"城市那么大,陆地那么宽,永远看不到尽头,"我停下来,不是因为我看见了,而是因为我看不见",这让1900恐惧,"我害怕看不到尽头,我需要看见世界的尽头"。

在正常人眼里,1900是孤僻的、寂寞的、自闭的,有着心理疾患并需要治疗的。他身边的人,都在像他的好友迈克斯那样,反复劝说他离开游轮、离开海洋,到外面的广阔天地。迈克斯不理解1900,他认为他在救助这个孤独的人。希望为1900灌制唱片的商人也不理解1900,他也认为他在治疗一颗孤独的灵魂。1900,他没有出生证明,没有身份证明,没有国家,他活着没有名字,死后甚至没有墓穴。假如某一天他消失了,这个世界上将找不到任何他的记录,找不到任何他的痕迹,然而,我们必须说,他确确实实地存在过,真真正正地生活过,"在有限的钢琴上,我自得其乐,这是我的人生哲学"。1900说。

之后有一天，1900爱上了一个女孩，情愫在琴键上流淌。凝视着一直在照镜子的美丽女孩，1900弹出了他的心声：那是发自他的心底的最质朴、最纯洁、最柔情的旋律。然而，与世界的隔膜令他对爱情望而却步，对红尘深怀戒意，"爱一个女人，住一间屋子，买一块地，望一个景，走一条死路。沉重的世界压在你的肩头，黑压压的却看不到尽头，"1900说。他思量再三，还是放弃了上岸寻找初恋情人的冲动，选择永远地留在了船上。

1900的世界，说是一艘游轮，不如说只是钢琴上的88个琴键，他沉浸在自己的世界中，自得而满足，他对迈克斯说："你知道钢琴有88个琴键吗？一个不多一个不少。琴键是有限的，但你是无限的，在这些键上所能创造出来的音乐，那是更加无限的。我喜欢这种创造，沉浸于这种创造。"但是，一旦走出舱梯，摆在他面前的琴键便不再是88个，而变成了成千上万个，永远也数不完。在这个有着无数巨大黑白键的巨大钢琴面前，1900的理智崩溃了，他发现自己无法驾驭。"我根本就无法去演奏"，他选择漂浮在大海之上，与他的音乐同生共死。

不能不说，导演朱塞佩·托纳托雷不是讲故事的高手，却是个煽情的老手。我想很多人一定与我一样无法忘记这个桥段：大雨滂沱，在维吉尼亚游轮的甲板上，1900默默地注视着那个一身黑衣、一把黑伞的姑娘渐渐远去。他张了张嘴，试图想说什么，却终于无奈地选择了沉默——用语言与人沟通，于他而言已是一桩难事，远不如音乐来得流畅。雨渐渐地停了，大海上的太阳收敛了光明，天阴沉得几乎能拧出水来，就像什么都没有发生一样，1900看着不知名的姑娘渐行渐远，忧伤的音乐是他最后的道别。

时光荏苒，流年飘逝。1900老了，维吉尼亚也老了。1900的朋友迈克斯通知他，废船将要被炸毁，他必须走出游轮、走进世界，别无选择。于是，导演笔墨一转，没有可

能的地方再次出现了可能。1900宁愿失去生命也不愿失去自己的世界,他不肯离开他的琴他的船,决定与游轮同归于尽。在船上,他与迈克斯拥抱,做最后的告别,人们终于撤掉船边长长的旋梯,于是,在冲天的火光中,从出生开始就没有离开过维吉尼亚号的1900最终与游轮一同葬身海底。

维吉尼亚被炸毁的前一刻,导演朱塞佩·托纳托雷将一贯吝啬的镜头奢侈地给了一双手。这是怎样的一双手啊？干枯,瘦弱,形销骨立,形影相吊,似乎没有生命,没有气息,它们轻轻地出现在镜头中间,一切都那么安静。突然间,这双手开始在空中弹奏,背景音乐是那首美妙的乐曲——1900为了心爱的女孩所即兴演奏出的爱语。钢琴的声音,尤其是这样以单音为主的简单旋律,总是显得特别地干净和轻灵,仿佛是1900那颗安定的心一般,平缓的旋律倾泻着柔情,不仅是对那个曾经出现在1900生命里的姑娘的柔情,更是1900膜拜着钢琴、膜拜着音乐时,心里自然而然地散溢出的柔情。

1900,这个既没有出生记录,也没有身份证明的人,没有留下一点痕迹就在人间蒸发,就如流逝了的音符一样,渺无踪影了。

《海上钢琴师》的英文名字是"The Legend of 1900"（1900的传奇）,男主角1900的扮演者是1961年出生在伦敦的英国演员蒂姆·罗斯(Tim Roth),对于这个角色的演绎离不开他的音乐修养。当他的双手在键盘上飞舞,我们几乎相信,蒂姆·罗斯就是那个叫做1900的孩子；当他悲伤地说:"我是在这艘船上出生的,整个世界跟我并肩而行,但是,行走一次只携带两千人。这里也有欲望,但不会虚妄到超出船头和船尾。你用钢琴表达你的快乐,但音符不是无限的。我已经习惯这么生活。"我们几乎就要相信,蒂姆·罗斯的绝望和坚韧就是1900的绝望和坚韧。

1900与他的音乐、他的游轮在冲天的火光中告别,仿佛他从未曾来到这个世界。

1900 选择了用音乐来安放他的心，他的选择最清醒的，在无比绚烂的死亡中，他走得孤独而坦然。

　　第一次看到这部电影，是 20 世纪末，那个时候我并不明白导演朱塞佩·托纳托雷为什么要创造这样一个人物，一个过于虚无、漏洞百出的 1900。很多年过去，终于有一天，我豁然开朗。其实，就像迂腐憨钝的堂·吉诃德一样，1900 代表着一种理想，代表着那些始终扎根在我们的内心却永远不会付诸行动的伟大理想。它们像一座又一座纪念碑，矗立在汪洋恣肆的大海中央，它们是我们心底的秘密，我们缄口不言，我们暗夜徘徊，我们深长叹息，我们以为自己早已将它们遗忘，可是我们没有。恰如 1900，他未曾存在，但永远存在。他与它们，在火光中一飞冲天，自由、决绝、悲伤，从此获得永生。

25

《悲惨世界》：
从卑微的时代到悲惨的世界

我们总是在赞扬世界的美好，却往往忽略了现实的悲惨。最容易却最不应该视而不见的是美好背后的污浊、正直背后的邪恶、健康背后的腐朽、歌舞升平背后的醉生梦死、鳞次栉比背后的残垣断壁、陈旧制度背后的革命浪潮。这些是生命的真相，也是生活的真理。在这种意义上，我们不难猜测，在充满了末日狂欢的末日诅咒中，历史将何以为继。

19世纪初叶的法兰西，发生了一件离奇的事。1806年，一个出狱的苦役犯皮埃尔·莫兰，受到狄涅的主教奥利的热情接待，主教还把他托付给自己的兄弟赛克斯丢斯·德·米奥利将军，莫兰改邪归正，以赎前愆，最后在滑铁卢英勇牺牲。

19世纪30年代的法兰西，有一位叫做于勒·雅南的作家，他研究当时的风俗事件，写出了一篇不长的文章《她零售自身》，在这篇纪实作品中，他讲述了一个女子为生活所迫，出卖自己的头发和牙齿的故事。

1861年，这两个故事成为维克多·雨果的长篇巨著《悲惨世界》的雏形。在开始创作之前，雨果为自己起草了这样一个故事梗概："一个圣人的故事——一个男子的故事——一个女子的故事——一个孩子的故事。"这便是《悲惨世界》中的四个主要人物：米里埃尔主教、冉·阿让、芳汀、珂赛特。尽管从1828年开始酝酿，他的写作却开始于1861年，直至次年5月，他将惊人的毅力和狂热投入《悲惨世界》的写作，直至精疲力竭。

两百年后，这部悲剧又一次与观众见面。2012年，英国导演汤姆·霍珀将它搬上银幕，一个圣人、一个男子、一个女人、一个孩子以音乐与影像的形式呈现出来。作为一部没有对白的音乐电影，《悲惨世界》在普遍被看低的情况下，却在全球电影市场成功上演了一场"逆袭"，自12月24日全球公映以来，不仅收获如潮好评，而且票房渐入佳境，不断刷新舞蹈音乐电影的票房纪录。

可以说，自1862年问世以来，《悲惨世界》一直是电影改编的热点。有好事者统计，一百五十年来，《悲惨世界》三十余次被拍成电影，每一次都掀起波澜，这一次也不例外。但是，如果观众在影片中仅仅看到汤姆·霍珀试图表达的细腻的情感、抒情的和唱、宏大

▶ 左图：芳汀死后，冉·阿让将她的女儿抚养长大。
▶ 右图：走投无路的芳汀卖掉了牙齿和头发，却陷入更大的贫困，最终沦为妓女。

的场面，那我们不能不说，他还没有看到这部电影的真正价值。

不妨让我们回到两个世纪以前的法兰西，看看在雨果笔下的那个时代究竟在发生着什么。

1801年，一个穷人，因为盗窃一片面包锒铛入狱，五年刑满释放后，黄色身份证却让他的人生彻底跌入低谷，从此举步维艰。

1941年1月7日，三十九岁的雨果当选为法兰西院士，名声大震。两天后，当他在德吉拉尔丹夫人家吃完晚饭走到街上，发现道路泥泞，满天雪花乱舞，只好等一辆出租马车。正在这时，他看见泰布大街拐角处站着一个女孩，衣服单薄，双肩赤裸，在寒风中瑟瑟发抖，这是个在等客的妓女。这时，一个青年走过来，抓起一把雪朝女孩后背扔去。姑娘发出一声尖叫，愤怒地朝对方扑去，两人厮打起来。闹声吸引了过路的巡警，他走过来抓住女孩，说："走吧，最少关你六个月。"姑娘怎样哭泣、反抗、请求都无济于事，终于被两个警察架住胳膊拉往警察所。

毫无疑问，这是冉·阿让和芳汀的故事，更是那个时代司空见惯的事。

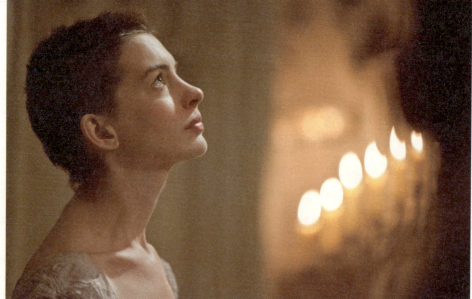

▶ 上图：冉·阿让收留了芳汀的女儿，她长大后与参加人民起义的年轻人坠入爱河。
▶ 下图：为了抚养女儿，芳汀卖掉了牙齿和头发。

雨果将这两个他目睹的故事写进小说,他想提醒人们思考,究竟是什么样的社会制度让冉·阿让这样生活在社会最底层的穷人为一块面包铤而走险?又是什么样的政治环境让芳汀这样青春美貌的姑娘不得不出卖自己的一切——头发、牙齿,甚至是生命和尊严?

《悲惨世界》被称为"人间苦难的百科全书",这部悲剧,无疑是雨果对19世纪黑暗与邪恶的法兰西的控诉。雨果的一生几乎贯穿了整个19世纪,也几乎经历了法兰西所有的重大事件——1904年拿破仑称帝、1830年七月革命、1831年和1834年里昂工人起义、1848年欧洲革命、1864年第一国际成立、1870—1871年普法战争、1871年巴黎公社起义、19世纪70年代第二次工业革命、19世纪80年代法国确立对越南的统治。在八十三年的生命历程和六十年的创作激情中,他写出了二十六卷诗歌、二十卷小说、十二卷剧本、二十一卷哲理论著,涉及了所有的文学样式。

在这些作品中,雨果坚决地表达了他的写作宗旨——替穷人鸣不平。从19世纪20年代开始,他就对社会问题产生浓厚的兴趣,在相当长一段时间,他深深为死刑所困扰,为此专门参观了比塞特尔的监狱、布列斯特的苦役监、土伦的囚船,在这里,冉·阿让和芳汀们走投无路的悲惨生活令他扼腕不已,他考察犯罪问题和社会状况之间的关系,写出了一系列为底层发声的作品:在自叙体《死囚末日记》中他坚决反对死刑,在《克洛德·格》中他描写了一个找不到工作的穷工人,最终走上了犯罪的道路。

在这些作品中,最耐人寻味的,是他青年时代创作的《巴黎圣母院》和老年时期创作的《悲惨世界》,这两部作品在法国小说乃至世界文学创作史都是一座高耸的丰碑。社会黑暗、政治腐败让雨果怒剑出鞘,如果说《巴黎圣母院》描写了流浪者、乞丐、孤儿等下层人民,《悲惨世界》则将视角从穷人扩展到社会的各个阶层,扩展到社会渣滓,甚至是

共和党派。视野更为宏阔,内容更为丰富,指向更为精准,意蕴更为深厚。

究竟是什么样的社会制度让冉·阿让为一块面包铤而走险?究竟是什么样的政治环境让芳汀出卖自己的一切?在2012这个玛雅巫师的诅咒之年,《悲惨世界》的重现有着特殊的意义。汤姆·霍珀的《悲惨世界》中,有人看到了音乐的华美,有人看到了场景的宏大,有人看到了时代的真相,而我以为,如果看不到历史的悖论、制度的缺陷、革命的涌动,那么我们就还没有读懂汤姆·霍珀的真意。

在人们对音乐电影《悲惨世界》铺天盖地的赞誉中,社会学博士内森·纽曼冷冷地说过一句值得人们思考的话:"人们低估了该片深刻的政治意义。"我们总是在赞扬世界的美好,却往往忽略了现实的悲惨。最容易却最不应该视而不见的是美好背后的污浊、正直背后的邪恶、健康背后的腐朽、歌舞升平背后的醉生梦死、鳞次栉比背后的残垣断壁、陈旧制度背后的革命浪潮。这些是生命的真相,也是生活的真理。在这种意义上,我们不难猜测,在充满了末日狂欢的末日诅咒中,历史将何以为继。

1862年1月1日,雨果在盖尔耐泽为自己的著作曾写下如下的文字:

只要因法律和习俗而造成的压迫还存在一天,在文明鼎盛时期那种人为地把人间变为地狱,并使人类与生俱来的幸运遭受无法回避的灾难;只要本世纪的三个问题——贫困使男人潦倒,饥饿使妇女堕落,黑暗使儿童羸弱——还得不到解决;只要在某些地区还发生社会毒害,换句话说,同时也是从更广的意义上来说,只要地球上还有愚昧与苦难,那么,与本书同一性质的作品,都不会是毫无意义的。

这段话，被后人无数次引用，今天，不妨作为理解 19 世纪法国的一个注脚，更令人担忧的是，雨果提出的两个世纪以前的三个问题——"贫困使男人潦倒，饥饿使妇女堕落，黑暗使儿童羸弱"，至今仍在困扰我们。

看过《悲惨世界》的人不会忘记影片后半部的街巷对垒，描写的 1832 年 6 月 5 日人民起义是全剧的高潮。红白蓝三色旗迎风飘扬的沸腾场景，是对冉·阿让和芳汀悲惨命运的提问和回答，由此可见雨果对这次起义的鲜明态度，可见汤姆·霍珀试图表达的制度与革命的深刻关系。

这场起义的起因是，共和派的拉马克将军的出殡队伍受到政府军的阻挡，酿成冲突。共和派筑起街垒，与政府军对峙。这是共和主义与君主立宪的一次冲突。雨果站在共和派一边，赞扬起义是"真理的发怒"。起义领袖安灼拉认识到未来将消灭饥荒、剥削，随着失业而来的穷困，随着穷困而来的卖淫，目前的斗争"正是为了将来而必须付出的可怕的代价，一次革命就是走向未来的通行证……兄弟们，死在街垒上也就是死于未来的光明之中"。电影后半部的一个重要人物马利尤斯正是经过这场街垒战的洗礼，从一个保王派最终成为共和主义者，他思想的曲折变化反映了整整一代青年的思想转变历程，雨果在他身上融合了自己的经历。

值得一提的是，就在雨果为冉·阿让和芳汀的命运奋笔疾书的时候，一位出身贵族却拒绝规则头衔的历史学家——托克维尔，也为法兰西的命运陷入深深的忧思。他企图解释那些构成时代连锁主要环节的重大事件的原因、性质、意义，并把注意力移向大革命的深刻根源——旧制度。为此他写出《旧制度与大革命》。在书中，他提出了一个个颇耐人寻味的问题：为什么革命在法国比在欧洲其他国家更早发生？为什么路易十六时期是旧王朝最繁荣时期，这种繁荣却加速了革命的到来？为什么法国人民比欧洲其

他国家人民更加憎恨封建特权？为什么在18世纪法国文人成为国家的主要政治人物？为什么说中央集权体制并非大革命的创造，而是旧制度的体制？

 法国革命特殊的暴烈性或狂暴性，其实来源于"旧制度"政治文化蜕变而来的、为追求社会平等而不惜牺牲个人自由的政治文化，而这种政治文化恰恰是《悲惨世界》所描述的那种顽固的社会、僵化的体制、暴力的逻辑的缩影。

 革命，总是在出其不意的时刻，产生出其不意的结果。在这种意义上，内森·纽曼的视角饶有趣味。他提出，影片1832年贫民占领巴黎街垒的场景，实为2011年蔓延美国的占领华尔街运动的滥觞。因为2011年开始的占领华尔街运动，将历史上阶级激进主义最好的一面与人道主义结合在了一起。其诉求是要为美国和世界百分之九十九的人民争取平等。

 内森·纽曼的观点不无道理，历史学家霍布斯鲍姆也有"漫长的19世纪"和"短暂的20世纪"的提法。19世纪，作为一个激进与保守并存、希望与绝望同在的时代，它对于我们今天不无启迪，这也正是《悲惨世界》这部伟大的作品仍然能拨动我们心弦的关键所在。

26

《美国往事》:
"我们浪费了一生"

这是一个充满着爱与恨、疼痛与挣扎、沉默与屈辱、黯淡与期冀、光明与黑暗的大时代,这是一个充满着机遇与风险的大时代。一部从这个时代开启的苦难史诗,就这样徐徐拉开帷幕。

这是20世纪初期的美国。

1918年,第一次世界大战刚刚结束,1929年的经济大萧条还没有到来。恰如美国小说家菲茨杰拉德所说,"这是一个奇迹的时代,一个艺术的时代,一个挥金如土的时代,也是一个充满嘲讽的时代"。

战争的创伤尚未平复,资本的盛世尚未来临,象征美国精神和文化传统的清教徒道德正在土崩瓦解。浪漫主义、享乐主义的纸醉金迷和歌舞升平开始大行其道,人们开始追求现世的欢乐,不再憧憬未来的远景。菲茨杰拉德将这个时代称为"爵士时代",他自己也因此被称为"爵士时代"的"编年史家"和"桂冠诗人"。

这是一个充满着爱与恨、疼痛与挣扎、沉默与屈辱、黯淡与期冀、光明与黑暗的大时代,这是一个充满着机遇与风险的大时代。一部从这个时代开启的苦难史诗,就这样徐徐拉开帷幕。

作为大都市的纽约,肮脏、混乱、充满凶杀和暴力。灯光昏暗的中国鸦片馆里,中年的"面条"懒洋洋地躺在床上,在暧昧的灯光和迷离的电话中,穿越时光长廊,依稀返回那些早已逝去的岁月。带着刺眼的光芒,远去的青春如急驶的汽车一般迎面而来——这场华美而肮脏的梦就要开始了。在回忆中,"面条"痴痴微笑,却又怅然若失。裹挟着时代的风云,花样年华转瞬遁去——人生,端的是如梦如烟啊!

就让我们跟随着他,重返20世纪20年代的美国现场吧。

故事在"面条"的回忆中渐次展开。这一年的"面条",还是一个十几岁的纽约少年,同那个年代一样,"面条"桀骜不驯、放荡不羁,在腐烂的周遭中寻寻觅觅,他在黑暗的世

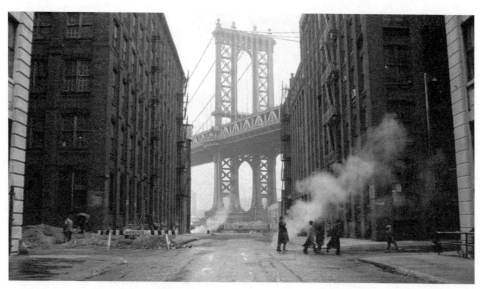

▶ 这是五个纽约少年的成长背景,他们在黑暗的世界里如鱼得水。

界里如鱼得水。几个同他年龄相仿的朋友——吉米、弗兰基、多米尼克,与他一起浪荡街头,他们以各种卑劣猥琐的方式赚取生活的本钱,无所不用其极,无所不尽其极。当然,还有憨厚胆怯忠诚的"肥摩",他是他们亲密的朋友、游离的伙伴。混乱糟糕的日子就这样一天天过着,一次行动中,"面条"和他的伙伴结识了狡黠的麦克斯,无疑,在这个混乱的世界,他比他们技高一筹。终于,在麦克斯的带领下,他们由无序散漫的小混混,变成了缜密严谨的黑帮组织,他们开始从事走私活动。

这些少年的生意越做越大,大家约定,将赚取的第一桶金存进火车站的保险箱。从火车站回来时,五兄弟漫步纽约大街,不料遭遇另一黑帮组织复仇,年纪最小的多米尼克应枪而倒。为了替多米尼克报仇,"面条"在一场械斗中出了人命,被关进监牢。

"我滑倒了……",孩子气的多米尼克在临死前微笑着说的这句话,萦绕了"面条"的一生,也成为他"盗亦有道"的誓约,一生中为了兄弟愿意付出自己的一切。

▶ 20世纪20年代的纽约，四个坏孩子用非法手段谋取生路。

若干年后，"面条"被释放出狱，当年的小伙伴们已经变成了成熟健壮的青年。在麦克斯的带领下，他们重操旧业，开始了一系列的抢劫、盗窃、敲诈、走私活动。随着犯罪活动的不断深入，麦克斯似乎被胜利冲昏了头脑。然而，禁酒令的取消使得私酒生意在一夜之间化为乌有，利令智昏的麦克斯竟然把美国联邦储备银行也列入了行动目标。有过铁窗经验的"面条"不忍眼看好友走向毁灭，偷偷打电话报警，想逼迫麦克斯收手。警察与"面条"的朋友展开激烈枪战，麦克斯等人全部被杀。在极端的悔恨与痛苦之下，"面条"远走他乡，从此过上了浪迹天涯的漂泊生活。

几十年后，几近垂暮的"面条"潦倒回乡，意外发现原来当年的一切都是麦克斯的精心策划。他借"面条"和警察之手除去伙伴，自己则金蝉脱壳，吞没了伙伴们的巨款，改头换面之后跻身政界，成为上层社会的名流。

1984年上映的《美国往事》，是意大利籍美国导演瑟吉欧·莱昂的扛鼎之作。瑟吉欧·莱昂的作品并不多，他一生中拍出了两个划时代的三部曲，即"镖客"三部曲——《荒

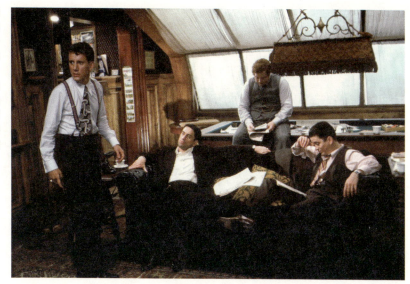

▶ 20世纪30年代的美国，是四个兄弟的"黄金时代"，禁酒令让他们获取了大量的非法财富，他们得以进入美国上流社会。

野大镖客》《黄昏双镖客》《黄金三镖客》与"往事"三部曲——《西部往事》《革命往事》《美国往事》，这几部作品奠定了他作为国际级导演的世界地位。曾经有人评论，他所讲述的并非是一个逻辑完整的传统故事，而是他对自己一生所钟爱的美国历史、文化与精神的一次纯粹自我的表达。的确如此，正是通过意大利式纷繁与错乱的黑色幽默，瑟吉欧·莱昂演绎了一个外乡人眼中的美国梦的铺陈与破灭，讲述了美国少年的恩怨情仇、少年美国的成长之痛。

瑟吉欧·莱昂的灵感来源于黑道中人哈里·格雷的自传体小说《流氓》(The Hoods)，据说为了将小说拍摄为电影，瑟吉欧·莱昂花了好几年时间才争取到哈里·格雷的许可，从筹备到拍竣历时十三年，这耗尽了瑟吉欧·莱昂整个生命的五分之一。确切地说，《美国往事》就是瑟吉欧·莱昂的一场"美国梦"，包含了一个男人在这个世界上可能会遭遇的一切，包含了他的所有希望和梦想、所有痛苦和幻灭：友情、爱情、幻想、责任、冲突，他沉溺其中，不愿意醒来。然而，从沉醉到梦醒，他经历了所有的美好，也经历

了所有的创痛。"美国是梦幻与现实的混合。在美国,梦幻会不知不觉地变成现实,现实也会不知不觉地忽然成了一场梦。我感触最深的也正是这一点。美国仿佛是格里菲斯加上斯皮尔伯格,水门事件加上马丁·路德·金,约翰逊加上肯尼迪。这一切都形成鲜明的对比。因为梦幻和现实总是相悖的。意大利只是一个意大利,法国只是一个法国。而美国却是整个世界。美国的问题也是全世界共同的问题:矛盾、幻想、诗意。你只要登上美国国土,马上就接触到各国普遍存在的问题。"瑟吉欧·莱昂说。为拍摄这部电影,瑟吉欧·莱昂甚至在罗马复制出一个纽约,他还在蒙特利尔找到许多建筑,比当时纽约所残存的更像纽约。电影中的纽约长岛酒店其实坐落于威尼斯,片中的"纽约中央车站"其实是摄于巴黎,而片中人物"莫胖"的餐厅则是按照莱昂和原著作者讨论小说时的意大利餐厅搭建的。

 友谊和忠诚、离间和叛逆,是瑟吉欧·莱昂在影片中着力强调的母题。从整体框架的时空转换到局部细节的精致入微,从长镜头的缓慢推进到蒙太奇的分镜切换,从暴力中的抒情到抒情中的暴力——瑟吉欧·莱昂以他卓越的导演能力,把控着这部电影不同于以往所有以暴力特征为宗旨的审美叙事。时间跨越四十五年,美国社会的跌宕风云成为"面条"和他的伙伴成长的宏阔背景——禁酒令、经济大萧条、劳工运动、好莱坞、水牛城、布鲁克林大桥、纽约犹太社区。

 不得不提这部电影中最具灵魂特征的一幕:老年"面条"返回成长之地,"肥摩"也已垂垂老矣,镜头闪回,时光退回到四十五年前,童年"面条"在厕所挖出一个砖洞,偷看仓库里"肥摩"的妹妹、少女黛博拉翩翩起舞的情景。仓库里的面粉在黛博拉轻柔娇弱的舞步摆动下四处飞扬,似烟、似雪、似雾,现实顷刻变得朦胧虚幻,黛博拉恍如仙子,激荡着情窦初开的"面条"的情愫。"面条"目不转睛地注视着黛博拉,这里似乎暗藏着一

重隐喻:"面条"从一开始,就注定只能以旁观者的身份爱上黛博拉,只能远远地看着她在属于自己的舞台上起舞,这是个莫大的暗示,也是个莫大的讽刺。

小黛博拉发现了"面条",把他唤到身边,给他读《圣经》中的《雅歌》:

> My beloved is white and ruddy.
>
> His skin is as the most fine gold.
>
> His cheeks are as a bed of spices.
>
> Even though he hasn't washed since last December.
>
> His eyes are as the eyes of doves.
>
> His body is as bright ivory.
>
> His legs are as pillars of marble.
>
> In pants so dirty they stand by themselves.
>
> He is altogether loveable.
>
> But he'll always be a two-bit punk.
>
> So he'll never be my beloved.
>
> What a shame.

《雅歌》是《圣经》中最难懂的一章,幽深浩荡,无所不包,却又不落言诠、莫可名状。其实,这恰恰是"面条"和黛博拉之间矛盾情爱的真实写照。在此后的约会中,黛博拉曾经对"面条"说:"你是那个把我锁在房里又把钥匙丢掉的人。""面条"也曾经对黛博拉说:"在监狱中,我曾经每晚都读《圣经》,每天晚上都想着你。没有人像我这样爱你,当

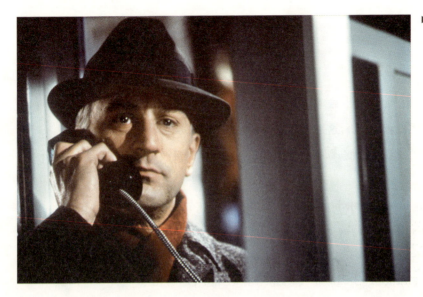

▶ 三个兄弟被杀害三十五年之后,"面条"接到了一封奇怪的匿名信,他怀着疑问回到纽约,试图寻找事实的真相。

我不能忍受时,我就想起你,我靠着对你的思念熬过这一切。"然而,正当"面条"试图亲吻黛博拉的时候,麦克斯以讥讽的姿态出现打断了他们。"面条"稍做犹豫便选择了朋友放弃了爱情。如果说这个场景也为日后麦克斯占有黛博拉埋下伏笔,那么麦克斯夺取卡萝似乎也并不再是意外。

酷爱美术的瑟吉欧·莱昂将这部电影变作他的美学试验场。少女黛博拉翩翩起舞的那段场景一直被世界电影史奉为圭臬,他用大量油画家的作品作为他的画面参照:埃德加·德加、爱德华·霍普、诺曼·洛克威尔画笔下的芭蕾舞女无疑是他灵感的来源,甚至,在美的极限背后,丑陋也在镜头与光影的流连中被赋予宽容的色彩。

有着这种宽容色彩的铺垫,出狱后的"面条"强暴黛博拉的桥段显得合情合理。黛博拉对于人生的功利态度终于激怒了"面条",如果说"面条"只能以绝望的方式选择"占有"黛博拉,还不如说他其实是以更加绝望的方式"放弃"了自己,就像当时他在街头抱着多米尼克痛哭却无能为力一样。"面条"与黛博拉四十五年之后的相见几乎就

像一场荒诞的游戏。这时,麦克斯已经设计占有了朋友们的财产,并以此在仕途上一路高歌,"面条"深爱的黛博拉成为麦克斯的情妇并生下了酷似麦克斯的儿子。化妆间里,黛博拉正在卸妆,从埃及艳后的角色中走出来,黛博拉脸上厚厚的妆容似乎是对她一生的嘲讽,泪水和卸妆水模糊了她的扭曲的脸,此刻的黛博拉显得前所未有的真实和脆弱。

"面条"不顾黛博拉的劝阻,终于接受了麦克斯的邀请,来到他的晚会。此时的麦克斯,已经成为国家罪人,面对多项指控无法脱身的麦克斯最后的要求是——恳求"面条"杀死自己,幻想以此赎回自己的罪孽,逃脱法律的审判,以求得心灵最后的救赎。但是,"面条"拒绝了他。走投无路的麦克斯跳进垃圾粉碎机,与垃圾一道,被搅拌成齑粉。

时间又切换到中国鸦片馆,"面条"悲怆地笑着说:"我们浪费了一生",以此彻底地为这段"美国往事"做出最后的总结。

值得一提的是,《美国往事》的音乐是整部影片的点睛之作,甚至有人认为,在这部伟大的电影中,更伟大的配乐大师埃尼奥·莫里康内的光芒掩盖了伟大的导演瑟吉欧·莱昂的才华和锋芒。当如泣如诉如梦如幻的排箫响起来时,世界就这样在我们面前消失了。黛博拉在粮仓中翩翩起舞的那段音乐,如油画一般美轮美奂。当然,能够与这段音乐比肩的,是《海上钢琴师》中"1900"遭遇爱情和选择自焚的那段音乐,同样,这也是埃尼奥·莫里康内的巅峰之作。

27

《观相》：
大道观相，大相观天

暮沉星落，大地苍茫。

大道观相，大相观天。

人之力，又奈天力何？

《观相》让我想起卡夫卡说过的那句话："我永远得不到足够的热量，所以我燃烧——因为冷而烧成灰烬。"卡夫卡将他的文学创作当作对真理的一次探索，这部意韵悠长的电影又何尝不是如此？

公元1453年，岁在癸酉。

在这一年，朝鲜王国发生了一起值得书写和探究的政变——靖难之役。

史料记载，随着文韬武略的世宗大王病逝，继承他而临御江山的，是嫡长子李珦，即后来的文宗大王。文宗体质孱弱，弱不禁风。世宗在世时，将李珦唯一的儿子李弘暐册为世孙，同时托孤给金宗瑞等心腹诚臣，以防不测。果然，世宗辞世不久，文宗随即因病去世。此时李弘暐仅仅是一个十二岁的少年，就这样登上了王位，成为端宗。

1448年立为王世孙，1450年再被立为王世子，1452年登上王位，朝鲜端宗是历史上难以被人们忘怀的皇家悲剧人物。

此时，朝鲜王朝立国已逾半个世纪，王室宗亲们早已弃武从文。唯独首阳大君李瑈依旧保持着他祖父——太宗李芳远刚猛尚武的气息。

端宗即位一年后即1453年，其叔父首阳大君李瑈在勋旧派大臣帮助下，以"清君侧"为借口发动了政变。首阳大君进入京城，假意拜访左议政金宗瑞，后者不明就里，亲自送客，行至家门，冰冷的铁锤迎面袭来，金宗瑞应声倒下，当场脑浆迸裂。

首阳次日早朝便强势控制朝廷，同时软禁端宗，稳固局势。1455年，端宗被迫让位，李瑈登基，是为世祖大王。与明朝永乐、建文两叔侄之间的纠纷相仿，在同室操戈的战争中，身为叔父的首阳大君，从端宗手中夺取了王位——历史上将其称为"癸酉靖难"。

一年之后的1456年，朝鲜发生了大臣成三问等人图谋拥戴端宗复位的密谋。复位不成，成三问、俞应孚、金文起、朴彭年、河纬地、李垲六人被处以用烧红的铁钳活剥皮的极刑，是为"死六臣"。这次密谋失败后，年轻的端宗被废去上王的尊号，降为鲁山君，流

▶ 金乃敬能看透人心却不能决定人的命运。悲哀又有趣的是，他的观相之术和转运之术，无意中成为历史关键时刻重大事件的导火索。

放江原道深山之中，一年后被赐死。

韩国 2013 年推出的电影《观相》（英文片名为 The Face Reader），讲述的便是这段风云变幻历史背景下的个人命运与家国情怀，并以游戏的方式委婉描画了朝鲜世祖篡位的历史。

宋康昊饰演的乱臣后代金乃敬是朝鲜有名的观相师，拥有看面相识人知命的不凡技能，但由于身份卑微，他只能和妹夫彭宪、儿子镇衡隐居于荒野。汉阳最大妓院的鸨娘嫣红听闻他的盛名，专程到乡下拜访金乃敬，游说他前去汉阳靠看相赚钱，并助自己一臂之力。

故事就从这里开场了。

妹夫将此计划悄悄告知胸怀远大、试图出人头地的镇衡，镇衡清晨提前出发，寻找自己的青春理想和济世功名。来到汉阳后的金乃敬果然依靠替人观相的过人本领站稳了脚跟，赚到了大钱，并借此得到对端宗忠贞不贰的左相金宗瑞的赏识。金乃敬名声远播，甚至获得了皇帝的信赖。

然而，金乃敬的出色才能也使他深为李政宰饰演的首阳大君所觊觎，虎视眈眈的首阳唆使金乃敬在争夺帝位的暗斗中，归顺自己。但是，中正耿直的金乃敬宁死不从，他希望用自己观相知人的能力，以济助皇帝之危困。一次，首阳出征身染重疾，善良的小皇帝端宗很是为此忧心，调动宫中御医为首阳大君治病。也恰是在这个时候，端宗得知了首阳大君的阴谋，他在御书房悄悄找到面相之类的书，希望通过对首阳面相的观察洞

▶ 左图：乱臣后代金乃敬是朝鲜有名的观相师，拥有看面相识人知命的不凡技能，但由于身份卑微，他只能和妹夫彭宪、儿子镇衡隐居于荒野。

▶ 右图：首阳借助金乃敬点下这三颗黑痣的"天相"，在谋士韩明浍的协助下，篡得君王之位。

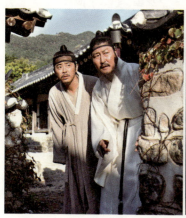

悉他的内心。金乃敬无意中得知，小皇帝在相书中看到，左额眉头有三颗黑痣的人，有谋反之心。金乃敬决定帮助金宗瑞和小皇帝破坏首阳大君的阴谋，他和妹夫、嫣红便趁首阳病重之机，用香烛熏倒首阳，依照面相书，在他额头点上了三颗黑痣。

孰料，这三颗黑痣从此改变了首阳的命运。原本因身染沉疴而无意问鼎的首阳，醒来后重又恢复了野心和野性。阴险奸猾、居心叵测的首阳略施小计，借金宗瑞之手弄瞎镇衡的眼睛，结果金乃敬的妹夫如愿中计，将金宗瑞消灭首阳的计划泄密。种种阴差阳错后，最终，首阳借助这三颗黑痣的"天相"，在谋士韩明浍的协助下，篡得君王之位。

暮沉星落，大地苍茫。大道观相，大相观天。人之力，又奈天力何？

事实如此无情。金乃敬能看透人心却不能决定人的命运，悲哀又有趣的是，他的观相之术和转运之术，无意中成为历史关键时刻重大事件的导火索。出身没落贵族家庭的金乃敬和他的儿子镇衡，都放不下通过自己的努力逆转人生的理想，尽管他想凭借观相的天赋谋取一官半职，无奈动荡的朝政最终裹胁着他，开始了他动荡的一生。虽然名声远扬，虽然背负理想，虽然勘破运命，他最终还是失去了名声、失去了理想、失去了为国效忠的抱负。

《观相》有着史诗一般的叙事风格，它的巧妙之处在于，它取材韩国历史"癸酉靖难"，但不将视角局限于历史的善恶和真伪，而是通过一个观相师的命运折射出个体在大环境中的沉浮悲欢实录。导演韩在林成功地将个体命运根植在国家命运、时代命运的大背景之下，从而窥测了个人在历史洪流中的极度无奈与充满变数。金乃敬作为天赋不凡的观相师和作为命乖运蹇的普通人的悲哀之处在于，他也生活在他观和被观这些人中间，所思所想不免带有个人考量，明知儿子命薄承受不了高官的命运，却仍然鼓励儿子走仕途。或许火堆边的谈话中，他已经看到了儿子悲情的未来，但是却无力勘破

儿子的命运。

毫无疑问,天赋异禀的金乃敬把自己看作是拯救家国命运的英雄,所以他一直坚守理想信念。金乃敬以为他作为观相师,就能够看到未来、掌控未来。其实,他不知道,他看到的只是未来的一个环节。一个确定的未来包括很多不确定的未来因素,人情的局限让他目光短浅,从而无法洞悉所有变量,失去精确测度命运的能力。

近年来,韩国电影迅速崛起,《观相》可谓其中一个重要的代表。导演兼编剧的韩在林展现了他作为实力派的才华和能力。影片集合众多韩国实力派明星。宋康昊演技老练,塑造的角色栩栩如生,他将处于大时代大转折中的金乃敬早期的蛰伏、中期的成熟、晚期的苍凉演绎得妥帖扎实。李政宰塑造的首阳大君更是张扬跋扈、心机四伏,在故事几乎进行到一半才有他的镜头,可是他一出场就充满了君王霸气。初见金乃敬的首阳甚至用两个脸部小抽筋,骗过了善于观相的金乃敬。金乃敬的所作所为最终连累了已经改名换姓中了状元的儿子镇衡。首阳假意放走金乃敬和他的儿子,却出其不意残暴地射死了镇衡。首阳狂笑着问金乃敬:"你会观相,可是你看得到自己的儿子是怎么死的吗?"这场戏,充满了喧嚣与惊悚,李政宰将一个充满野心、放肆傲慢的首阳拿捏得十分到位。

《观相》让我想起卡夫卡说过的那句话:"我永远得不到足够的热量,所以我燃烧——因为冷而烧成灰烬。"卡夫卡将他的文学创作当作对真理的一次探索,这部意韵悠长的电影又何尝不是如此?

电影结尾处理得非常干净,意味深长。金乃敬与首阳以及"癸酉靖难"的故事其实是借助谋士韩明浍之口讲述的。年迈的韩明浍在海边遇到了失去独子的金乃敬与妹夫彭宪,他像数十年前初见金乃敬时那样问:"你能为我看相吗?"金乃敬也像当年一样冷

静地回答:"你最后死于斩首。"垂垂老矣的韩明浍得意地说:"我活到这样大的年纪,还是没有看到这个结果。"几年后,首阳大君因其位不正而终日忐忑最终死于忐忑,死去多年的韩明浍被从棺材里拖出来,行刑斩首。金乃敬并没有辱没他作为观相师的骄傲与尊严。

影片中,金乃敬与彭宪的一段对话让我难以平静:

——"我只是看到了人们的面孔,却没看到时代的车轮。就像只看到了时刻变化的海浪,其实应该看的是风向。海浪是因为风而起的。"

——"你这是在说当时就没有人可以阻止我们吗?"

——"你们只是暂时乘上了最高的那个浪罢了,而我们只是搭上了低处被牵着走的小浪。不过总有一天小浪会变成大浪,如同大浪总有一天会变成无数水滴一样。"

荀子曾云:知易者不占,善易者不卜。此时此刻,与金乃敬一同穿越岁月的尘埃,返回五百六十多年前的朝鲜历史现场,不禁感慨荀子此言的至情、至真、至性、至理。

28

《关于我母亲的一切》：
斗牛士手中那一抹醉人的红

阿莫多瓦，作为西班牙的一个文化符号，似乎已经成为西班牙的一个重要部分。阿莫多瓦勇敢地撕开现代生活的面具，直面面具下丑恶的一切。没有人可以忽略他和他强烈的个人风格，他影片中穿着橘红风衣的曼纽拉，就像西班牙的斗牛士一样舞姿翩跹、绚烂多姿，让观众情不自禁地醉入斗牛士手中那一抹最深邃、最靓丽、最动人、最明亮的红。

世界杯惨败,宣告西班牙足球时代已经落幕,在这样的时刻,谈论西班牙似乎并不合时宜。但是,恰恰是在这个时刻,我们又怎能忘记西班牙?怎能忘记西班牙和如阳光般绚烂的阿莫多瓦?

时光倒流,这是 1999 年的西班牙,4 月 24 日,星期六。几乎是一夜之间,一个优雅而忧伤的女性曼纽拉的海报,骤然贴满了整个马德里的高楼和墙裙。

这是久负盛名的当代西班牙电影导演佩德罗·阿莫多瓦送给伟大女性的一份礼物——《关于我母亲的一切》,一曲吟诵坚强的西班牙女性的颂歌,更是一曲哀悼苦难的西班牙女性的挽歌。

与西班牙足球一样,鲜明夺目的明亮色彩构筑了西班牙的现实世界,也构筑了阿莫多瓦的电影王国。阿莫多瓦喜欢使用大量而醒目的橙色和红色,这样的个人喜好构成了阿莫多瓦电影的基调和画面的主色,也形成了他的独特风格——后现代的审美目光。

如同以往的作品一样,阿莫多瓦的电影被贴上了太多的标签:疯狂,异类,情色,怪癖,死亡。可是如果认真回味,我们不难发现,在阿莫多瓦的影片庸艳俗丽、幽默激情的外表之下,其实蛰伏着导演阿莫多瓦对于人类生存和命运的深刻思考。

年近不惑的单身母亲曼纽拉是一家医院人体器官移植部门的护士,她与十七岁的儿子依斯特班住在一起。母子感情深厚,相依为命。十八年前,她怀着身孕,悄悄而伤心地离开了巴塞罗那,离开了丈夫罗拉,并用罗拉的名字"依斯特班"称呼儿子。

在依斯特班十七岁生日这天,作为生日礼物,曼纽拉带儿子去看由明星嫣迷主演的话剧《欲望号街车》。话剧结束,滂沱大雨,依斯特班追赶嫣迷的汽车索要签名,不料却

被另外一辆疾驶而过的汽车撞死。曼纽拉伤心欲绝，但是悲痛之中她还是坚定地在捐献儿子心脏的合约上签下自己的名字。

回到家中整理儿子的遗物，看到依斯特班在生日这天的日记里写下的话："有天早晨，我偷偷进了母亲的卧室，突然发现一沓剪掉了另一半的照片。照片上被剪去的一半，我想应该是我的父亲，我不在意他是谁，或者他曾对母亲做过什么，没有人！没有人能剥夺他是我父亲的这种感觉。"

对儿子的怀念像一根绳索一样勒紧曼纽拉。依斯特班的心脏捐献给了一名中年男人，曼纽拉幽魂一般，跟随着儿子的心脏来到马德里。与此同时，她希望完成依斯特班没有完成的愿望：找到父亲。她下定决心在马德里找到丈夫罗拉，亲口告诉他，他曾有一个儿子。

曼纽拉来到了马德里，竟然意外与一个以前的朋友阿格莱重逢，此时的阿格莱做了变性手术，从男性变成了女性，以卖淫为生。在西班牙，男人对这种人妖般的女人有着变态的喜爱。也正是在马德里，曼纽拉遇到了她生命中的另一个重要人物，纯洁浪漫的修女露莎。对于遭受丧子之痛、重寻生命真谛的曼纽拉来说，露莎像一束透明的阳光，毫无障碍地走进了她的生活，露莎像她的妹妹又像她的女儿，更像她自己的一个复制品。

曼纽拉与露莎情同姐妹，她甚至比露莎丧智的父亲和势利的母亲更能理解她，露莎搬到了曼纽拉的出租房，两个人惺惺相惜。此时，恰好嫣迷的《欲望号街车》在马德里巡演，曼纽拉因为年轻时与丈夫罗拉曾在学校剧团中演出此剧，从而在嫣迷剧团找到了一份工作，做嫣迷的助理。此时的嫣迷正挣扎于与妮娜的同性苦恋，妮娜沉醉于毒品失去自控，嫣迷则沉醉于妮娜难以自拔。

然而，不幸的是，突然的一天，曼纽拉意外地得知，露莎怀上了罗拉的孩子，并已被他传染上艾滋病。露莎与亲生父母相处并不融洽，曼纽拉像母亲一样，承担起照顾露莎

的任务。露莎对曼纽拉充满了依恋和不舍,用"依斯特班"为自己孩子命名。为了照顾露莎,曼纽拉让阿格莱接替了自己的工作,阿格莱在剧团里找到了人生的位置。

露莎因患艾滋病,医治无效,生下一个男婴后死去。此时,影片中贯穿始终的幽灵一般的灵魂人物罗拉终于出现在露莎的葬礼上,他隆了胸,变性为女人,当上了妓女,并且病入膏肓不久于世。见到曼纽拉,听到她的讲述,罗拉对自己的所作所为悔恨不已。曼纽拉告诉了罗拉他们曾有过一个儿子,告诉他,他还有一个与露莎的儿子。罗拉不久也死于艾滋病,曼纽拉带着患有艾滋病病毒的小依斯特班离开了马德里。两年后,奇迹出现,依斯特班体内的病毒消退了。

一个深情而又煽情的故事,在导演阿莫多瓦的镜头下,却变得桀骜不驯、狂傲不羁。他影片中的每一个人物,不论是女主人公曼纽拉还是与她有着完全不同的人生轨迹的丈夫罗拉、妓女阿格莱、修女露莎、明星嫣迷,都性格饱满酣畅、锋芒毕露。阿莫多瓦从未解释《关于我母亲的一切》中的"母亲"到底是谁,也许正是因为这种模糊性和不确定性,在受众的眼中,"母亲"的内涵变得格外宽泛,它几乎涵盖了母亲、女儿、女演员,甚至女同志、修女、妓女、变性人等片中出现的全部角色。

与阿莫多瓦的其他影片一样,《关于我母亲的一切》充满了浓烈与温存、眼泪与死亡,充满了生动炫丽、淋漓尽致的景象与对白。女演员对不同女性的妥帖拿捏和出众演绎,将阿莫瓦多试图阐释的生命的缺憾与重塑、忧伤与喜悦演绎得完美无憾。

似乎可以说,《关于我母亲的一切》也是一部阿莫多瓦向自己的母亲致敬的电影。影片公映不久,阿莫多瓦的母亲便去世了。许多观众得知此讯,专程赶来观影,希望用这种方式表达对阿莫多瓦的敬意,并报答阿莫多瓦为他们拍摄的这部优秀的影片。对此,阿莫多瓦也感动不已。他曾经说:"这件事触动了很多人的情感,他们要从影片中寻

▶ 作为生日礼物，曼纽拉带着十七岁的儿子去看话剧《欲望号街车》，未料想，儿子在演出结束后死于车祸。

▶ 纯净的露莎修女与曼纽拉情同姐妹。

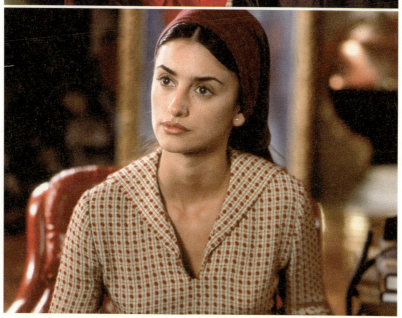

《关于我母亲的一切》 Todo sobre mi madre

找可能的反应,我不能说这是好还是不好。至于我,我很高兴把这部影片献给我的母亲,在此之前我一直没有勇气这样做。这是一个英雄式母亲的故事,但我最终没有这样做,因为不敢肯定她是否会喜欢这部影片。"

阿莫多瓦,作为西班牙的一个文化符号,似乎已经成为西班牙的一个重要部分。他热爱生活、充满激情,却又时时毫不留情地对自己置身其中的世界冷嘲热讽,甚至大肆批判。卖淫、变性、酗酒、凶杀,这是西班牙现实生活的一部分,它们掩映在灯红酒绿的现代生活中,常常被人们忽视,阿莫多瓦勇敢地撕开现代生活的面具,直面面具下丑恶的一切。没有人可以忽略他和他强烈的个人风格,他影片中穿着橘红风衣的曼纽拉,就像西班牙的斗牛士一样舞姿翩跹、绚烂多姿,让观众情不自禁地醉入斗牛士手中那一抹最深邃、最靓丽、最动人、最明亮的红。

在佩德罗·阿莫多瓦的影片中,生活的嘲讽和悖论永远是如影相随、并辔而行的。他总是凭着自己的感觉和激情来讲述欲望的故事,讲述充满罪恶和救赎的人生,讲述丰沛和枯涩的现实。而从最初的《佩比、路西、邦及其他不起眼的姑娘》到《对她说》,从《高跟鞋》到《关于我母亲的一切》,从《濒临精神崩溃的女人》到《回归》,从《欲望规则》到《吾栖之肤》,从《捆着我,绑着我》到《活色生香》……我们不难看出,阿莫多瓦对于女性题材的广泛关注和深邃思考。曼纽拉、罗拉、露莎、阿格莱、嫣迷、妮娜,影片中的每个女人都似乎失去了自我,现代文明让人们理智地面对诱惑,却又在充满原始欲望的挣扎中渐次迷失。与影片中富饶丰满的女性形象相比,男性形象显得单薄,阿莫多瓦试图用三个并不完整的男人依斯特班搭建一个男性缺位、女性自足的世界:第一个依斯特班是曼纽拉不男不女的变性人丈夫,第二个是她死于车祸的儿子,第三个是修女露莎的襁褓中的婴儿,他们像海浪一样呼啸而来,又像海浪一样呼啸而去。阿莫多瓦仁慈地为第三个依

斯特班赋予了坎坷却光明的未来,他一出生便失去亲生父母,又携带艾滋病毒,然而,值得庆幸的是,他遇到了饱经磨难、对他倍加珍爱的曼纽拉,同时由艾滋病携带者转为健康人,他的未来是值得期待的。用这样三个男人做对比,阿莫多瓦极好地阐释了痛苦淹没女人时的惊心动魄和女人面对痛苦时的坚韧不拔,"从这一点看,"阿莫多瓦感慨,"男人确实比女人天生地少了些什么"。

阿莫多瓦堪称雕塑和演绎女性之美的大师,他残忍地将女性抛入不幸的深渊,以考量和描绘她们在苦痛中挣扎的伟大魅力:曼纽拉陪伴儿子生日的沉潜之美、阿格莱狂野粗俗的放纵之美、露莎几尽神性的纯真之美、嫣迷变幻莫测的妩媚之美、妮娜难以自控的萎靡之美,甚至变性人罗拉,在她执意堕落时,她不断被讲述又无法被呈现的诡谲也充满了令人迷醉的沉沦之美。这些女性或温软香暖,或倔强豁达,或宽容智慧,她们有着一个共同的特点,即使千疮百孔、伤痕累累,却仍然甘苦与共、生死相依,这令人无法不为之动容。

话剧《欲望号街车》在影片中反复出现,成为整个故事一以贯之的绵长线索。"我总是喜欢依赖陌生人的仁慈。"这是嫣迷在话剧中反复重复的台词。沉溺于这句台词中的嫣迷显得无比动人,这句话暴露了她内心最柔软的一面:孤独、恐惧、忧伤、绝望、无助。但是,走下了舞台、走出了台词的嫣迷却立刻变得无比坚强,她热爱艺术、热爱生活,即使作为同性恋者,她也从不回避自己真实的情感,不放弃对于美好的追求。也许,这正是少年依斯特班在雨中追逐她的理由:"我敬佩嫣迷。她让灵魂起舞,她让我心飞扬。"

"我总是喜欢依赖陌生人的仁慈",这是曼纽拉,遭遇困难,却仁慈地抚慰了身边每一个人的苦痛。也许,在阿莫多瓦的他者视角中,正是缘于女人仁慈的信任和依赖、柔软交织和绵密缱绻,才让男人变得宏阔而坚毅,让这个世界变得悱恻缠绵、活色生香。

29

《美女如我》：
雄螳螂与雌螳螂的情欲游戏

这不禁让我们想起那种叫做螳螂的动物——雌螳螂交配后会毫不犹豫地吃掉雄螳螂。生物界的奇妙和古怪不仅仅在人类的想象里，无性的生物可以靠不断地分裂而永世长存，有性的生物却必死无疑。生命充满了悖论，性是死亡和抗拒死亡的方式，是旧生命的结束和新生命的开端。

在希腊神话故事中，有一个塞浦路斯国王叫做皮格马利翁。

皮格马利翁擅长雕刻，他不喜欢塞浦路斯的凡间女子，决定永不结婚。为了雕刻他心目中最美丽的女子，皮格马利翁夜以继日地工作，将神奇的技艺注入手中的刻刀，并把全部的精力、热情、爱恋都赋予了这座雕像。他像对待自己的妻子那样亲吻她、爱抚她、装扮她，并向神乞求让她成为自己的妻子。爱神阿芙洛狄忒被他打动，赐予雕像生命，并让他们结为夫妻。

这是人类想象中对女性最为深切的敬重和挚爱。皮格马利翁的故事出自奥维德公元8世纪完成的长诗《变形记》，在一千两百余年的流传中经过无数次改编，据说《匹诺曹》《科学怪人弗兰肯斯坦》《窈窕淑女》等都源自于这个古老的神话。从积极的意义上说，这个故事为关于两性关系提供了一个善和美的母题，从消极意义而言，它则开启了将异性物化的滥觞。

法国导演弗朗索瓦·特吕弗1972年推出的《美女如我》，讲述的便是女性通过犯罪将男性全部异化为物的故事。

《美女如我》的故事其实并不复杂，一名年轻的社会学家史丹尼·斯拉斯·普雷文准备写一篇以犯罪女性为题材的论文，他在做资料收集时，对一名女性连环杀人凶手卡梅拉·比利斯产生了兴趣。这个在农村长大的女人妩媚妖娆，在九岁时就亲手杀死了她的父亲，长大后又先后谋杀了她的丈夫和她的几个情人。她对于男人的热情和杀人的冷漠感染了普雷文，社会学家每天与卡梅拉在监狱进行访谈，听卡梅拉讲述她和生命中几个男人的感情纠葛。不知不觉间，普雷文却被她的故事和魅力所感染，相信她的无辜，

并承诺尽力帮助她找出有利证据,帮助她出狱,结果女囚释放后却把社会学家送进了监狱。原来,所有的一切都是卡梅拉所设定的圈套。

在这部电影中,编剧兼导演特吕弗对他童年生活所严重匮乏的女性形象进行了夸张的关注。有人曾说,他的镜头下从来不缺乏女人的倩影,这或许与他童年时没有得到过母爱有关。特吕弗终生难忘他的童年生活,早年的坎坷经历,变成了他镜头下对女性饱含理性和情欲的悖论式审美,以及真切自然却又阴郁忧伤的影像叙事。

特吕弗的电影中,女性展露出别具一格的特殊魅力,这源自他对童年缺乏的女性世界自始至终保持着的强烈好奇。很多法国著名的女演员都同特吕弗有过成功的合作,特吕弗也特别擅长发掘她们的长处和她们灵魂深处不为人知的秘密,比如《朱尔与吉姆》中的让娜·莫罗,《日以继夜》里的娜塔莎·贝伊,《阿黛尔·雨果的故事》里的伊莎贝尔·阿佳妮,以及《最后一班地铁》里的凯瑟琳·德诺芙,就连凯瑟琳·德诺芙的姐姐弗朗索瓦·朵列也在《柔肤》中留下了完美的侧脸剪影。而同样是因为电影,特吕弗还结识了生命中最后的爱人芬妮·阿尔丹。

以女性为主角的电影,在特吕弗的作品里不算少数,在他的镜头中,几乎每个女人都是拥有女神一般的容貌,她们要么居高临下、不可一世,要么往来无定、神秘莫测。《美女如我》是特吕弗创作旺盛期的作品,但可惜的是,这部直接影射他内心的作品长期以来被人们低估和忽略,女主角卡梅拉不过是特吕弗而且是西方艺术从消费女性到女性消费的一个重要转折。

有人曾经将《美女如我》的主题概括为一个美女与七个蠢男的故事,他们从格林童话中走出来,由白雪公主和七个小矮人变身为一个精明荡妇与七个短命鬼。我们不妨看看这七个男人,他们分别是:社会学家,一个单纯、正直、有同情心的学者;丈夫,一个

游手好闲的浪荡公子；歌手，一个小有成就的人物；律师，一个嗜钱如命的人；灭虫师，一个迂腐可悲的小人物；教授，一个自欺欺人的知识分子；教授的律师朋友，一个背信弃义的家伙。

卡梅拉的犯罪始于少女时代，她童年家庭环境恶劣，父亲脾气暴躁，她不甘受虐，用了点小心计，摔死了父亲。在她看来，这些都是理所当然、稀松平常的事情。卡梅拉的生活里出现过几个男人，每个人都心甘情愿投入她的罗网，从将她藏在地下车库、后来成为她丈夫的哥斯到流行歌手哥顿，从诈称为她打官司的律师到甘心为她付出的灭虫师，从迂腐可笑的教授到天真单纯的社会学家史丹尼。史丹尼在第一次采访她时，想要用话筒试试音，卡梅拉一把拿过话筒就唱起了一首歌，一副随心所欲、满不在乎的样子。其实，这种态度一直贯穿她行为始终，让人看不透她究竟是在装傻，还是真是率真果敢的性格使然，直到最后她设计使将她救出牢狱的救命恩人史丹尼沦为阶下囚。

这不禁让我们想起那种叫做螳螂的动物——雌螳螂交配后会毫不犹豫地吃掉雄螳螂。生物界的奇妙和古怪不仅仅在人类的想象里，无性的生物可以靠不断地分裂而永世长存，有性的生物却必死无疑。生命充满了悖论，性是死亡和抗拒死亡的方式，是旧生命的结束和新生命的开端。

我们不妨看看特吕弗镜头所记录和铺陈的时代，究竟是什么在造就和消费着性的哲学？与传统艺术因"性"作为社会禁忌和主要区域而做出种种回避不同，对"性"观念的变革是现代主义艺术的一个共同的主题。

在那个启蒙的年代，性的觉醒是不祥的，爱情是自我崇拜或偶像崇拜的回光反射。表现主义代表爱德华·蒙克几乎不把妇女看成社会的人，她们是一些原始的自然力，是生育偶像。女人对男人的关系不是勾引男人的妖妇就是男人的"原始母亲"。

▶ 卡梅拉的犯罪始于她的少女时代，七个男人成为她犯罪的牺牲品。与卡梅拉交往过的男人，都成为她玩弄的掌中之物。

　　蒙克的画作，如《语声》《青春期》《圣母》都充满了这种对性的悲观的柔情。但是，几乎是在二十年以后，另一个表现主义者、"侨社"成员恩斯特·路德维希·基希纳却以截然相反的情感表达与蒙克的同种类型的女人。《红色高等妓女》是他用了十余年时间完成的对性的思索。这是在柏林街道——基希纳称其为"石头海洋"上散步的高等妓女，她们身材高挑、瘦削，矫揉造作，裹在画家用紧张凌厉的笔画刻下的男人们的包围之中，透明、妩媚、颤抖，她们是情欲的对象和男人们的高等午餐——这似乎有些像特吕弗的风格了。

　　超现实主义者对这个话题尤为关注，人类对自我本能丧失的恐惧和伤感是以现代社会各种权力下的必然牺牲品的面目出现的。马塞尔·杜桑创造了最具有决定意义的机器性行为的隐喻，这就是活动雕塑《大镜子》，杜桑曾有意让尘土堆积在上面，然后用固定剂把它保存下来，或者有意制造一些因事故而留下的裂痕和网纹。镜子以及它上面布满的灰尘究竟是什么？它是机器，在上半部分中，裸露的"新娘"不断剥去自己的衣服；而在下半部分，那些可怜的小单身汉们则被表现为穿着空夹克和制服不断扭曲摆动，用动作向上面的姑娘表示他们的失意。矛盾的表现方式，象征了一切人间的世俗爱情的宣言和特别重复的自由宣言的冲突，以及冷漠和忧伤的人们对左右这种冲突的无能。

社会既有非官方的一面,也有官方的一面,爱情和性也是如此。几乎与杜桑同时,激烈尖刻的乔治·克罗兹,他的一个朋友称他为"绘画中的布尔什维克,为绘画所厌恶"。克罗兹的作品像他的为人一样时刻充满了道德报复的意味,恶毒的女人和无能的男人是导致疾病、战争和毁灭的根源,他用种种绝对邪恶的形象毫无保留地嘲讽资本主义社会,他认为整个人类除了工人阶级以外,都是败坏的。世界为四种贪婪的人所拥有:资本家、官吏、牧师和娼妓,娼妓的另一种形式是社会名流的妻子,他们的存在使社会混乱,克罗兹以极大的热情和愤怒在艺术上判这些人以绞刑。

　　超现实主义最具震撼力的作品是由一个女人梅里特·奥本海姆在1936年制作出来的"毛坯午餐",她用毛皮将茶杯、茶碟和茶匙覆盖起来,表达了艺术史最强烈最粗野的同性爱形象,而这个名词在当时并不常见。与奥本海姆相对应,超现实主义最值得注意的异性爱形象是勒内·马格利特的《强奸》,他把女人的脸和她的身体巧妙地结合起来,暗示了男人对女人的热爱和关注的焦点。这幅画从它被制作的那一年起,就起到了超现实主义的强有力而独特的宣言的作用。

　　毕加索是对女人最为着迷的一个,无论是在艺术上还是在生活中,他都开创了用"公牛"比喻"雄壮"的先河,在1930年的一幅《坐着的浴者》中,他却表达了对女性的强烈的恐惧和忏悔。他不是把女性想象成地中海仙女或者大都会流浪者,而是把她们想象成用骨头或石头凑成的鬼怪,一个装了铁甲的有角的怪物,在天空和海洋的衬托下显得威猛而孤独,她的头是一个装甲的头盔。

　　在这里,我们是不是又想起了我们记忆中的那种动物?艺术永远在如此相似的轮回——雌螳螂,一动不动地等待着她的不幸的热恋者和牺牲者——雄螳螂。

30

《教父》：
"牛头梗"与男人《圣经》

没有一部电影能同《教父》相提并论。《教父》的出色之处在于，它所涉猎和隐喻的不仅是作为社会痼疾的黑手党和非法生意，而且暗指着所有集权背后的权、利链条，即权力的腐朽和政府的腐败。同时，也正是因为有着众多与《教父》一样的反思，才有了推动社会进步的内生力量。

2014年6月22日,第17届上海国际电影节的大幕徐徐落下,九天的电影节,1808部影片报名参展,这体现了电影作为造梦艺术的初衷——不仅是光影的缤纷派对,更是梦想的饕餮盛宴。

琳琅满目的参展参映影片中,4K修复版《教父》无疑是其中的佼佼者。尽管放映场次不少,《教父》仍然堪称一票难求。诞生于1972年、1974年、1990年的《教父》三部曲,经历了时间的淘洗和积淀,愈发显出其作为经典的厚重。

是什么让男人们如此迷恋《教父》?

在《电子情书》中,梅格·瑞恩疑惑不解地问。汤姆·汉克斯诡谲地答道:

——它就是我们男人的《圣经》,那里面包含了所有的智慧。

"教父"的故事开始于20世纪40年代的美国。在第一部电影中,殡仪馆老板找到"教父"维托·唐·柯里昂——黑手党柯里昂家族的首领,希望通过他寻找公平,因为法律的失效,让伤害他女儿的恶徒免于惩处。

这是教父的第一次出场。维托·唐·柯里昂背对着镜头,光线黯淡,殡仪馆老板恳求教父为其报仇,镜头切换过来,教父从光影中缓缓现身,神秘而彪悍的身影充满着暗示。科波拉这个开场处理隐喻着讥讽。殡仪馆老板说:"我相信美国。"这个"美国"让人回味,法律失去了维护社会公平的力量,那就只能靠邪恶的势力解决问题,这就是黑社会存在的社会学理由——唐·柯里昂带领家族从事非法的勾当,从一个穷困潦倒的意大利移民发迹,从经营橄榄油发展到纽约五大家族之一,他不仅是利益的经营者,也是许多弱小平民的保护神。

▶ 第一代教父维托·唐·柯里昂是发展中的美国的枭雄。

因为拒绝了另一个黑社会家族索洛佐的毒品交易要求，柯里昂家族和纽约其他几个黑手党家族的矛盾激化。圣诞前夕，索洛佐劫持了"教父"维托·唐·柯里昂的大女婿汤姆，并派人暗杀"教父"，后者中枪入院。迈克去医院探望父亲，他发现保镖和警察都已被收买。各家族间的火并一触即发。迈克制定了一个计策诱使索洛佐和警长前来谈判。在一家小餐馆内，迈克用事先藏在厕所内的手枪击毙了索洛佐和警长。

迈克逃到了西西里，在那里，他与美丽的意大利姑娘阿波萝妮亚一见钟情，并娶她为妻，开始了田园诗般的生活。而此时，纽约五大黑手党家族之间的仇杀日趋白热化，桑尼被妹妹康妮的丈夫卡洛出卖，在一家汽车收费站被暗中埋伏的仇家射杀得千疮百孔。"教父"伤愈复出，安排各家族间的和解。与此同时，迈克也受到了袭击，被收买的保镖法布里奇奥在迈克的车上装了炸弹，不幸的是，炸弹炸死了阿波萝妮亚，迈克幸免于难，却痛失爱妻。

1951年，迈克终于回到纽约，并和志趣不合的前女友凯冰释前嫌、结婚生子。此时，

死里逃生、日益衰老的"教父"已渐渐失去了纵横捭阖、叱咤江湖的野心,他将家族首领的位置传给了一度对此不屑一顾的迈克。在"教父"病故之后,迈克开始了酝酿已久的复仇。他派人刺杀了另两个敌对家族的首领,并亲自杀死了谋害他前妻的法布里奇奥。同时他也命人杀死了卡洛,为桑尼报了仇。仇敌尽数剪除。冷峻的迈克由一个充满理想的学生,终于变成了一个杀人不眨眼的新一代的"教父"——迈克·唐·柯里昂。

美国导演弗朗西斯·福特·科波拉执导的《教父》共有三部,拍摄历时十八年,讲述的是新老两代教父的成长史,每一部都堪称格局庞大、情节复杂、人物众多。在气势磅礴的三部曲中,科波拉以精细的笔墨描述了黑手党全盛时期的家族恩怨,故事的脉络有条不紊却扣人心弦,体现了科波拉高超的叙事技巧。

纵观三部曲,正如第二部呈现的主题,是他们人生的对比。他们分别在事业上取得了巨大的成功,第一代教父维托·唐·柯里昂白手起家,成为美国势力最大的黑社会头目;第二代教父迈克在父亲的基础上,将事业扩展到西部及南部,使得家族成为一个极度庞大的帝国。两代教父的成长历史,不啻是美国的成长历史。

《教父》系列对世界电影史、黑社会类型片、社会治理与流行文化的影响都至深至远,它是无数导演心中的电影丰碑。毫无疑问,拍摄于1972年的《教父1》是教父三部曲中最可圈可点的一部,这部电影因为马龙·白兰度、阿尔·帕西诺、詹姆斯·凯恩、罗伯特·杜瓦尔、艾尔·勒提埃里等众多明星的加盟而显得熠熠生辉。该片一举获得奥斯卡奖、金球奖、英国学院奖等多项奖项。在美国电影学会"百年百部佳片"榜单中,位居第三。诞生于1974年的《教父2》比第一部略有逊色,但在其画面的展开、戏剧的营造、叙事的沉稳上,仍属上乘之作,这部续集也得以进入美国百部经典电影之中,这是唯一一部跻身榜单的续集电影,也是奥斯卡历史上第一部获最佳影片的续集电影。诞生于1990

年的《教父3》是被影迷评为科波拉的失败之作,但其中仍不乏可圈可点的经典片段。

值得一提的是,在第一部电影拍摄之初,目光短浅的制作方、派拉蒙管理者打算把电影拍成一部低成本的现代强盗片,并试图用伊利亚·卡赞来取代朗西斯·科波拉的导演之职,也并不看好当时已跌落谷底的马龙·白兰度。幸运的是,朗西斯·科波拉和马龙·白兰度的坚持造就了这部伟大的电影,也正是他们的出色演绎,使得马龙·白兰度将自己演艺事业从低谷拉回到峰巅,也造就了一代大师朗西斯·科波拉的扛鼎之作。

据说,马龙·白兰度希望把唐·柯里昂打造成"一只牛头梗",很久以来,我并不懂得这个比喻的分量。某一天,在巴西圣保罗街头,我无意中第一次见到一种奇怪的宠物狗——牛头梗,它的长相与其说像一只狗还不如说像一头牛。但是,这是一只怎样的狗啊?硕大无朋的牛头、猥琐暧昧的眼神、凶残暴躁的表情,令人望而生厌,又望而生畏。然而,不同的是,如同牛头梗一般的"教父"唐·柯里昂身上,不仅充满着冷酷不可置辩的威严,也充满着温馨令人动容的柔情。在出演这部电影时,作为被噩运诅咒的白兰度家族的一员,马龙·白兰度已经声名狼藉,但这并不妨碍他将一代教主的形象演绎得栩栩如生。试镜时,他用棉花和毛织品塞到自己的脸颊里,以便更像"牛头梗"。在拍摄现场,马龙·白兰度甚至戴着一副牙医制作的器具,以达到脸部瘀肿的效果——这套口腔道具,至今还陈列在美国纽约的皇后移动影像博物馆,展示着一部伟大作品诞生背后的智慧和艰辛。

《教父》三部曲中,科波拉坚持对宗教和人性的讨论,善恶的界限被优雅、温馨、仁慈所模糊,"相信"与"不信"之间的拷问、犹疑贯穿于整部电影始终。在第一部影片结尾,迈克成为康妮儿子的教父。施洗仪式的同时,他派人把纽约其他大家族的头领一个个杀死。在仪式上,神父问他信不信上帝,他面不改色地说:"信!"神父问他是不是发誓

▶ 第一代教父与第二代教父的努力,让柯里昂家族成为一个庞大的黑帮帝国。

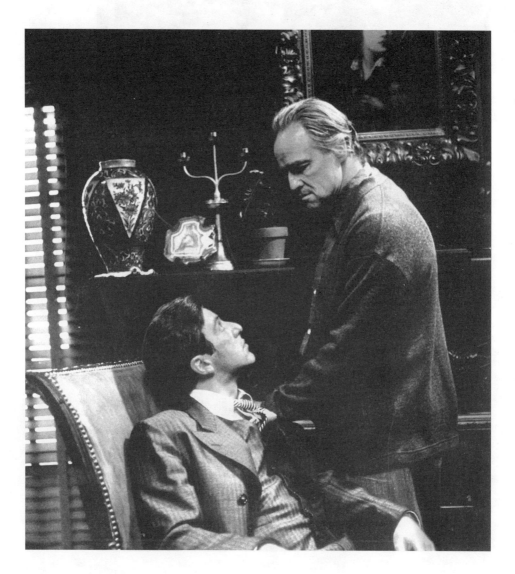

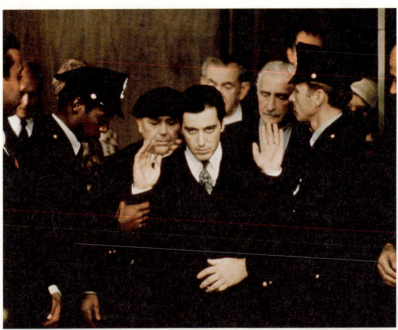

▶ 第二代教父迈克由一个充满理想的学生,变成了杀人不眨眼的黑帮杀手。

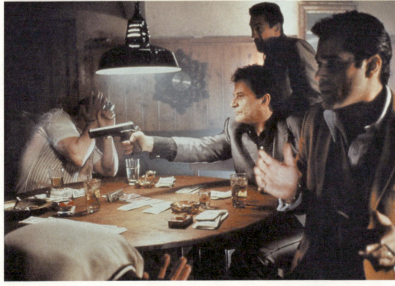

▶ 黑帮之间的火并几乎是发展中的美国司空见惯的场景。

拒绝撒旦的引诱,他依旧面不改色地说:"是!"从一名朝气蓬勃、纯情正直的学生,成长为一代运筹帷幄、心狠手辣的教父,在这种意义上,将《教父》比喻为男人《圣经》不是没有道理的,这同开篇殡仪馆老板那句"我相信美国"一样,成为贯穿三部曲的一个具有隐喻符号的线索。在《教父》里,文明与野蛮的对立似乎已不复存在,权力与金钱、规则与潜规则在银幕上呈现为一个单一的世界,唐·柯里昂早已通过暴力和走私建成庞大的家族,获得了稳固的社会地位,黑社会也已从过去对商业组织的模仿变成了真正的企业,并向社会各领域渗透,在这里,文明造就了野蛮,野蛮也拯救着文明,两者不知不觉融为一体。

电影《教父》改编自美国作家马里奥·普佐出版于 1969 年的同名小说。这是美国文学艺术的一个转折点,它使黑手党问题引起了全国的普遍关注。滥觞于这部作品问世的 20 世纪 70 年代初,反映黑社会的作品如雨后春笋一般迅速繁盛,但是恰如《旧金山时报》所评论的,没有一部能同《教父》相提并论。《教父》的出色之处在于,它所涉猎和隐喻的不仅是作为社会痼疾的黑手党和非法生意,而且暗指着所有集权背后的权、利链条,即权力的腐朽和政府的腐败。同时,也正是因为有着众多与《教父》一样的反思,才有了推动社会进步的内生力量。

《教父》系列不仅给人以丰富的暗示和联想,它的拍摄背景花絮足够出一本厚厚的书,当然,这已经是另一篇文章所要讲述的故事了。

31

《我曾侍候过英国国王》：
大时代的小个子

在影片的结尾，简·迪特将数面镜子摆放在空旷的房间里，镜子中闪回着简·迪特的青春片段，镜子在这里完满地完成了影片的主题阐释，大大小小的碎片、重重叠叠的影像、虚虚实实的映射，其实恰是一个小个子在大时代中的分裂和挣扎，是捷克甚至是欧洲半个世纪动荡的写照。

"我的幸福,往往来自于我所遭遇的不幸。"

在电影《我曾侍候过英国国王》的开篇,小个子主人公捷克人简·迪特如是说。被监禁了近十五年,简·迪特遭遇大赦获释,站在监狱的大门口,跌宕起伏的人生在他的回忆中次第铺开。

1968年8月20日深夜,数十万备有现代化武装的苏联和华沙条约成员国军队,采用突然袭击的方式,一夜之间侵占了捷克斯洛伐克的首都布拉格。从此,漫漫长夜降临到这个欧洲小国。

《我曾侍候过英国国王》便是捷克斯洛伐克最著名的文坛巨匠博胡米尔·赫拉巴尔在这段漆黑长夜中写下的传世之作。2006年,在打了十多年漫长的官司之后,捷克导演伊利·曼佐终于如愿以偿地将其搬上银幕,影片甫一问世,旋即轰动世界,此时,赫拉巴尔已谢世十年。

出生于1914年的赫拉巴尔,其人生可谓跌宕起伏。他年轻时曾就读于法学院,不久,因德国入侵、纳粹关闭了捷克斯洛伐克所有高等学府而辍学,直到战争结束才修完所有课程,获得博士学位。然而,他却没有按部就班地在学术道路上走下去,而是将得来不易的博士学位抛开,从仓库管理员、铁路工、炼钢工、打包工、推销员、剧院布景、龙套演员做起,"对于我来说,最重要的是生活、生活、生活"。正是这丰富的人生体验,赫拉巴尔的作品总是充满了旺盛的生命力和看似随意的斐然文采。赫拉巴尔四十九岁时才出版了他的第一部作品,可谓大器晚成,此后却频频获奖,迅速被世界文坛接纳。捷克斯洛伐克沦陷后,举凡不肯对占领公开表示支持的作家,均遭到新上台的权力当局的

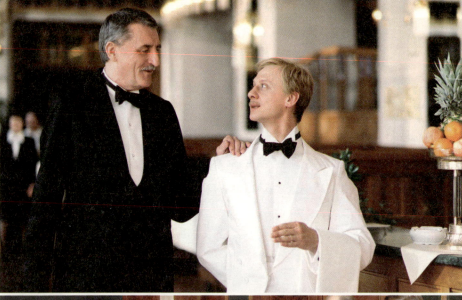

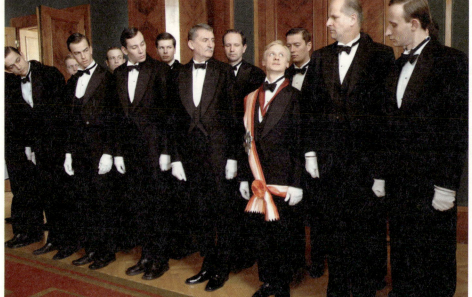

▶ 上图：简·迪特因个头矮小而自卑，所以常用一些意想不到的办法"垫高"自己。
▶ 下图：简·迪特的一生与英国国王了无干系，只不过是他的朋友、饭店领班的待客之道。

严厉制裁,赫拉巴尔是其中之一。当时,赫拉巴尔的两部新作已由出版社印好装订成册正待发行,未料想,它们被连夜送进废纸回收站销毁,与此同时,他已经出版的著作,也被从各个图书馆和书店的架子上撤下来。不久,这位深受读者爱戴的作家被开除出捷克斯洛伐克作家协会。

政治上的被疏离、文学上的被边缘,让赫拉巴尔备感悲凉,他甚至曾经萌发轻生的念头。幸运的是,他的妻子在布拉格远郊的一处林中空地置办了一所简陋的木屋,正是在这个几乎与世隔绝的地方,赫拉巴尔找到了心灵的归所,特别是萨特斯卡小镇蓝星酒店的小个子老板讲述自己从前在饭店当学徒的故事让赫拉巴尔深受启发,他灵感如泉涌,只用了十八天的时间,就一气呵成了这部仅仅五个篇章、十三万字的旷世之作《我曾侍候过英国国王》,难得的是,对这部作品,他此后再未做一字一句的修改。

我们不难想象,赫拉巴尔如何在强烈的夏日阳光下带着满腔的激愤完成了这部著作。"烈日晒得打字机曾多次一分钟内就卡壳一次。我没法直视强光照射下那页耀眼的白纸,也没能将打出来的稿子检查一遍,只是在强光下机械地打着字。阳光使我眼花缭乱,只能看见闪亮的打字机轮廓。铁皮屋顶经过几个小时的照射,热得使已经打上字的纸张卷成了筒。"直到二十年后的1989年,这部作品才由捷克斯洛伐克作家出版社作为"三部中篇小说"中的一部正式出版。在小说的"作者说明"中,赫拉巴尔感慨万端地写道。

在狂热的创作中,赫拉巴尔曾经希望有一天,能够有时间和勇气仔细琢磨,把这部稿子改得完美一些,"在我可以抹去这些粗糙而自然的画面的前提下,只需拿起一把剪刀来处理这份稿子,把其中那些随着时间的推移依然保持清新的画面剪下来"。然而,没有,四十六年过去了,作品以其天然的质朴保持着其无可褫夺的魅力。

"请注意,我现在要给诸位讲些什么。我一来到金色布拉格旅馆,我们老板便揪着我的左耳朵说:'你是当学徒的,记住!你什么也没看见,什么也没听见!'……老板又揪着我的右耳朵说:'可你还要记着,你必须什么都看见了,什么都听见了!'……就这样,我开始了我的工作。"赫拉巴尔的故事就从这里开始了。而在伊利·曼佐的影片中,这段饶有趣味的文字仅仅作为一个镜头一闪而过。赫拉巴尔由时间推进的讲述,在伊利·曼佐的镜头下变成了简·迪特人生的两个阶段的平行叙事,一个是他作为一个富有开创精神的年轻人,事业进取逐渐成熟的阶段;另外一个则是他年老体衰出狱后回归本真,追求内心的宁静与平和的阶段。两重叙事的交叠轮回,让影片在冲淡平和的表象下更具有波澜壮阔的史诗气质。

个头矮小、涉世甚浅的简·迪特是一个身无分文的餐厅服务员,尽管身份低微,他却一直抱有两个梦想:一是有朝一日成为挥金如土的百万富翁,二是能够拥有自己的酒店,成就一番事业。在变幻莫测的大千世界里,他竭力拼搏、跋涉、攀登,以求熬到"侍候过英国国王"的那位餐厅领班的位置,命运之神不断青睐,他凭借眼观六路、耳听八方的技巧,很快就在自己的事业阶梯上节节高升,从一名在火车站提着桶子卖烤肠的流动小贩开始,再到端盘子的普通服务生、首席服务生、大堂领班……在动荡的社会变迁中一步一步走向了成功的巅峰,最后自己成了布拉格最豪华酒店的老板,过着醉生梦死的生活。不久,第二次世界大战爆发了,简·迪特在捷、德剑拔弩张的氛围下坚持迎娶了纳粹体育老师丽莎,并得到种种优待,这让身处战争硝烟中的捷克斯洛伐克人更加鄙视他,也让他更加难以立足。

战争终于结束了,丽莎带着从被驱逐的犹太人家里掠夺的稀有邮票返回布拉格,他们借助这些邮票发了财,一次意外的失火却让丽莎死于非命,简·迪特有了用自己名字

命名的"迪特大饭店"。然而,好日子不长,迪特因为串通德国人而被捷克斯洛伐克共产主义新政权判刑,所有财产被没收且锒铛入狱。近十五年的狱中生涯转瞬即逝,昔日朝气蓬勃的迪特走出监狱,满头华发,孑然一身。回顾自己的一生,过去的一切宛若一个华丽而恍惚的梦。

年老的简·迪特心如死灰,年轻的简·迪特梦想张扬。借助着两条平行的叙事线索,年届七十高龄的伊利·曼佐将赫拉巴尔的故事处理得举重若轻。为了争取《我曾侍候过英国国王》的拍摄权,伊利·曼佐打了十多年的官司,终于得偿所愿。伊利·曼佐曾改编过六部赫拉巴尔的作品,其中包括曾斩获奥斯卡最佳外语片奖的《严密监视的列车》和柏林金熊奖的《失翼灵雀》,事实证明,在改编赫拉巴尔作品方面,他确实是无可撼动的不二人选。

伊利·曼佐用影像的方式,完美地保持着赫拉巴尔用文字营造出来的截然对立的情绪氛围——紧张与松弛、夸张与谨慎、严肃与戏谑、冷峻与狂热、幻想与实际、平和与波澜——并使得影片的主题在不同关键词之间自由切换。他用几个具有喻象性的概念——镜子、道路、金钱,来表达主题的无限丰富和无穷可能。在简·迪特滔滔不绝、近似泛滥的叙事海面之下,潜伏着深不可测的审判和放逐。影片的名字是"我曾侍候过英国国王",看过影片才知道,简·迪特的一生其实跟英国国王了无干系,这句话其实取自简·迪特问饭店领班何以精通各种待客之道,每一次,领班总是回答说:"我曾侍候过英国国王。"

在影片中,简·迪特因个头的矮小而自卑,所以他常常用一些意想不到的技巧"垫高"自己,赢得满足,他喜欢出其不意地将硬币抛洒在地上,暗中窥视人们疯狂拾捡的失态;他经历过众多女人:天堂艳露的雅露卡什、宁静旅馆的女佣凡达、巴黎饭店的尤

琳卡,还有德国教师丽莎,比如每每与女伴沉醉于温柔之乡时,简·迪特便总会用花哨的饰品在女伴的胴体上摆出奇妙的图案,并借助一面镜子,让女伴打量其中妙不可言的自己,"对于女人,我懂得爱情和床上的游戏,从我在她们的肚皮上铺满鲜花开始"。在影片的结尾,简·迪特将数面镜子摆放在空旷的房间里,镜子中闪回着简·迪特的青春片段,镜子在这里完满地完成了影片的主题阐释,大大小小的碎片、重重叠叠的影像、虚虚实实的映射,其实恰是一个小个子在大时代中的分裂和挣扎,是捷克甚至是欧洲半个世纪动荡的写照。

简·迪特喜欢在啤酒杯背后,观察形形色色被扭曲的人形。这些扭曲的人形何尝不是捷克人的写照?他们持杯在手,身体里有着与生俱来的快乐细胞,却又有难以排遣的历史隐痛,他们有着夸张的喜怒哀乐,也有着痛彻骨髓的腥风血雨,伊利·曼佐用茫无边际的诙谐道出了捷克的悲恸与凄凉,这是他的才气和力量,也是他不动声色的残忍,恰恰是在这样残忍中,一个民族的苦难与坚强不动声色地凸显出来。

赫拉巴尔对中国传统文化痴迷不已,尤其是老子的《道德经》,恰是如此,东方哲学的沉着与空灵常出现于他的作品之中,这也反映在这部影片里。"人,总是在意外中,方能成为真正的人,在崩溃、出轨、失序的时候。"影片的结尾,简·迪特说,这几乎是赫拉巴尔颠沛流离的一生的写照。1996年,赫拉巴尔从一家医院的五楼坠落身亡,自杀还是他杀?至此依然是个谜。在他的笔下,简·迪特出狱后,被放逐到捷、德边境森林,修一条永远也修不完的公路,在这里,简·迪特却对自己的身后事做出了意味深长的安排:残骸顺着河水从南北两个国家各自流走,最终在大西洋汇合,从而完成人生的圆满。

祸兮福之所倚,福兮祸之所伏。孰知其极?其无正。诚哉斯言!

32

《黄金时代》：
笼子里的黄金时代

从异乡到异乡，从渺茫到风霜，这就是萧红。她的天才一般的文字，别有一种扑面而来的生趣，她的对于命运的"生的坚强"和"死的挣扎"，她的对于女性的"细致的观察"和"越轨的笔致"，都是如此地直白不加掩饰，这让人感动又感伤。在十余年的时间，颠沛流离行走于大半个中国的路上，她写下了一百多万字的文字，这不能不说是啼血歌唱。

"黄瓜愿意结一个谎花,就结一个谎花吧……"

在《呼兰河传》中,萧红哀伤地感叹。

萧红的生和死都是个谜,一如她的爱和恨、情和仇,她的离弃与忠贞、忧郁与炽烈。然而,所有的扑朔迷离似乎又那么的通晓直白,宛若养育着萧红的呼兰河水,终其一生,她对这里不愿言说又缱绻不已,对养育其成长的家族,她毅然背叛又深情回望。病重之时,她拼着生命最后的力气完成了《呼兰河传》,这成就了她文学旅程的巅峰气象,然而,这部史诗式的自传长篇何尝不是她一生寂寞凄苦的写照?

萧红,本名张乃莹,1911年6月2日,生于松花江北岸的呼兰小城,1942年1月22日,逝于香港圣士提反女校的临时救护站,时年仅三十一岁。

弃世之前,萧红的身边只有端木蕻良和骆宾基两个人,前者是她生命中唯一的合法丈夫,后者是她生命终点如弟弟一般的亲人。在烽火连天、尸横遍野的战时,端木蕻良和骆宾基力求尽自己所能给萧红以这个世界上最后的尊严。此前的几个小时,在回天无力的失望中,他们已四处奔波为她筹措到了二十元丧葬费,然而当时的香港已被日本人全面接管,俨然成为一座废城,兵匪遍地、灾虐横行中保持尊严着实不易,在赶回医院的路上,他们遭遇街头的烂仔,钱和衣服全部被抢光。

清晨的雾气慢慢散去,温暖的阳光缓缓射来,残冬就要过去了,春天却还未到来。萧红仰着脸,躺在简单的担架上,从清晨开始,她已陷入深度昏迷。她的眼睛微合,脸色愈加惨白,头发披散在脑后,唯有牙齿还有光泽,嘴唇还略红润。不多时,她的脸色愈见晦暗,血沫从喉管被医生误诊为肿瘤的刀口处涌出,像一朵朵残败的花儿——一代才女

▶ 从寒冷北国走出来的萧红，她的个性让她寂寞凄苦，却又成就了她文学的万千气象。

▶ 萧红和萧军在逃难的船上。在苦难中相守，其实是他们一生中最快乐的时光。

就此香消玉殒。

　　这是许鞍华《黄金时代》中的萧红。今天,她离开这喧嚣的尘世已经有七十二个年头了,可是她于中国现代文学史的意义却越来越深远。如今,这呼兰河的歌者在许鞍华的镜头下重又回到人间。在这个香港导演的抒情的长镜头下,北中国的凛冽与奔放、北方生活的舒缓与峻急、北方女子的率直与狷介,不动声色地喷薄而出。

　　松花江支流呼兰河绕城而过,呼兰因此得名。清王朝视黑龙江流域为"龙兴之地",自康熙七年(1668)始对其实行了将近两百年的封禁政策。其间,关内特别是河北、山东等地的破产农民纷纷闯关东、谋生路,试图在广袤的黑土地上淘金、伐木、垦荒,张家便是从山东东昌府(今山东聊城)逃难而来的一支,萧红是这一支的后代。

　　在三十一年短暂的生命中,萧红一直奔波在逃难的路上,在饥饿、贫困、流离、奔逃与疾病之中度过:呼兰、哈尔滨、北平、上海、东京、临汾、武汉、重庆、西安、香港……她走出呼兰,便再也没有了家。在一首诗中,她曾经阴郁地写道:

　　　　从异乡又奔向异乡,
　　　　这愿望多么渺茫,
　　　　而况送着我的是海上的波浪,
　　　　迎接着我的是乡村的风霜。

　　从异乡到异乡,从渺茫到风霜,这就是萧红。她的天才一般的文字,别有一种扑面而来的生趣,她的对于命运的"生的坚强"和"死的挣扎",她的对于女性的"细致的观察"和"越轨的笔致",都是如此地直白不加掩饰,这让人感动又感伤。在十余年的时间,

颠沛流离行走于大半个中国的路上,她写下了一百多万字的文字,这不能不说是啼血歌唱。

罗素曾言:"人生而自由,却无所不在枷锁之中。"萧红的一生,恰是这句话的最好注解。1月19日夜里,萧红挣扎着在拍纸簿上写下了最后的遗言:"我将与蓝天碧水永处,留得那半部《红楼》给别人写了。半生尽遭白眼冷遇,……身先死,不甘,不甘。"评价萧红的一生,似乎离不开"背叛""放浪"四个字,也离不开与她纠缠不已的四个男人。这四个字与四个男人占据了萧红短暂生命的大部,令她不安于生也不安于死。

第一个是陆哲舜。萧红离开呼兰去哈尔滨读中学,就已经是一个开明家庭的惊世骇俗之举。这时,她遇到了法政大学的学生陆哲舜。陆哲舜是有妇之夫,萧红却以未婚妻的身份与其一同来到北平,萧红进入高中读书,但家里人断绝了对她的钱财供应,跟同样被家里断粮的陆哲舜相看两相厌,最后只得离开北平回家。

第二个是汪恩甲。萧红的家族堪称当地的望族,她很早就订婚了,未婚夫汪恩甲是个同样的望族子弟,且仪表堂堂,这在当时是很可以夸耀的。萧红从北京回家之后,答应跟汪恩甲结婚,却再次离家出走回到北平,汪恩甲跑到北平找到萧红,两人回到哈尔滨,开始了旅馆同居的生活。这时的萧红已经跟着汪恩甲吸起了鸦片,而且怀上了汪恩甲的孩子。二人坐吃山空,最后欠下了旅馆四百元的天价费用,某一天,在萧红不留意的时候,汪恩甲从此消失。

第三个是萧军。萧红被困旅馆,她急中生智,写信给报馆,声称自己是流亡学生,声泪俱下请求救援,否则会被卖去做妓。报馆编辑裴馨园让正在报馆帮助编稿的萧军(三郎)带几本书刊去旅馆探望,彼时萧军本无意久留,计划将书刊交给萧红后就离开。可是与萧红的几句攀谈却让他动了心,从此二人坠入情网,开始了长达六年的甜蜜相伴。

他们一起忍饥挨饿,一起孤苦漂泊,一起合著小说,一起在鲁迅的提携下扬名文坛,就连他们的笔名,也是"小小红军"分割开的萧红、萧军。可以说,没有萧军,就没有萧红。

 第四个是端木蕻良。可以说,萧军的不断出轨让萧红彻底绝望,而且这个东北武夫的粗鲁霸道让她难以为继。端木蕻良和萧红的爱情是他们身边几乎所有人都反对的,端木娇生惯养、文人气质、自私懦弱,大家都认为他给不了萧红想要的稳定平和的爱情。然而萧红毅然决然嫁给了端木。在婚礼上她说:"掏肝剖肺地说,我和端木蕻良没有什么罗曼蒂克的恋爱历史。是我在决定同三郎永远分开的时候才发现了端木蕻良。我对端木蕻良没有什么过高的希求,我只想过正常的老百姓式的夫妻生活。没有争吵,没有打闹,没有不忠,没有讥笑,有的只是互相谅解、爱护、体贴。"然而,如大家预言,萧红并没有在这场婚姻中收获什么,端木有没有爱过萧红?萧红有没有爱过端木?这似乎都是个问题,在战乱中,端木曾两次抛下萧红自行逃命,这至今为后世所诟病。"筋骨若是痛得厉害了,皮肤若是流点血也就麻木不觉了。"临死前,她对侍候在身边的骆宾基说。尽管这样,在重庆,在香港,他们还是始终扶持,萧红最重要的作品《呼兰河传》《回忆鲁迅先生》《马伯乐》等,都是在端木蕻良的陪伴下完成的。1941 年,太平洋战争爆发,此时日军轰炸香港,端木蕻良再次逃避,已卧床半年不能走动的萧红,对丈夫、人性、时局都完全失望。虽然端木最后还是回来了,但萧红已是油尽灯枯,最终死在临时救护站。她将她所有作品的版权、版税分给了家人、萧军、骆宾基,唯独没有给端木蕻良。

 萧红曾对朋友说,自己一生走的是败路,她叹息:"女性的天空是低的,羽翼是稀薄的,而身边的累赘又是笨重的。"她对自己的命运总是看得透却又不服输:"不错,我要飞,但与此同时我觉得,我会掉下来。"这句话一语成谶。她反抗旧家庭旧礼教,逃婚、同居、未婚先孕,这纵使在今天也足以惊世骇俗,遑论 20 世纪 30 年代的东北小城?她的

生恰是她的死,她的死又何尝不是她的生?

人之将死,其言也哀。辗转病榻的萧红无不以最大的浪漫憧憬着生的种种可能。"我很可惜,还没有给那忧伤的马伯乐一个光明的交代,"她对袁大顿说。"我怕……我就要死,听见飞机的声音就心悸得很,"她对前来探视的柳亚子说。"我要回家,我要回到呼兰,你要送我到上海,把我送到许广平先生那里……有一天,我定会健健康康地走出房间,我还有《呼兰河传》第二部要写,"她对服侍在身边的骆宾基说。"我为什么要向别人诉苦呢!有苦,就自己用手遮盖起来,一个人不能生活得太可怜,要生活得美,但对自己的人就例外,"她对飞不动了的自己说。

"有我所不乐意的在天堂里,我不愿意去,有我所不乐意的在地狱里,我不愿意去,有我所不乐意的在你们的世界里,我不愿意去。"这是鲁迅的骄傲与愤怒。一辈子横眉冷对千夫指的鲁迅对萧红却有着格外的宽柔与纵容。1936 年,萧红和萧军的感情发生了危机,朋友们建议萧红去日本修养一段时日。7 月 15 日这一天,鲁迅在日记中写道:"晚广平治馔为悄吟践行。"

然而,纵使二萧分离,也并未使他们的关系有任何改善,萧军不断另结新欢,甚至与朋友黄源的妻子许粤华"珠胎暗结",独在异乡的萧红不断生病,这期间她深深敬爱的鲁迅先生也病重辞世,这些都令萧红痛不欲生。异国的夜晚格外漫长,她靠着等待萧军的回信温暖着枯索的内心。这一年的秋天,她给萧军写了一封很长的信,其中提到"黄金时代":"窗上洒满着日月的当儿,我愿意关了灯,坐下来沉默一些时候,就在这沉默中,忽然像有警钟似的来到我的心上:'这不就是我的黄金时代吗?此刻。'于是我摸着桌布,回身摸着藤椅的边沿,而后把手举到面前,模模糊糊的,但确认定这是自己的手,而后在看到那单细的窗棂上去。是的,自己就在日本。自由和舒适,平静和安闲,经济一

点也不压迫,这真是黄金时代,是在笼子里过的。"

在这样一个命乖运蹇的时刻、一个兵燹遍地的时代,萧红大胆地喊出"我的黄金时代",这何尝不是一种英雄的气概?然而,她毕竟只是在"笼子里"的"黄金时代",这就注定了她的英雄悲剧的挽歌。

1941年的香港圣诞节无疑要写进中国的历史,太平洋战争的突然爆发使得太平的香港不再太平。12月24日这一天,萨空了在日记中写道:"往年的今天在香港,我们一定看得见全港若狂的狂欢,今夜却是全港漆黑,只有旺角油池还燃烧着火苗,表示着这世界未全被黑暗都笼罩。"连日来,日军对香港狂轰滥炸,到处硝烟弥漫、热浪滚滚,两年之后,独居上海的张爱玲以香港的倾覆为背景,想象了一个意味深长的爱情故事——《倾城之恋》,这部作品一经发表立即红遍上海滩。张爱玲出生于1920年,香港倾覆之时,她尚是香港大学的一名普通学生,而此时,萧红以无限的不舍即将撒手人寰。不知道张爱玲是否听到过萧红8月4日在香港大学的那场演讲?我们在文字中找不到任何记载。历史就这样留下了遗憾,中国现代文学史上的两位传奇女性在逼仄的时空擦肩而过。对于香港的意外倾覆,两者笔端所流露的情思截然不同,年轻的萧红匆匆完成了她短暂的终极体验,更加年轻的张爱玲却仍旧以新奇的目光,打量着这座时时充满警报和灾难的城市,这些,日后都成为了她文学想象的生活之源。

"这是一个最好的时代,这是一个最坏的时代;这是一个诚信的时代,这是一个欺骗的时代;这是一个光明的时代,这是一个黑暗的时代。"狄更斯在《双城记》开篇写道。充满着无限的动荡与机遇,充满着无限的衰微与生机,"凡是能开的花,全在开放,凡是能唱的鸟,全在歌唱",难道这就是黄金时代?

1890年7月27日下午,凡·高对着金色的太阳,举枪结束了自己的生命,他不知道

那个将他逼疯的年代被后人称作"黄金时代",不知道他连面包都吃不起的时候留下的画作在他身后以数亿倍的价格飞升——这是投机者的黄金时代,却不是凡·高的黄金时代。1992年,王小波推出了他用十年时间思考并创作的长篇小说《黄金时代》。在这部书中,他将"黄金时代"定义为"人有无尊严,有一个简单的判据,是看他被当作一个人还是一个东西来对待"。他不知道他的那个"我从你的梦里来,将要打碎你的梦"的宣言直到今天还仍然是大海上的泡沫——这是虚伪者的黄金时代,却不是王小波的黄金时代。

 回到20世纪30年代,纵使在萧军、萧红在文坛的名声如日中天、不再为一块面包发愁的时候,他们的日子依然步履踉跄,他们脚下的羁绊从未消失,他们期待的庄重与尊严还很遥远。许鞍华用了十年时间窥测萧红的心路历程,极尽冷静地来诠释萧红的踟蹰与挣扎、光荣与梦想,然而,我们只能说——这可以是你的、我的、你们的、我们的,甚至是许鞍华的黄金时代,却一定不是萧红的黄金时代。

33

《放牛班的春天》:
野百合也有春天

奇迹发生了。就在马修走到学校围墙外面时,一架又一架纸飞机从天而降,马修捡起了纸飞机,发现每一架飞机都是一封孩子们写给他的信,他们被关在禁闭室里,簇拥着,高高地举起双手,窗口外是齐刷刷摇动的手臂,是孩子们摇动的思念。马修捡起飞机,抚平信纸,他的泪水洇湿了信纸。

这是 1991 年，1963 年出生的古典吉他手克里斯托夫·巴拉蒂早已从巴黎师范音乐学院毕业，他的出类拔萃令他蜚声法国乐坛，并在多个国际性大型吉他比赛中胜出。这一年，克里斯托夫·巴拉蒂二十八岁，他或许不会知道，在未来的时日里，他将在世界影坛上占据重要的位置。

这是 1991 年，二十八岁的克里斯托夫·巴拉蒂加入雅克·贝汉创立的电影公司。对于克里斯托夫·巴拉蒂与雅克·贝汉而言，这是他们人生的一次重要相逢。此后，我们会知道，他们参与制作了《微观世界》《雪岭传奇》《鸟的迁徙》。十三年后，克里斯托夫·巴拉蒂作为导演、编剧，雅克·贝汉作为监制，他们联合推出了圣诗般的电影作品《放牛班的春天》，这一年，是 2004 年。

酣畅的故事、朴素的色调、简省的叙事、饱和度几近灰色的景深、清浅的快乐或悲伤……在世界电影史的长河中来看，《放牛班的春天》未必是最优秀的电影作品，但一定是最温暖、最催人泪下，也最令人难忘的作品。

某一天，世界著名指挥家皮埃尔·莫昂克的母亲去世，他重回法国故地出席母亲的葬礼。夜已深凉，滂沱大雨中，一位不速之客敲响了他的大门，瞬间的错愕之后，他认出了这位孩提时代的旧友、池塘畔底辅教院的同学贝比诺。贝比诺带来了一本陈旧的日记，也打开了他尘封已久的记忆。这本日记，是他们当年在池塘畔底辅教院任教的音乐启蒙老师克莱蒙·马修遗下的日记，日记中的不少部分，是马修专门为莫昂克所写。莫昂克慢慢品味着马修老师当年的心境，一幕幕童年的回忆也浮出岁月的深潭。

克莱蒙·马修是一位才华横溢的音乐家，但是在 1949 年的法国乡村，他没有施展自己

才华的机会,最终,他选择成为一家男子寄宿学校"池塘畔底辅教院"的教师。这里的学生大都是天性顽劣的少年和儿童。到任后,马修发现,面对这些所谓的问题孩子,辅教院校长却以残暴冷酷的高压手段管制他们。体罚、暴力在这里司空见惯,然而,这些天性顽劣的孩子并不畏惧体罚和暴力。相反,体罚和暴力让他们学会了以恶抗恶,学校的体罚暴力和学生的以恶抗恶变成恶性循环,面对这种状况,性格沉静、涵养深厚的马修深感忧虑,他开始用自己擅长的音乐唤醒孩子们善的良知,而令他惊奇的是这所寄宿学校竟然没有音乐课,他决定用音乐的方法来打开学生们封闭的心灵。在闲暇时,他拿出放弃已久的乐谱,尝试创作简单的合唱曲。果然,如马修所料,音乐让孩子们从躁动和喧嚣中渐渐安静下来,围绕在他的周围,或者说,凝聚在音乐的周围,打开心灵的耳朵,学会凝神静听。

 哦,黑夜刚刚降临大地
 你那神奇隐秘的宁静的魔力
 簇拥着的影子多么温柔甜蜜
 多么温柔是你歌颂希望的音乐寄语
 多么伟大是你把一切化作欢梦的神力
 哦,黑夜仍然笼罩大地
 你那神奇隐秘的宁静的魔力
 簇拥着的影子多么温柔甜蜜
 难道它不比梦想更加美丽
 难道它不比期望更值得希冀

 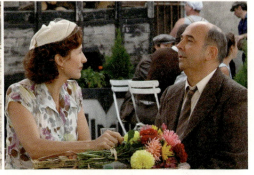

▶ 左图：池塘畔底辅教院的学生大都是天性顽劣的少年和儿童。
▶ 右图：有着高度责任心的音乐教师马修告诉巴拉蒂的母亲，她的儿子是一个有着杰出的音乐天赋的少年。

 这是马修写给孩子们的歌曲，也是他写给自己的歌曲，写给自己不尽如人意的过去，更写给自己充满无限希冀的未来。恍如孩子们的歌声一般，克里斯托夫·巴拉蒂的镜头如泣如诉，宛若天籁。克里斯托夫·巴拉蒂有一颗儿童的心，尽管马修是整部戏的主角，但是克里斯托夫·巴拉蒂的镜头从头至尾低垂在儿童的高度——这是他们年龄的高度，也是他们心灵的高度——谦恭、宽博，充满着智慧的圆熟与通融。

 马修是我们生活中常见的那种平凡的人，他其貌不扬，无足轻重，他一厢情愿地爱上了莫昂克的漂亮的母亲，可当他明白这只是自己的单相思时，便悄然隐退。但是，马修心地善良，多年的颠沛流离仍无法泯灭他的音乐梦想，世间的酸甜苦辣都不能抹杀他的良善与快乐。他似乎就是我们小时候在心中想象的那个无所不能的巨人般的父亲，他让我们的童年充满快乐、充满温情又充满力量。他像一棵葱葱郁郁的大树，树干笔直、枝叶繁茂，为我们遮风挡雨、纳荫蔽凉，他像一颗悬挂在我们头顶的启明星，为我们在暗夜里指明方向。

 辅教院校长也是我们生活中常见到的那种人，与马修不同，他是一个自私自利、变态投机、混在校长职位上只知道作威作福的混蛋，他并不信任任何人，对自己的权力也并不自信。正因为他的不信任和不自信，所以他时时刻刻将手中有限的权力发挥到极

致,他不允许任何人质疑他的地位、挑战他的权威。不论是对学校的教父、教工还是学生,他都没有任何情感,他的世界就是他的价值,他的价值就是他的利益,无所谓善和恶,无所谓美和丑,无所谓对和错,无所谓白和黑。他代表着这个我们无法左右的主流社会的愚蠢而强硬的伦理体系和价值判断,他们对真挚和朴素的真理视而不见,甚至充满恐惧和蔑视,他们才是阻碍社会进步的绊脚石,或者说是让这个社会不断堕落的陷阱。

个性倔强孤傲、敏感自尊的皮埃尔·莫昂克其实恰恰是孩提时代的我们,在他的身上,有着我们或多或少的影子,我们用初生的眼睛、稚嫩的心灵,置疑过我们身边的世界、我们身边的亲人,以及与我们擦肩而过的路人。莫昂克出生于单亲家庭,他的美丽的母亲在绝望中放弃了,从而将他送到池塘畔底辅教院,每一次母亲探视,听到的永远是老师们对他的批评和告状。在这样的环境中,他的孤傲变成了孤绝,他的自尊变成了自闭,一个被孩子们捉弄走的教工在临走前告诫马修不要相信这个有着"天使容貌,魔鬼内心"的孩子。然而,与辅教院的历任老师们不同,马修没有放弃他,他在莫昂克孤独的歌唱中发现了他的音乐天赋,他在莫昂克的雨夜脱逃中相信了他在寻找的尊严,他甚至在莫昂克误解他和母亲的关系向他的头上投掷墨水瓶时,仍旧将支撑合唱团的独唱角色交给了他。

马修赢得了孩子们的信任,纵使对那个失去双亲、没有任何天赋的贝比诺,他也充满信任。马修来到池塘畔底辅教院,见到的第一个孩子便是贝比诺。回到影片开头,暮年的贝比诺冒着大雨叩开音乐家皮埃尔·莫昂克的房门,面对疑惑的莫昂克,他自我介绍:"我爸爸星期六来接我。"然后才说"我是贝比诺"。是的,马修走进池塘畔底辅教院,第一个见到的便是贝比诺,他站在辅教院大门口,对马修说:"我爸爸星期六来接我。"事实上,贝比诺是一个失去了双亲的孤儿,尽管他从不相信这一点,尽管他每周六都会站在辅教院大门口,对每一个人和自己说:"我爸爸星期六来接我。"这个"星期六"的孩子,最后在马修被校长赶出学校后,

跟随着马修的汽车一路奔跑,最后被马修抱到车上,成为马修的孩子。

马修被恼羞成怒的辅教院校长解雇的情节是影片中最催人泪下的一幕。马修一个人失落地走出学校的大门,他不知道孩子们被变态的校长关了禁闭,他在日记中写道:"在这个时候,在我孤单单地走出校门的时候,我多么希望孩子们再无所顾忌地走出来,与我相见。然而,一个人都没有,只有我自己。"

但是,奇迹发生了。就在马修走到学校围墙外面时,一架又一架纸飞机从天而降,马修捡起了纸飞机,发现每一架飞机都是一封孩子们写给他的信,他们被关在禁闭室里,簇拥着,高高地举起双手,窗口外是齐刷刷摇动的手臂,是孩子们摇动的思念。马修捡起飞机,抚平信纸,他的泪水洇湿了信纸——他的日记写到这里,相信没有人不为此落泪。

在世界电影史中,以音乐感化顽劣学生的电影题材并不鲜见,但是《放牛班的春天》无疑是此类影片中的佼佼者,必须要提的是,这部影片能够凭借感人的剧情成为年度法国票房冠军,其中悠扬的配乐功不可没。

记得罗大佑写过一首歌,歌中唱道:

就算你留恋开放在水中
娇艳的水仙
别忘了山谷里寂寞的角落里
野百合也有春天

是啊!纵使我们留恋世间那些娇艳的水仙,也永远不应该忘记,在我们曾经遗忘的角落里,野百合也有春天。

34

《天使爱美丽》：
如鲜血一样骄傲，如岁月一般凋零

倘若我们眼力高明，或者我们还有剩余的耐心，我们似乎不难发现，在被包装的神话和神话之间，有那么一道细线露出了端倪，那是魔鬼埋伏在我们心底可怕的真实。也许某一天，潘多拉的盒子重新打开，被压在盒底的希望，展开单薄的羽翼，飞也飞不出来。就像窗外这个行进着的秋。树上的叶子红了，像鲜血一样无比骄傲；脚下的叶子黄了，如岁月一般兀自凋零。

温暖的眼眸、狡黠的笑容、像小鹿一样跳跃的身姿、宛若花朵般绽放的生命……奥黛丽·塔图一出场,瞬间便俘虏了我。

这是北京肃杀的秋日,没有秋高气爽,没有雨露生寒,更没有如画之江城、晓望之晴空,连日阴郁的雾霾攻占了平素的欢愉与安宁,秋的城堡满目憔悴。树上的叶子红了,像鲜血一样无比骄傲;脚下的叶子黄了,如岁月一般兀自凋零。

街边到处是堆积如小山的落叶,秋风乍起,琐碎细密的暗金烟雾般腾空而起,在一座座山头飘荡。这是丰收的秋宴。时光之神的宴会里,永远有且只有一个主角,金色的农神刚刚抽身离去,黑衣的死神旋即踏歌而来。浓醉的晚秋,送走了短暂的春柳、哀悼着短暂的夏荷,等待着白雪封地的漫漫长冬。

奥黛丽·塔图便是在这时,从黯淡得几乎无法行进的生活中跳脱而来,如同暗夜后的晨曦,如同大雨后的彩虹,如此灿烂、如此明媚、如此纯净。奥黛丽·塔图,这个有着典型法国气质的女郎,出生于法国一个盛产黑莓口味葡萄酒的小镇伯蒙,她的父亲是一名牙医,母亲是一名教师。奥黛丽·塔图在法国中部的城市蒙吕松长大,青春靓丽的她很快被一家国际超模公司看中,1998年,她在导演托尼·马歇尔执导的电影《维纳斯美容院》中脱颖而出,2001年,她在让-皮埃尔·热内导演的《天使爱美丽》中饰演一个不屈服于厄运的可爱女孩艾米丽·布兰,从此走进世界影坛。艾米丽的笑容嫣然绽放,令人顿生脱尘出世之感,令整个世界黯然失色。

在《天使爱美丽》中,奥黛丽·塔图饰演的法国女孩艾米丽·布兰从来就没有享受过家庭的温暖,她的童年在孤单与寂寞中度过。八岁时,母亲因意外事故去世,伤心过

▶ 艾米丽是一个具有法兰西情调的可爱女郎。儿时的艾米丽被父亲锁在自己的世界,与外界隔绝。

度的父亲由此患上了自闭症,整日沉醉在自己的生活里,与世隔绝。艾米丽的父亲是一名医生,可是,他除了给艾米丽做医疗检查之外,很少和女儿接触。可笑的是,他仅仅根据艾米丽在检查时心跳较快就断定她有心脏病,并决定让她休学在家中养病。被剥夺了与同龄伙伴一起玩耍乐趣的艾米丽,孤独、寂寞、无助,只能靠无拘无束、漫天飞舞的想象和幻想来打发日子,自己去发掘生活的趣味。比如,到河边打水漂儿,把草莓套在指头上慢慢地吮吸。

寂寞的艾米丽终于长大了,她长成了美丽脱俗的少女,离开父亲离开家庭自己去闯世界。艾米丽在巴黎的一家咖啡馆里找到一份做服务生的工作,但有趣的是,光顾这家咖啡馆的似乎总是一些行为孤独、言语古怪的人,他们乖张怪僻,不过在巴黎这样一个到处充满着浪漫气息的地方,似乎什么都不难理解。艾米丽的生活过得还不错,但是她并不满足,美丽的天使艾米丽似乎还缺了点什么。

1997年夏天,英国王妃戴安娜不幸身亡,这让艾米丽无比震惊,尽管生活中有那么多幸与不幸,艾米丽却突然意识到生命是如此脆弱而短暂,她决定尽自己所能去影响身

边的人,给他们带来欢乐。一个偶然的机会,艾米丽在浴室的墙壁里发现了一只锡盒,里面放着好多男孩子们珍视的宝贝。艾米丽推测这应该是原来住在这个房间的一个小男孩藏在这里的。而今,那个男孩或许已经长大,早就忘记童年时代珍藏的"宝贝"。艾米丽陡然觉得生活有了乐趣,她决心寻找"宝盒"的小主人,并悄悄地将这份珍藏的记忆归还给他。

与此同时,艾米丽积极行动起来,她开始怀抱伟大的理想,着手改变自己和自己枯燥无趣的生活,暗中帮助周围的人,改变他们的人生,修复他们的生活,实现自我的价值。冷酷的杂货店老板、备受欺侮的伙计、忧郁阴沉的门卫、被丈夫抛弃的妻子……都被她列入了"伟大理想"的名单。她像一个顽皮的孩子,用恶作剧对付周遭的困苦和邪恶,用小阴谋改造身边的平庸和冷漠。然而,正当艾米丽斗志昂扬地向着"伟大理想"迈进时,她遇上了一个"强硬分子"——成人录像带商店店员尼诺,对于这个冥顽不化的"强硬分子",她的那一套似乎失灵了。她设置了一连串的机关,讲述一连串的有趣故事,她渐渐发现,这个喜欢收集废弃投币照片并将照片重新拼接起来的古怪而羞怯的男孩,竟然就是她心中梦想已久的白马王子。

这部充溢着法兰西情趣的电影,如同一幅又一幅色彩明亮的老照片,不急不躁,艳而不俗,充满生趣。镜头快速地切换,花开花落,四季更迭。让-皮埃尔·热内并没有简单地将艾米丽的人生还原为她的成长故事,而是将这些故事设计成一帧又一帧充满机巧和童趣的漫画,它们散乱地排列着,似乎全不相干,却又充满联系。

连缀这些画面的间隙里,是艾米丽留给观众的猜思和想象。从她将美丽的心灵奉献给他人,到她懂得找到自己的情感归所;从她搀扶着失明老人,到她把深藏着少年时期珍贵回忆的宝盒悄悄地还给它的主人;从她为受尽欺辱的傻孩子打抱不平,到她将威

▶ 从孤独、寂寞中成长起来的艾米丽,长成了美丽的少女,却屡屡与她的白马王子擦肩而过。

风凛凛的杂货店老板整治得哑口无言;从她帮助一对恋人走出情感世界的阴雨连绵,到为他们创造了分手后的再一次相恋;从她为被抛弃的邻居撒下美丽的"弥天大谎",到她越来越平和地接受鳏居家中日渐老去的父亲;从她在想象的世界里寻找自我,到她在真实的世界里付出真情……不论是惊鸿一瞥还是嫣然一笑,不论是微风浅唱还是细雨低吟,不论是博大悲悯还是体察入微,这个从残缺中成长起来的女孩,停留在她童年的梦中,再没有长大。她像一滴晶莹的水滴,自我丰盈,自我圆满,永远带着真诚的微笑,步履轻盈地漫步巴黎街头——这份从容来之不易。

《天使爱美丽》是一部难得的好看的电影。之所以好看,不在于让-皮埃尔·热内娴熟的导演技巧,不在于精致得无可挑剔的镜头语言,不在于影片浅显地道出的人生真谛,不在于他用一部电影将巴黎风光尽收眼底,不在于一个平淡的故事如何被讲述得波澜起伏,而在于让-皮埃尔·热内在一个狭小逼仄的空间创造了无限的丰富、无限的生趣。让-皮埃尔·热内显然是一个叙事老手,他的魅力,在于他的无所不在、无所不能。他是一个在"小空间"营造"大世界"的魔术师,用物与物搭建诗意,召唤无远弗届的灵,他的眼神和指尖所到之处,皆是出人意料的幻景与幻境。

如果你相信让-皮埃尔·热内的魔法,那么,你就该同样相信艾米丽的力量。她像一个魅影侦探一样,窥探着别人的内心隐秘,然后又以秘密的,甚至有些孩子气的捉迷藏的方式,来完成自己的一系列壮义之举。让-皮埃尔·热内让他的魔法充满了悬疑的味道,他吊起了观众的胃口,使得观众欲罢不能。于是,我们看到了真实世界无法存在的景象:在艾米丽设定的寻找路线中,人像雕塑向男主人公眨眼示意;四方联照片上的四个一模一样的男子争先恐后地出谋划策;艾米丽泣不成声地看到荧屏上播放的自己的葬礼……真真假假,亦梦亦幻,妙不可言。在这里,所有的物都是一个巨大的容器,挤

挤挨挨、密密麻麻充斥着更加巨大的灵,隐喻便由此而生。

同"爱美丽"的天使艾米丽一样,让-皮埃尔·热内的生平也充满了传奇。他早年从事电视广告和视频片段的制作,却在盛年收获了具有超现实主义浪漫风格的《天使爱美丽》。水仙少年那喀索斯以水为镜,揽镜自照,倾身欣赏自己在水中的倒影,但与那喀索斯在河边的顾影自怜不同,让-皮埃尔·热内在水的倒影中,却看到了整个世界,看到躁动不安的芸芸众生,看到了让我们心荡神驰的神迹,平凡的世界,在让-皮埃尔·热内灼灼目光的注视下化作不凡的圣城。

然而,倘若我们眼力高明,或者我们还有剩余的耐心,我们似乎不难发现,在被包装的神话和神话之间,有那么一道细线露出了端倪,那是魔鬼埋伏在我们心底可怕的真实。也许某一天,潘多拉的盒子重新打开,被压在盒底的希望,展开单薄的羽翼,飞也飞不出来。

就像窗外这个行进着的秋。

树上的叶子红了,像鲜血一样无比骄傲;脚下的叶子黄了,如岁月一般兀自凋零。

35

《偷书贼》:
人生只有一本书

故事从一列火车一堆雪花还有我弟弟之间展开。在车外,整个世界好像成了一台刨冰机。这是一个被人称为天堂大街的地方,一个男人拿着手风琴,一个女人披着斗篷,他们在那里等着自己的女儿……

▶ 孤儿莉赛尔在养父母的地下室学会了读书。

　　一个犹太年轻人送给一个德国小女孩一个空白的本子，刚刚学会识字的小女孩在这个空白的本子上，写下了这样的开头。

　　五年以前，她还是一个一字不识的白丁，她不会想到有一天，她会拥有这种神奇的力量，将文字像云一样攥在手里，再像拧出云里的雨一样，把它们拧出来。

　　回到1939年的德国，第二次世界大战刚刚拉开阴寒的序幕，德国法西斯初露狰狞，对外的军事侵略如火如荼，对内的种族清洗阴云密布，整个德意志笼罩在紧张的空气之中。

　　这一年，莉赛尔·梅明格的父亲因为党派清洗惨遭纳粹逮捕，杳无音信。无力抚养子女的母亲被迫将九岁的她和六岁的弟弟送到了遥远的寄养家庭。在途中，弟弟不幸死在母亲的怀里。冷清的葬礼之后，在弟弟的墓穴旁，小莉赛尔意外拾到了她的人生第

一本书——黑色的封面、银色的书名,充满着死亡与幽怨的暗示。

在慕尼黑的远郊,有一个叫做莫尔钦的小镇,镇上有一条叫做汉密尔的大街,在德文中,汉密尔就是"天堂"。就这样,不识字的莉赛尔带着她的新书来到了位于汉密尔街三十三号的新家。陌生的城市、陌生的同学、陌生的学校、陌生的养父母,所有的一切,对九岁的小女孩而言,都意味着陌生的恐惧。同学排斥并嘲笑她,养母罗莎·休伯曼粗暴喧嚣,她最常用的一个词就是"猪猡",这些令莉赛尔不寒而栗,她选择用沉默对抗生命中不期而遇的巨大转捩点。

相貌丑陋但心地善良的养父汉斯·休伯曼感受到了女儿内心的恐惧与排斥。为了打开女儿的心锁,让她尽快融入新的生活,他想了很多办法,直到有一天他发现,对于不识字的莉赛尔来说,书籍就是那把打开她心锁的钥匙。他开始教这个小女孩认字、阅读。他们共同开始阅读的第一本书,就是莉赛尔从弟弟墓地捡来的那本书——《掘墓人手册》。

这本书镇定地散发着忧郁的死亡气息,就像那个时代的欧洲天空。只有小学四年级文化的养父明白,他会借助这本书的力量,带领这个懵懂而羞涩的小女孩,磕磕绊绊,一步步走出封闭的自我,回到这个残酷但不乏温暖的真实世界。

"好了,莉赛尔,答应我一件事。要是我什么时候死了,记住要把我埋得妥妥当当的。"汉斯笑着说。他用他的风格叮嘱道:"还有,千万别漏掉第六章,还有第九章里的第四部。"这就是汉斯,在灾难中不失勇气,在困厄中怀抱希望。

《偷书贼》改编自澳大利亚作家马克斯·朱萨克的同名畅销小说,曾执导《唐顿庄园》的布莱恩·派西维尔担任导演,曾担任《纳尼亚传奇:黎明踏浪号》的编剧迈克尔·佩特尼为剧本操刀。曾出演《国王的演讲》《加勒比海盗:惊涛怪浪》的影星杰弗里·拉什,

曾出演《安娜·卡列尼娜》《战马》的艾米丽·沃森在影片中成功地饰演了莉赛尔的养父母，法裔加拿大童星苏菲·奈丽丝则完美地诠释了莉赛尔，将她从童年至青年的成长演绎得平静缜密而又波澜壮阔。

在很小的时候，马克斯·朱萨克听到父母在厨房里讲述的一个故事，催生他创作了这部了不起的小说。他的父母在故事中提到，整个城市被大火吞噬，炸弹落在他们家附近，还有童年时期建立的坚贞友谊，连战火、时间都无法摧毁的坚贞友谊。这些故事一直留在他的心里。在此书的序言中，马克斯·朱萨克写道："在同一时刻里，伟大的人性尊贵与残暴的人性暴力并存。我认为，这恰好可以阐释人性的本质。"

马克斯·朱萨克批判战争的残暴，却并没有直接描述战争，他将战争放在叙事的大背景下，以死神为第一人称，娓娓道出这个残酷氛围中的温馨故事。在这个故事中，莉赛尔被死神称为"偷书贼"。影片围绕着莉赛尔捡书、读书、找书、偷书、借书、藏书、写书，串联起她经历的苦难童年。莉赛尔在童年总共拥有十四本书，其中十本对她产生了深刻的影响：六本是偷来的，另外四本，一本是在厨房餐桌上捡到的，两本来自躲在她家里的犹太人马克斯，还有一本，在一个阳光普照、温暖宜人的下午，来到了她的手上。在知识比食物更匮乏的年代，莉赛尔选择了用"偷"的方式贪婪地寻找书籍，这些书给她带来了无限的慰藉。

莉赛尔从三个地方"偷"过书：第一个地方是弟弟的墓地，那本书与其说是从雪里偷来的，不如说是她捡来的；第二个地方是纳粹焚书的火堆，在疯狂烧书的人群退去之后，她从火焰的余烬中，抢出了一本没有完全燃尽的书，作为自己阅读欲望的接续；第三次是在镇长和镇长太太藏书甚丰的书房，莉赛尔这次偷书，是为了将文字喂给躲藏在家中因饥饿和疾病垂死的马克斯，以挽救他的生命。这个被书籍充斥的房间，是理性、安

宁和人性尊严的最后象征,在风雨飘摇的战争年代,对莉赛尔来说,这间书房如同天堂一般宁静,也如天堂一般温馨。

还有一个地方,也许死神忘记了,莉赛尔好奇地拿走了熟睡的犹太人马克斯怀里的书。当莉赛尔跟随养父,在河边、在餐厅、在地下室,学习阅读和写字时,她未曾想到,会有一个遥远的故事将在某一天抵达她的新家——汉密尔街三十三号。这一天,这个"故事"穿着皱巴巴满是褶子的夹克,随身带着一个手提箱、一本书——希特勒的《我的奋斗》,鬼鬼祟祟地溜进来。不久前,汉斯将一把钥匙、一张地图粘在这本书中,寄给了遥远的斯图加特,于是他的犹太老朋友的儿子马克斯带着这本书、这把钥匙、这张地图,在一个噤若寒蝉的黑夜里,仓皇逃窜到天堂街三十三号——二十多年前的战场上,汉斯和马克斯的父亲埃里克由音乐结成朋友。二十年后的战场外,马克斯和莉赛尔由文字而结下生死之缘——在马克斯的鼓励下,莉赛尔尝试着在他送给她的空白本子上,写出她自己的故事,写出她的出生和成长、灾难与亲情,文字以坚韧不拔的力量改变着莉赛尔,改变着世界。

整个故事无时无刻不被包裹在寒冬之中,风雪并不可怕,寒凛的政治气氛却令人不寒而栗,它在每个人的心里结了冰。战争消耗了大量财富,掠夺了大量生命,折磨着所有人的神经。随时而至的逮捕、不断扩大的征兵和不分缘由的杀戮,每个人都风声鹤唳、草木皆兵,在扭曲中疯狂地异化。

冰冷绝望的世界里,书籍的光辉如同残冬的暖阳,执著地照耀着人性的阴暗,散发着坚定的光芒。在这光芒中,被养父打开心锁的莉赛尔,发现了养母用咆哮和凶恶掩藏的真诚和善良。她和她的养父母,带领着更多的人,打开了无数孤独而封闭的心扉——盟军的飞机轰炸着德国人生活的大地,大家躲在防空洞里,黑暗与惊惧中,莉赛尔轻声

为大家"创作"了一个关于生和死的故事。惊惧的心渐渐安静,黑暗的世界不舍希望之光。

在莉赛尔的一生中,死神曾与她数次相遇:在火车上,他粗暴地掠走了莉赛尔的弟弟;在慕尼黑,他曾见证了莉赛尔和鲁迪对一个即将逝去生命的飞行员的关切与敬意;在那条称作"天堂"的街道上,他带走了莉赛尔的养父母和她最好的朋友鲁迪……然而,一次次的迎面相撞,莉赛尔始终不屈不挠。

死神,执著地以自己的方式收集着人类的魂灵。奥斯维辛集中营和毛特豪森集中营的惨状令他震惊,他在毒气室、在悬崖边、在战场上,接住人类骤然跌住的灵魂。1944年3月,他终于颤抖着来到了汉密尔街,9日、10日连续两天的慕尼黑大轰炸,把这座名字叫天堂的小街,彻底变成了人间地狱。顷刻之间,宁静的小镇成了一片废墟,善良的养父母死于轰炸,鲁迪怀揣梦想,死在了莉赛尔的怀里。所有一切,把沉浸在书堆里躲避苦难的莉赛尔拉回到了现实,快乐总是轻浮的,只有苦难才让人沉重,也让人变得深刻。

遗憾的是,布莱恩·派西维尔在电影中略去了马克斯·朱萨克书中的几个重要细节。比如,鲁迪和其他男孩接受的裸体纯种检查;比如,莉赛尔和鲁迪的友谊其实始于因饥饿而开始的偷窃联盟;比如,马克斯送给莉赛尔的笔记本并不是空白,而是他将《我的奋斗》刷成白色,创作了手绘本《监视者》,莉赛尔的故事是他的故事的接续;比如,镇长太太故意将一本《杜登德语词典》放在书房的醒目处,莉赛尔急切地偷到这本书并在书中看到了一张写给她的信:"在阳光的照射下,我看到地板上那些脚印。我对此报以微笑,决定不来惊动你。我唯一的希望是有一天,你能够敲开我家的大门,以更文明的方式进入书房。"正是因为有了这些细节,我们才有可能明白那个时代的匮乏和丰富,才有可能理解那个时代深刻的苦和痛。影片中烧书一幕令人震撼。小镇居民绕着广场站成

一圈又一圈,他们眼含热泪高唱国歌,心潮澎湃行纳粹礼,他们决绝地将书投进广场中间的火堆中,红红的火苗越蹿越高。德国达豪集中营入口处,镌刻着17世纪一位无名诗人的格言:"当一个政府开始烧书的时候,若不加以阻止,它的下一步就是烧人;当一个政权开始禁言的时候,若不加以阻止,它的下一步就是灭口。"这句话至今意味深长。

对照着战场上万人之间的争夺残杀,莉赛尔借由文字与阅读所散发的坚韧力量,让作为旁观者的死神也诧异地睁大了眼睛。战争开始时,看到人们为战争疯狂,死神狂傲地说:"他们欢呼战争,其实是在为我欢呼。"他也曾经断言:"毫无疑问,不论你们如何不甘,每个人都终将随我而去。"然而,他错了。在战场上,死神所向披靡地收取人们的灵魂;在战场外,人性的深奥却令他百思不得其解:为什么人类能够一面展现残酷的杀戮,一面展现博大的情爱?当一个政权在禁言和灭口时,何以一些人成为狂热的帮凶,而另一些人仍在寂寞地守护着良知。

在影片的结尾,很多年以后,莉赛尔已经老了,死神又一次赶来,带走了莉赛尔的灵魂。此时此刻,坐在喧嚣的大路旁,面对莉赛尔,死神再一次为人性而困惑:"人哪!人性萦绕在我的心头不去!人性怎能同时间如此邪恶,又如此光明!……何以战争能够夺去城市所有人的生命,却带不走莉赛尔的回忆,她的平静,她对生活的爱与希望?"

莉赛尔凭借文字走出阴霾。其实,人生只有一本书,永远读不完,那就是爱与希望。

36

《巴里·林登》：
时代背影的无声吟唱

库布里克不屑于重复别人，更不屑于重复自己，他不断地还原内心的光怪陆离，以期展现新的、自新的、更新的世界。是的，委顿于泥土之下的，是那个时代的背影；而至今仍挣扎在我们内心的，则是时代背影之外的无声吟唱。

1999年3月7日,英格兰赫特福德郡,美国电影导演斯坦利·库布里克静静地合上眼睛,一代大师乘鹤西归。

四天前,库布里克刚刚完成他生命中的最后一部作品《大开眼戒》。大银幕之外,男主角汤姆·克鲁斯和女主角妮可·基德曼夫妇还没有分手,他们琴瑟和谐、两意相投,日臻成熟的演技,让他们羞涩中的激情四溢显得饶有趣味。重要的是,这部长达159分钟的电影还没来得及剪辑,散乱的情节、拖沓的叙事,与重重叠叠的象征和暗喻一样费人猜疑,然而,大师的风采依然如利刃般穿透银幕,凛冽地扑面而来,犹如沉潜在故事线索背后的黑弥撒咏叹。

遗憾的是,库布里克没能目睹这部电影的面世。库布里克1928年出生于美国纽约市的布朗克斯区,祖上是来自奥匈帝国的犹太移民,父亲是内科医师。十三岁的时候,父亲送给他一架照相机,他从此对摄影产生了浓厚的兴趣。1946年,他进入《展望》杂志社,担任新闻摄影记者,这份工作使他有机会走遍美国。此后,在库布里克几乎横跨20世纪的七十一年生命里,他曾经拍摄过十六部电影:《搏击之日》《恐惧与欲望》《杀手之吻》《谋杀》《光荣之路》《斯巴达克斯》《洛丽塔》《奇爱博士》《2001太空漫游》《发条橙》《巴里·林登》《闪灵》《全金属外壳》《大开眼界》等。1997年,年届七旬的库布里克获得了两项殊荣:美国导演行会的格里菲斯奖、54届威尼斯国际电影节的终身成就奖。

1951年,年仅二十三岁的库布里克用他所有的积蓄投资了他的第一部影片《搏击之日》——一部16分钟的纪录片,这部短片后来在纽约的派拉蒙剧院上映。这个小小

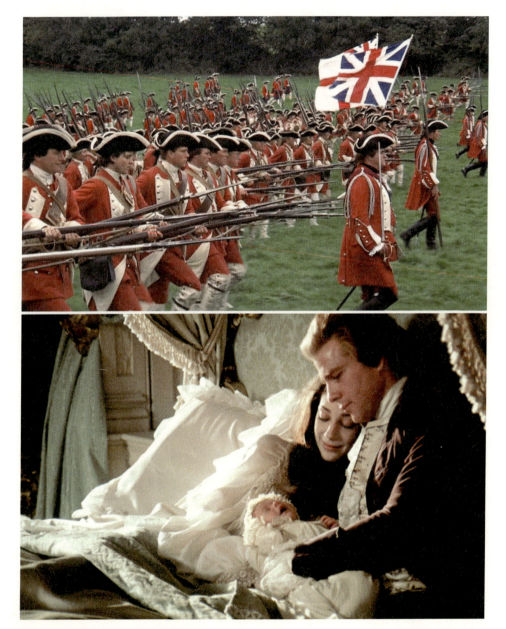

▶ 上图：涉世不深的瑞蒙德·巴里被卷入战争。

▶ 下图：瑞蒙德·巴里拥有了美丽绝伦的林登夫人，享有了她的财产和爵位，更名为巴里·林登，他们还有了一个可爱的儿子。

的成功激励了库布里克,他放弃了以前的工作,全心全意投入电影制作中。1953年,在亲戚的帮助下,二十五岁的库布里克筹集了一万三千美元,投资拍摄了他的故事片处女作《恐惧与欲望》。影片在洛杉矶附近的圣盖博瑞拉山上拍摄,工作人员不到十个人。两年以后,他拍摄了关于黑社会的《杀手之吻》。可以说,库布里克的《恐惧和欲望》和《杀手之吻》是他的早期试验之作,借用了在当时极为流行的抽象主义绘画和超现实主义文学的表现手法,为他的电影风格奠定了牢固的基础——抽象主义和表现主义的超现实,成为库布里克的电影美学特色。

此后,库布里克几乎每一部作品都是世界电影史的巅峰之作。他喜欢在令人惊叹的华彩外壳下,为电影赋予深不可测的厚重内涵。库布里克的影片风格迥异,但是他尝试过的每一种类型,都深深打上了"库布里克"的烙印:汪洋恣肆,神秘诡谲。

库布里克迷恋于挑战人类的想象边界和道德底线。这其中,充满现实主义风格的《巴里·林登》却是一个绝对的异数。《巴里·林登》改编自英国19世纪著名作家威廉·马克佩斯·萨克雷的长篇小说《巴里·林登的回忆》,库布里克史诗般的完美再现了18世纪爱尔兰的风土人情与萨克雷原作的叙事风格。复古的情调、柔和的景深、均衡的田园、低回的忧伤、充满哲理的人生故事……库布里克用18世纪一个爱尔兰青年命运的升降沉浮,讲述了"人"的挣扎与湮灭。罗素曾说,如果你觉得不快乐,就想想你在宇宙中是如此渺小的一个粒子,从生到灭,不过如此。诚哉,罗素斯言。

一文不名的爱尔兰小伙子瑞蒙德·巴里高大英俊,他从小和母亲寄居在舅舅家,渐渐地,爱上了自己的表妹。但是,舅舅家中经济拮据、债台高筑,舅舅和表妹的两个哥哥都希望依仗一个合适的婚姻帮助他们摆脱尴尬处境,就在此时,颇有积蓄的英格兰军官约翰·奎恩出现了,表妹难以抗拒有钱的军官的诱惑,毅然挣脱被她诱惑过的巴里的怀

抱，投向奎恩。初恋受挫，为维护自己的尊严，巴里决意与奎恩决斗。未曾想，决斗中，巴里杀死了奎恩。无奈中，他不得不告别寡母，远走他乡。

逃命的路上，涉世不深的巴里遭遇抢劫，他走投无路，只好加入英格兰军队。在军队中他得知，其实奎恩并没有死，他射向奎恩的那颗哑弹是奎恩与舅舅一家布下的陷阱，目的在于摆脱他的纠缠。不同于景色明丽的爱尔兰山村，英格兰军队像一个肮脏的大染缸。目睹军队的种种陋习，巴里不甘心就这样度过余生。一个偶然的机会，巴里偷出了上级军官的战马，从英格兰军队逃出，伺机寻找自由。不巧的是，在路上，巴里遭遇了一队普鲁士骑兵，他出走的谎言被狡猾的普鲁士军官戳穿，无奈，他又加入了普鲁士军队。

岁月荏苒，时光如梭。巴里幸运地躲过了子弹，之后，他像一个冲浪高手，在各种险境中穿梭自如，名利双收。不久，战争结束了，巴里成了普鲁士军官波兹道夫的心腹，被派去监视一个在普鲁士的爱尔兰间谍。作为爱尔兰人，巴里一见到这个爱尔兰骑士、一听到熟悉的乡音，立即想起了久别的家乡，他流着泪将波兹道夫的计划和盘托出。两个爱尔兰人惺惺相惜，爱尔兰骑士带着巴里出入赌场，将赌博绝技教给巴里，两人收益颇丰。

年纪渐长的巴里越来越现实，他觉得自己应该找个有钱的女人做靠山，于是，他爱上了林登爵士的妻子林登夫人。巴里与林登夫人整日出双入对，不避人言。林登爵士得知此讯，暴病身亡。一年后，巴里和林登夫人步入婚姻的殿堂，他终于成了孜孜以求的贵族，改名"巴里·林登"。

仅仅数年之间，巴里·林登通过巧合、运气，也通过自己的魅力和魄力，快速走到人生的顶峰。他享有了美丽绝伦的林登夫人，享有了她的全部财产，享有了她的爵位，享

有了林登爵士和林登夫人的儿子布林顿，同时，他也有了自己的儿子。

他待自己的儿子如掌上明珠，待事事与他作对的继子布林顿如同天敌，这为他种下了祸根。他的儿子是他的未来、他的希望，然而，天并不遂人愿，命中注定的是，巴里·林登将失去他暴得的一切——命运说，"他的后代无法延续他生命的痕迹"，于是，他为之倾注了所有的爱的小儿子失足落马，命丧一旦；命运说，"他将无法延续他自己的生命的痕迹"，于是，他在与布林顿的决斗中失去一条小腿，从此成为一个孤独、落魄的残废；命运说，"他将无法延续他所拥有的一切"，于是，他被布林顿逐出家门，永远不得进入英格兰国境，从此成为一个沉迷于酒精的失败赌徒，输掉了轻松赢来的赌金，输掉了整整一生，与寡母相伴，继续过着穷困潦倒的生活——寡母独自抚养儿子所练就的铁石心肠，还必须有更加铁石心肠的生活来抚慰熨帖。

巴里·林登的身上并不具有传奇性，但他的一生交织在欲望之中，欲望将他推到峰顶，又将他掀倒在谷底。从热血少年，到战争洗礼中的颠沛流离，以及娶了个女人跻身上流社会。命运的偶然性和极大的命运转变在那个时代绝不鲜见。他的人生好像一条抛物线，迅速到达顶峰，随即迅速滑落，直到失去一切，失去他与这个永恒而无情的世界的所有联系，回到起点。可是，那个叫做瑞蒙德·巴里的爱尔兰少年，却永远也回不来了。

库布里克被电影界称为"艺术的疯子"，看过《2001太空漫游》《发条橙》《大开眼界》的观众一定会明白他何以有此绰号。但是，在《巴里·林登》中，他一扫往日骄纵跋扈的风格，转为为低调的奢华、婉约的忧伤，《巴里·林登》的每一幅画面都如同油画般精美，库布里克试图在影片中展示的，是一个人在华美的岁月中的追诉与寻找、迷醉与迷失。库布里克不屑于重复别人，更不屑于重复自己，他不断地还原内心的光怪陆离，以期展现新的、自新的、更新的世界。影片拍摄中的奇思怪想屡见不鲜。举一个简单的例

子,影片中演员精致无比的服饰全部是用当时的真实服装拍摄的。只要想一想从博物馆把这些衣服借出来,保险、干洗、缝补,再还回去的细节就让人头疼无比。当然,必须交代的是,为了节约成本,许多远景中的群众演员穿的是纸做的衣服。

不得不提的是,《巴里·林登》获1975年第48届奥斯卡最佳影片、剧本改编等六项提名,最后获得最佳摄影、最佳美工、最佳服装、最佳音乐四项奖,是库布里克所有作品中获得奥斯卡奖最多的一部。与此同时,这部作品获得了1975年英国电影学院最佳导演和最佳摄影奖。这一年,《巴里·林登》还登上了美国《时代》周刊的封面。

在影片的结尾,库布里克平静地说,不论生前发生过什么,现在,巴里·林登和他们都已平等地归于尘土。

是的,委顿于泥土之下的,是那个时代的背影;而至今仍挣扎在我们内心的,则是时代背影之外的无声吟唱。

▶ 后记

"开麦拉"背后的光荣与梦想

李 舫

《2012》果然成了中国电影的"噩梦"。

谁都料到这部由罗兰·艾默里奇导演的灾难大片一定会火,却没想到它竟然能火成这个样子——首周末在全球创下 2.25 亿美元票房。随着时间的推进,这个数据仍在一路飙升,速度之快让人难以想象它的最终高度。

这是 2009 年,重要的是,《2012》带来的不仅仅是电影话题和文化冲击。电影首映后不久,美国航空航天局发表"末世辟谣"声明,指出这部电影"纯粹是一场笑话";网友争相发帖,争论海水够不够造成淹没西藏高原的海啸;而更多观众则在设问,假如三年后世界注定毁灭,那么我们如何安排现在的生活?

其实,我们不妨将这个问题换个角度——因为有了电影,生活如何被改变?一百一十年前,北平前门外丰泰照相馆里,一个叫做任景丰的沈阳人悄悄开启了中国电影的大门,从那一刻始,电影便以坚韧不拔的意志改变着生活,塑造着中国。

电影改变生活，这是一个陈旧的话题，却并不过时。无数个艳阳高照的午后、无数个雪花飘落的黄昏、无数个月色如水的夜晚，穿过车水马龙的街道，穿越遥相暌隔的时空，在那些幽暗的放映厅里，大快朵颐的电影盛宴正在拉开帷幕——英格玛·伯格曼、费德里科·费里尼、黑泽明、小津安二郎、克日什托夫·基耶斯洛夫斯基、阿伦·雷奈、史蒂芬·戴得利；《一个国家的诞生》《战舰波将金号》《公民凯恩》《筋疲力尽》《八部半》……无数水波般漫过的时日，成就世界电影史上这份奇伟的名单，也造就人类精神史奇崛的高度。

"如果说文学是一个国家的灵魂，那么电影就是这个国家的面孔。"作家刘震云曾经感慨。电影表达国家立场，这又是一个陈旧的话题，同样并不过时。无数个普天同庆的白昼，无数个家国同悲的夜晚，穿过鳞次栉比的高楼，穿越泪眼蒙眬的往事，大银幕如同一根坚韧的丝线，穿起中华民族的苦难与顽强——张石川、蔡楚生、费穆、崔嵬、谢晋、张艺谋、陈凯歌、冯小刚；《渔光曲》《风云儿女》《青春之歌》《人到中年》《老井》《红高粱》《霸王别姬》《卧虎藏龙》《唐山大地震》……一个多世纪的影像长征，成就了中国电影的不朽传奇，也造就了中国文化的传奇篇章。

电影被称为雕刻时光的艺术，更是一种征服心灵的艺术，这不无道理。正是因为有了"开麦拉"（英文 camera 的音译，在电影拍摄现场指"开机"），人类的记忆不再黯淡；也正是因为有了镜头带给我们的意外之喜，沉重的生活变得轻盈、深情。

感激《国家人文历史》，他们在文化的拘涩与干涸中，在历史的虚无与虚构中，执著地以自己的方式，向文化致敬，向历史致敬。感激他们，开辟

出他们宝贵的空间,让我得以讲述我的"一个人的电影史"。

"一个人的电影史"专栏从2013年2月开始,半个月一期,每期三千字。开专栏是一件费力费心的事情,每一篇三千字的背后,是我花费大量时间重看原片、翻阅资料,查找这部电影的历史背景和文化记忆的历程。记不得有多少期专栏是我在飞机、高铁上写出来的,封闭的空间、无聊的旅程,让我能够逼迫自己去思考每一部电影那飘渺的余韵。

感谢《国家人文历史》社长王翔宇,他的敬业和开拓为这本杂志在很短的时间塑造了很好的口碑,特别是在读书人群体里,它几乎已经成为这个碎片阅读时代一个拒绝娱乐诱惑、坚守心灵宁静的符号。感谢《国家人文历史》副总编辑王军,她的慧眼和慧心让杂志上的每一篇文章都饶有趣味,这些趣味,让我们在扰攘的万丈红尘之中,停下脚步,更专注于心灵的诉说和倾听。也是她的支持,激励我将这个并不容易的专栏写下去。

我还想说的是,在放眼世界电影之时,最期待的,还是中国电影的快速崛起。不能不说的是,尽管有了超过三百亿元的全年票房、有了令人兴奋的观影人群、有了突飞猛进的银幕增长数量,我以为,经历了粗暴的野蛮生长期,我们的电影,无论从个人还是国家角度,还有着令人期待的开阔未来。在这里,作为一个电影爱好者,借助"国家人文历史"的平台,我希望能够将自己对电影的批评和希冀清晰表达出来。

因为,每一个"开麦拉"的背后,都有无限的爱与恨、喜悦与忧伤、光荣与梦想。

这是大时代的大期待。